色鉛筆 東方 插畫技巧

粗茶 著

角丸圓 編輯

插畫技巧

從迷你角色開始描繪的插畫繪製過程

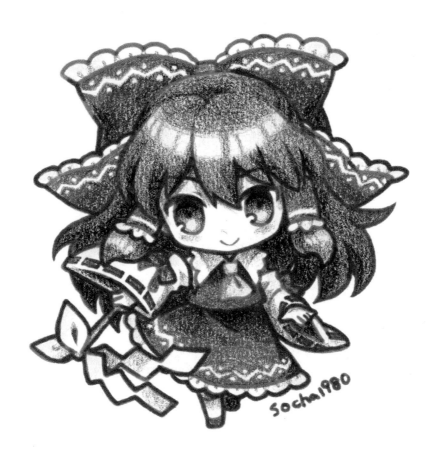

Socha1980

只要有色鉛筆 12 色，
沒有什麼是畫不出來的！

本書將會運用色彩繽紛的油性色鉛筆組與水性色鉛筆組，來描繪「東方 Project」的人物角色。這個作品之中有很多配色方面富含變化的角色，因此讀者朋友您是不是會有「不準備很多支色鉛筆就畫不出來！」這種想法？其實用一套 12 色組就沒問題了。因為只要將兩個顏色進行重疊，顏色就會在紙張上混合起來並產生新的顏色。若是將顏色上色成漸層效果，形體看起來就會帶有一股立體感。

油性色鉛筆

記得要挑選描繪手感滑順，且對紙張附著力優秀的色鉛筆。一般的色鉛筆都是用蠟固定住色素的顏料，因此是油性並擁有防水的性質。

達爾文　PROCOLOUR 專家級
鐵盒裝　12 色組
稍微較粗的直徑 8mm 筆身寬＋
4mm 筆芯寬。

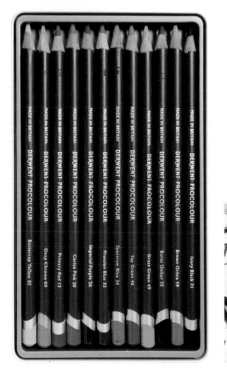

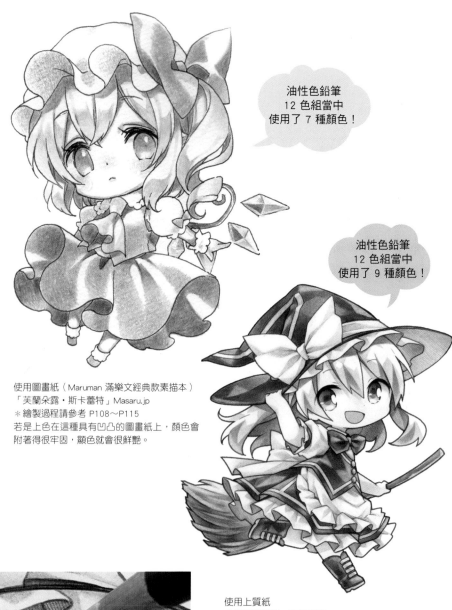

> 油性色鉛筆
> 12 色組當中
> 使用了 7 種顏色！

> 油性色鉛筆
> 12 色組當中
> 使用了 9 種顏色！

使用圖畫紙（Maruman 滿樂文經典款素描本）
「芙蘭朵露·斯卡蕾特」Masaru.jp
＊繪製過程請參考 P108～P115
若是上色在這種具有凹凸的圖畫紙上，顏色會附著得很牢固，顯色就會很鮮艷。

使用上質紙
「霧雨魔理沙」火神雷奧
＊繪製過程請參考 P130～P137

上質紙跟影印用紙雖然表面比圖畫紙跟水彩紙還要平滑，但是鉛筆的附著力很優秀，可以很容易畫出細線條，因此有辦法表現出很有氣氛的淺色印象。另外在上色時，若畫成像是在對齊稍微較長一點的線條（線條的筆觸）那樣，就可以將顏色描繪得很均勻不斑駁。

水性色鉛筆

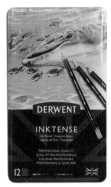

塗在紙上後，不另外多加處理的狀態，顯色也是很美麗，但這時若是用水去進行溶解，就會變化成閃耀般的鮮艷色調。乾掉之後，顏色會變成有防水性。

達爾文　INKTENSE　水墨色鐵盒裝　12 色組
稍微較粗的直徑 8mm 筆身寬＋4mm 筆芯寬。

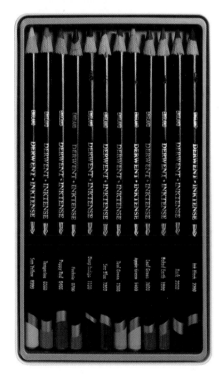

水性色鉛筆
12 色組當中
使用了 5 種顏色！

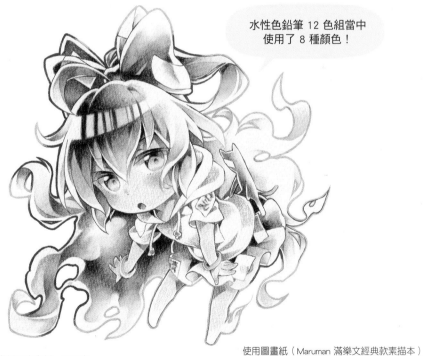

使用日本馬勒水彩紙
「博麗靈夢」粗茶
＊繪製過程請參考 P34～P37

水性色鉛筆 12 色組當中
使用了 8 種顏色！

肌理很粗的圖畫紙及水彩紙，可以享受到那種手感很粗糙的上色樂趣。這時若是用水去溶解水性色鉛筆，就會有一股鮮艷顏色擴散開來，並形成一種有如水彩顏料般的表現。

使用圖畫紙（Maruman 滿樂文經典款素描本）
「依神紫苑」栗栖 歲
＊繪製過程請參考 P116～P129

刊載於本書當中的所有作品，
都是用達爾文色鉛筆繪製而成。

DERWENT

DRAWN TO PERFECTION

目次

本書的目的

一起使用方便又色彩豐富的色鉛筆
來描繪「東方 Project」的人物角色吧！

色鉛筆是一種任何人都曾經拿在手上過的媒材。在本書當中，將會運用這些顏色美麗到連插畫家都會驚嘆的色鉛筆，介紹一些栩栩如生的人物角色表現方法。過程中會以低頭身比例的Q版造形人物角色（迷你角色）為中心仔細地進行解說，讓上色時的顏色順序、上色區塊、上色方法的訣竅以及提示可以淺顯易懂。

另外也會以各 12 種顏色的油性和水性色鉛筆為主，一面循著步驟，一面拆解上色方法的訣竅。只要從 12 種顏色當中挑選出所需的顏色來進行重疊跟漸層效果（簡稱漸層），就有辦法描繪出各式各樣的人物角色。一起來看看這些角色的肌膚、頭髮、眼眸、服裝的基本描繪技巧吧！

「東方 Project」是指同人社團「上海愛麗絲幻樂團」創作的遊戲、音樂、書籍所形成的作品群。這款從 Windows 版開始算起，已經具有 10 年以上歷史的「彈幕系射擊遊戲」幾乎每年都會發表新作。主持「上海愛麗絲幻樂團」的 ZUN 先生有展示運用準則，同時對二次創作活動的容許範圍很寬容，因此同人誌這些描繪人物角色的二次創作相當興盛。作品中多達 100 人以上的人物角色都有著其各自的故事且彼此相互有所關聯，這些要素會很強烈刺激著創作者那股「好想畫畫看這個角色！」的創作欲望。

＊本書中所刊載的「東方 Project」相關名稱跟使用人物角色，已獲得上海愛麗絲幻樂團授權。
本書中所刊載的各種畫材之顏色樣本為參考顏色。油性色鉛筆跟水性色鉛筆的英文色名，是各自以「紅」「黃」「藍」等等一般中文名稱來進行稱呼，以作為本書解說之用。本書所刊載的商品為 2019 年 9 月當下產品，而各作家手中的畫材用具，有包含更早之前的產品，因此名稱跟包裝等方面可能會有所更動。此外，本書中所介紹的網路相關資訊，有可能會未經公告逕行更改。

色鉛筆的
基本使用方法

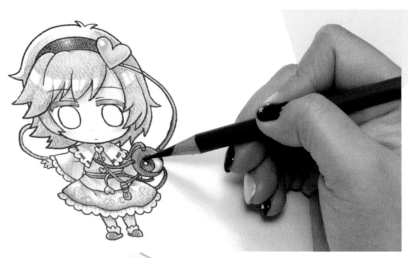

本章將會介紹油性色鉛筆和水性色鉛筆的特徵以及相關的畫材、用具。色鉛筆是一種要很有恆心毅力地用線條塗出顏色塊面的一種媒材。其基本技巧就是大家所熟知的，顏色與顏色重疊後所形成的「重疊」方法，以及應用重疊將顏色與顏色連接起來的「漸層」方法。這裡將會運用人氣角色古明地覺與古明地戀來學習這些基本的上色方法。

基本的 12 支色鉛筆

油性色鉛筆···Procolour 專家級

下列是油性色鉛筆「專家級」12 色組的色名一覽表。這裡將本書中所使用的顏色簡稱、中文色名、英文色名以及色碼整理出來，並解說各個顏色的源由。

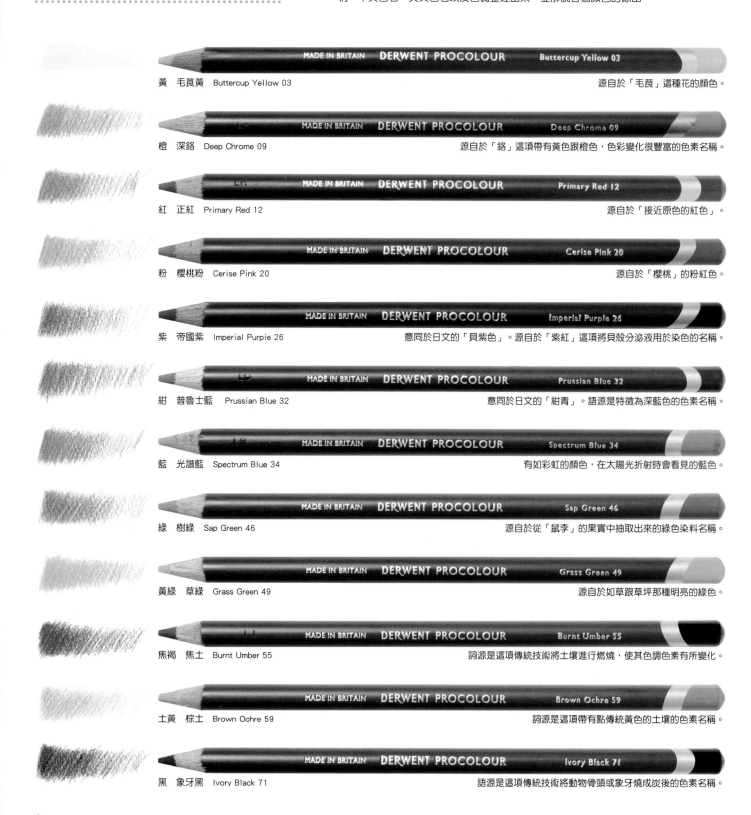

黃　毛茛黃　Buttercup Yellow 03
源自於「毛茛」這種花的顏色。

橙　深鉻　Deep Chrome 09
源自於「鉻」這項帶有黃色跟橙色，色彩變化很豐富的色素名稱。

紅　正紅　Primary Red 12
源自於「接近原色的紅色」。

粉　櫻桃粉　Cerise Pink 20
源自於「櫻桃」的粉紅色。

紫　帝國紫　Imperial Purpie 26
意同於日文的「貝紫色」。源自於「紫紅」這項將貝殼分泌液用於染色的名稱。

紺　普魯士藍　Prussian Blue 32
意同於日文的「紺青」。語源是特徵為深藍色的色素名稱。

藍　光譜藍　Spectrum Blue 34
有如彩虹的顏色，在太陽光折射時會看見的藍色。

綠　樹綠　Sap Green 46
源自於從「鼠李」的果實中抽取出來的綠色染料名稱。

黃綠　草綠　Grass Green 49
源自於如草跟草坪那種明亮的綠色。

焦褐　焦土　Burnt Umber 55
詞源是這項傳統技術將土壤進行燃燒，使其色調色素有所變化。

土黃　棕土　Brown Ochre 59
詞源是這項帶有點傳統黃色的土壤的色素名稱。

黑　象牙黑　Ivory Black 71
語源是這項傳統技術將動物骨頭或象牙燒成炭後的色素名稱。

水性色鉛筆…Inktense 水墨色

下列是水性色鉛筆「水墨色」12 色組的色名一覽表。這裡將本書中所使用的顏色簡稱、中文顏色、英文顏色以及色碼整理出來，並解說各個顏色的源由。

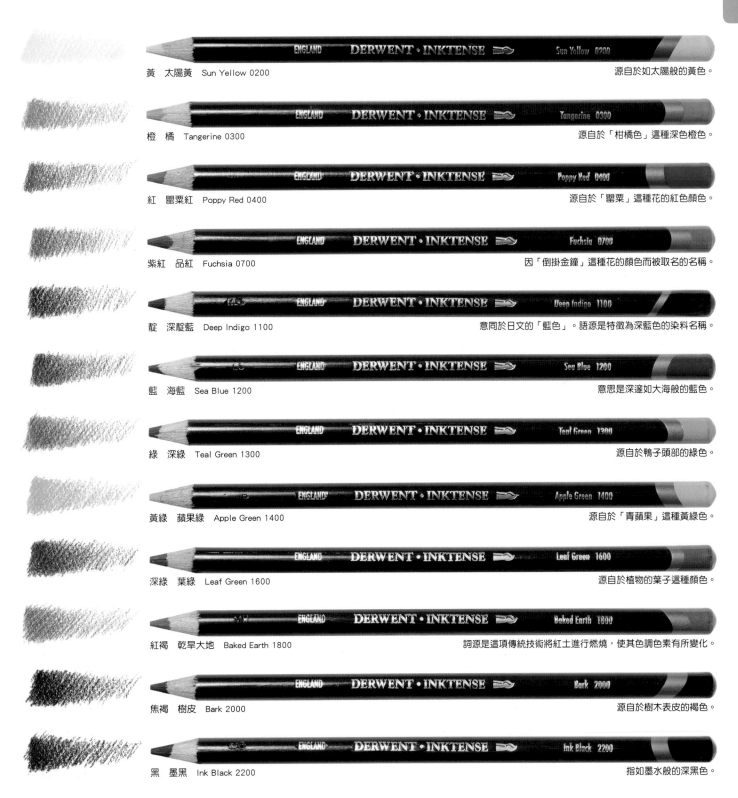

黃　太陽黃　Sun Yellow 0200　　　　　　源自於如太陽般的黃色。

橙　橘　Tangerine 0300　　　　　　源自於「柑橘色」這種深色橙色。

紅　罌粟紅　Poppy Red 0400　　　　　　源自於「罌粟」這種花的紅色顏色。

紫紅　品紅　Fuchsia 0700　　　　　　因「倒掛金鐘」這種花的顏色而被取名的名稱。

靛　深靛藍　Deep Indigo 1100　　　　　　意同於日文的「藍」。語源是特徵為深藍色的染料名稱。

藍　海藍　Sea Blue 1200　　　　　　意思是深邃如大海般的藍色。

綠　深綠　Teal Green 1300　　　　　　源自於鴨子頭部的綠色。

黃綠　蘋果綠　Apple Green 1400　　　　　　源自於「青蘋果」這種黃綠色。

深綠　葉綠　Leaf Green 1600　　　　　　源自於植物的葉子這種顏色。

紅褐　乾旱大地　Baked Earth 1800　　　　　　詞源是這項傳統技術將紅土進行燃燒，使其色調素有所變化。

焦褐　樹皮　Bark 2000　　　　　　源自於樹木表皮的褐色。

黑　墨黑　Ink Black 2200　　　　　　指如墨水般的深黑色。

描繪姿勢與畫材・用具

色鉛筆在描繪時會在紙張上進行重疊來混合顏色。混色的訣竅就在於不要塗得很用力，要減輕筆壓不斷地進行重疊。
這裡將介紹要如何很有恆心毅力地將顏色塗到變成自己想要顏色的拿筆方式以及所需的畫材・用具類。

正在上色古明地戀其肌膚顏色的當下模樣。因為要進行「漸層」（請參考 P16），
所以準備了要使用的 3 種顏色。

削好筆芯做好準備！

只要將挑選出來的色鉛筆拿在非慣用手的那隻手上，上色
時就能夠很迅速地交換鉛筆。

色鉛筆拿的角度與長度…要針對上色方法下一番工夫，使其合乎目的

橫握鉛筆進行上色

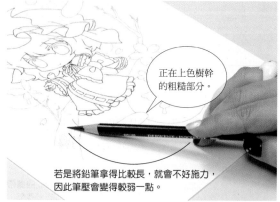

正在上色樹幹
的粗糙部分。

若是將鉛筆拿得比較長，就會不好施力，
因此筆壓會變得較弱一點。

使用於上色範圍較為寬廣的部分。若是橫握鉛筆進行上色，削出來
那截長長的筆芯，就會整個接觸到紙張，因此顏色會附著在範圍很
寬廣的塊面上。因為顏色只會附著在水彩紙凹凸紋路的凸起部分
（在這裡是使用日本馬勒水彩紙）上，所以看上去會有一種很粗糙
的感覺（請參考 P88）。

直握鉛筆進行上色

以定點方式鎖定目
標來進行上色！

稍微拿得長一點進行上色的模樣。要上色細微部分
時，建議可以用直握的。而為了將筆壓減輕到極弱
的程度，這裡有將色鉛筆拿得比較長一點。

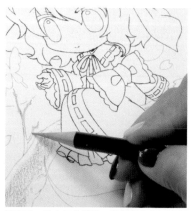

筆拿短一點上色的模樣。特別是在想要進行
很細微的上色，不想要有顏色超出範圍時，
我個人就會建議使用這種上色方法。描繪時
要帶著一種輕輕接觸紙張的感覺，以免過度
施力。

直握上色時，手指要緊握住色鉛筆，或是將色鉛筆往前伸

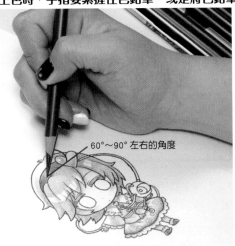

60°～90° 左右的角度

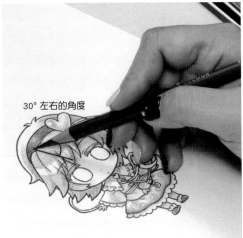

30° 左右的角度

這是一種連水彩紙凹凸紋路的凹陷部分也會附著顏色的上色方法。筆要握得很直，使色鉛筆的筆芯頭進到紙張凹陷處的內側。例圖是古明地覺的作畫過程階段（請參考 P22）。

仔細地區分並將顏色與顏色之間的分界上色。如果是30°的拿法，紙張的凹陷部分也會稍微附著一點顏色。

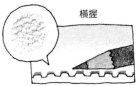

橫握

顏色會附著在凸起部分上。

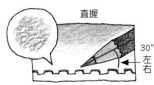

直握

30°
左右

凹陷部分也會稍微有顏色附著上去。

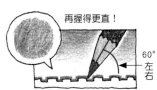

再握得更直！

60°
左右

因為凹陷部分也會有顏色附著上去，所以可以上色得很均勻不斑駁。

用來削色鉛筆的工具…筆芯想要盡量削得尖一點！

達爾文　手搖式定點削鉛筆機

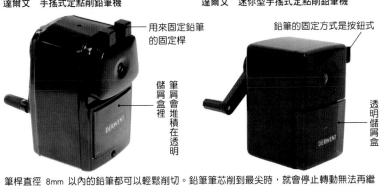

用來固定鉛筆的固定桿

筆屑會堆積在透明儲屑盒裡

達爾文　迷你型手搖式定點削鉛筆機

鉛筆的固定方式是按鈕式

透明儲屑盒

只要轉動大約3 次手把……

就能夠將鉛筆削得又細又長

筆桿直徑 8mm 以內的鉛筆都可以輕鬆削切。鉛筆筆芯削到最尖時，就會停止轉動無法再繼續削切的構造。附有能夠固定在桌子上的金屬扣具。尺寸大小有 2 種種類。

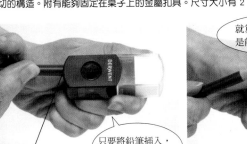

削筆孔適用筆桿寬 8mm 以內的鉛筆。

只要將鉛筆插入，然後旋轉鉛筆……

就算沒有用力轉動，還是能夠輕鬆削筆。

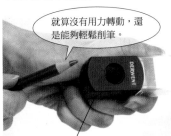

從這裡打開削筆器的蓋子，可倒出筆屑。

達爾文　電動雙孔削鉛筆機

將鉛筆垂直插入

適用於較粗的筆桿（9～12mm）

適用於較細的筆桿（6～8mm）

只要滑動按鈕，削筆孔的蓋子就可以開關。

在滾刀的旋轉下，鉛筆就會不斷地被削切掉！

需要使用 4 顆 3 號乾電池（建議使用鹼性電池）＊不可使用充電電池。有交換用滾刀（替換刀片）。

削筆器（內附橡皮擦）

紅色的削筆器部分可以 360°轉動。

用來保護橡皮擦的透明蓋子

金屬削筆器

較粗的筆

也能夠削筆桿

長度 25mm 的攜帶用小巧型削鉛筆器

各種形形色色的畫材・用具

⊙橡皮擦

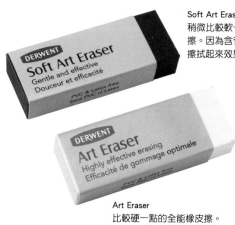

Soft Art Eraser
稍微比較軟一點的橡皮擦。因為含有木炭粉，擦拭起來效果十足。

Art Eraser
比較硬一點的全能橡皮擦。

使用橡皮擦的邊角擦拭細微圖紋的模樣。油性色鉛筆、水性色鉛筆都能夠擦拭掉。

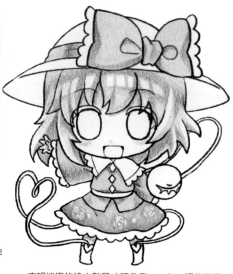

古明地戀的途中階段（請參考 P28）。調整了裙子上的毛茛花朵圖紋。

⊙抛光鉛筆（用於呈現光澤）

一般都會先用色鉛筆進行上色，然後再用抛光鉛筆在顏色上面進行重疊呈現出光澤。而若是先塗在想要留白的部分上，則會有遮蓋效果。

ENGLAND　DERWENT・BURNISHER

← 直徑 8mm 寬的圓筆桿加堅硬的無色筆芯

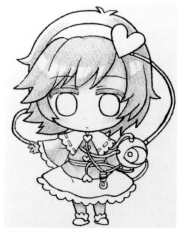

古明地覺的途中階段。

繩索部分因為要跳過不上色，所以先塗上抛光鉛筆。這種用法並不會有很強烈的遮蓋效果，可以之後再用色鉛筆塗上顏色，所以用起來很方便。

混色調合鉛筆和抛光鉛筆的效果

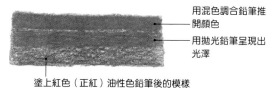

用混色調合鉛筆推開顏色

用抛光鉛筆呈現出光澤

塗上紅色（正紅）油性色鉛筆後的模樣

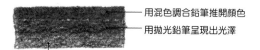

用混色調合鉛筆推開顏色

用抛光鉛筆呈現出光澤

塗上粉色（粉紅）水性色鉛筆（金屬色）後的模樣

用抛光鉛筆描繪出線條，並用色鉛筆在線條上面塗上顏色後的模樣

使用紅色（正紅）油性色鉛筆

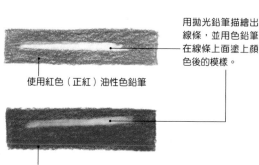

使用紅色（罌粟紅）水性色鉛筆（水墨色）

▲西行寺幽幽子的收尾處理階段（請參考 P96）。

▲用修正液加入白色的光點

⊙白色

要塗上白色時，使用修正液跟中性墨水的白色原子筆（請參考 P68）這類文具會很方便。

12

◉混色調合鉛筆（混色用）

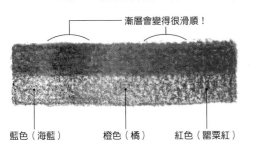

直徑 8mm 寬的圓筆桿及略為較硬的無色筆芯

漸層會變得很滑順！

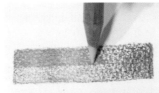

藍色（海藍）　橙色（橘）　紅色（罌粟紅）

3 種顏色的漸層後，就用混色調合鉛筆進行重疊。筆芯的部分變成粉狀後，顏色會混合在一起，就能夠很順利地將塗滿顏色了。使用水性色鉛筆。

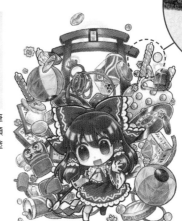

塗在紙張上的不同色鉛筆顏色會混合在一起，並形成一種很漂亮的漸層。使用油性色鉛筆（請參考P83）。

◉水筆（Water Brush）

鑿刀頭水筆（平頭筆）　　　＊鑿刀（chisel）是指工具的鑿子

附突起物的防滾動筆蓋

用來裝水的儲水槽部分。
水筆是一種很方便的用具，只要先將水倒入儲水槽裡面，就能夠很輕易地將水性色鉛筆的色調進行模糊處理。筆頭總共有 3 種種類，因此能夠配合想要描繪的地方來分別運用（請參考 P87）。

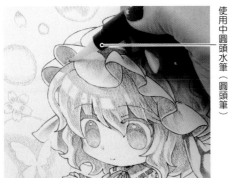

使用中圓頭水筆（圓頭筆）

西行寺幽幽子的中途階段。使用水筆將帽子內側藍色與紫紅色陰影進行模糊處理（請參考 P99）。

使用小圓頭水筆（細頭筆）

使用細頭筆將袖子內側進行模糊處理的模樣。因為筆頭會像面相筆那樣凝聚在一起，所以用在細部的模糊處理會很方便。

◉金屬色色鉛筆

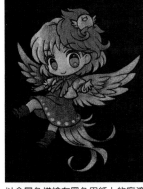

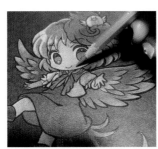

以金屬色描繪在黑色用紙上的庭渡久侘歌（請參考 P52）。

正在上色肌膚的途中階段。

達爾文　金屬色鐵盒裝 12 色組
直徑 6.9mm 寬的六角筆桿及 3.4mm 寬的筆芯。
金屬色色鉛筆的各個顏色都擁有獨特的金屬光澤。因為是水性，所以也能夠用水筆溶解掉顏色。

色鉛筆的有效上色方法

嘗試一下各式各樣的上色方法作為準備熱身運動。在這裡，我們挑選了特邀作家也有使用的圖畫紙（Maruman 滿樂文經典款素描本），並描繪出那些在範例作品時經常會使用到的筆觸。配合目的跟用途描繪出來的線條，就稱之為筆觸。筆觸的顏色試塗使用了紅色的油性色鉛筆。

① 橫握色鉛筆上色的筆觸

整體筆芯都會接觸到紙張，因此顏色會附著在很寬廣的塊面上。

② 網狀效果線

使用方法跟畫漫畫要將背景填滿時一樣。

③ 單一方向筆觸（細線法）

最常使用的筆觸。基本的重疊跟漸層，都會以這個上色方法來進行描繪。

這是一個非常重要的筆觸。

④ 讓筆壓有所變化的筆觸（有濃淡變化的漸層）

單一方向筆觸的延伸應用。這種筆觸要先用強烈筆壓上色，再慢慢地改用輕柔筆壓上色。也能夠在深色地方進行重疊，使其帶有濃淡變化。

⑤ 點狀筆觸

使用於人物角色的鼻子跟指尖這類地方的小陰影，以及衣服跟背景的圖紋。

⑥ 旋轉筆觸

使用於想要將某個部分描繪得很輕柔時（請參考P20 及 P28）。

⑦ 單一方向的短筆觸

描繪成可以看見紙張白底的縫隙，以表現事物的質感（粗糙跟不光滑的感覺等等）。

若是改變短筆觸的方向，也能夠描繪出動物的毛髮。

⑨ 用橫握色鉛筆上色的筆觸替一個寬廣塊面加上顏色

這個上色方法也被稱之為平塗法。

正在上色步驟⑨的當下模樣。要將色鉛筆拿得較長一點，並以橫握方式來塗上顏色。

⑧ 用單一方向筆觸上色一個寬廣的塊面

減弱筆壓並不斷畫出單一方向筆觸。

實際的上色方法

＊所謂的細線法，是指將複數的平行線條畫成斜向方向等方向來進行描繪的一種技法。而讓線條交叉的技法，則稱之為交叉線法（請參考 P72）。

①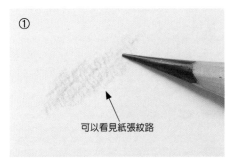

可以看見紙張紋路

跟 P10 左下範例一樣，將色鉛筆拿得較長一點，並減弱筆壓來塗上顏色。

②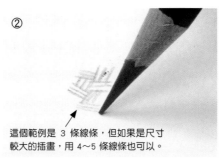

這個範例是 3 條線條，但如果是尺寸較大的插畫，用 4～5 條線條也可以。

直握色鉛筆畫出線條。將色鉛筆拿得較短一點，並一面畫出平行的短線條，一面將紙張的塊面填滿。

③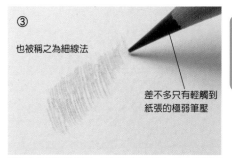

也被稱之為細線法

差不多只有輕觸到紙張的極弱筆壓

直握色鉛筆畫出線條。將鉛筆拿得較短一點來減弱筆壓，並畫出單一方向的線條。

④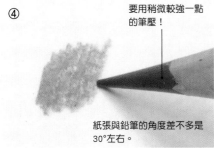

要用稍微較強一點的筆壓！

紙張與鉛筆的角度差不多是 30°左右。

深色的地方用稍微較強一點的筆壓，然後漸漸減弱。

⑤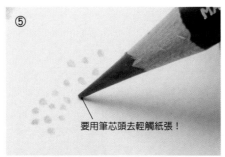

要用筆芯頭去輕觸紙張！

用筆芯頭描繪出小小的點。

⑥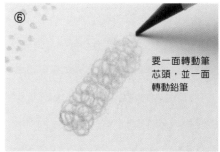

要一面轉動筆芯頭，並一面轉動鉛筆

直握色鉛筆，並以固定的筆壓重疊塗上小小的螺旋。

⑦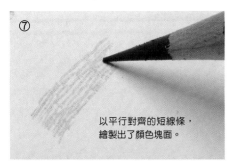

以平行對齊的短線條，繪製出了顏色塊面。

若是常常練習以固定的筆壓對齊密度跟線條長度畫出筆觸，要實際描繪一幅作品時，這些練習就會派上用場。

⑧

跟步驟③一樣的筆觸

對齊線條長度並提高密度描繪來填滿塊面。想要很輕鬆地在紙張上面混合顏色的話，這個上色方法會很適合。

⑨

跟步驟①一樣的筆觸

使用於用水溶解水性色鉛筆前的大略顏色上色。要描繪尺寸較大的插畫時，這個描繪方法也會派上用場。

要將筆壓減輕到極弱，並很有恆心毅力地塗上顏色。因為想要畫出自己想要的顏色，是需要這種不斷重疊無數次的上色方法的。畫一大堆塗鴉，就可以練習到筆觸，建議大家盡量多畫一些吧！

正在上色步驟④的當下。如果要加強筆壓，那就將色鉛筆直握成差不多 60°左右的角度來塗上顏色，使顏色塗到紙張的凹陷裡。

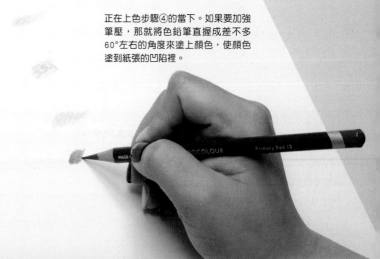

試著用「漸層」和「重疊」技法上色吧！

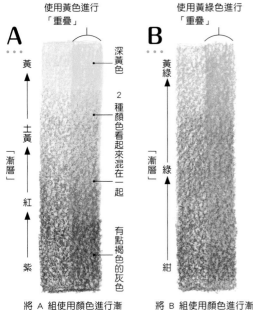

使用黃色進行「重疊」

A
黃
土黃 ［漸層］
紅
紫

深黃色
2種顏色看起來混在一起
有點褐色的灰色

將 A 組使用顏色進行漸層，並塗上黃色進行重疊後的顏色樣本。

使用黃綠色進行「重疊」

B
黃綠
綠 ［漸層］
紺

將 B 組使用顏色進行漸層，並塗上黃綠色進行重疊後的顏色樣本。

這裡我們就來活用連接兩種顏色營造出漸層效果的「漸層」，以及重疊兩種顏色並混合起來的「重疊」描繪人物角色吧！在描繪「古明地覺」與「古明地戀」這對姐妹花角色之前，要先用這 2 種上色方法製訂好顏色計畫並繪製出顏色樣本。描繪時會運用單一方向筆觸（P14 的步驟③）。

透過色相環顯示人物角色使用顏色的示意圖

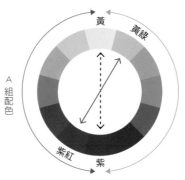

黃　黃綠
A組配色　　B組配色
紫紅　紫

古明地覺是有點紫紅色的頭髮，而古明地戀是黃綠色的頭髮。色相環上位於完全相反位置上的兩個顏色就稱之為補色。

繪製 A 組顏色樣本

粉
紫

1 以垂直方向的短線條塗上紫色後，再塗上粉色，使兩者稍微有一點重疊。

2 塗完粉色後的模樣。要以單一方向筆觸來塗上顏色。

疊上紫色讓顏色融為一體

3 稍微疊上紫色，連接起顏色的間隔。

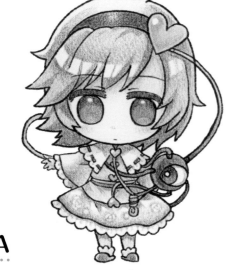

A

「古明地覺」(Komeiji Satori)

這裡會將這個漸層的顏色搭配組合做個變化，為眼睛、愛心、裙子等部位上色。這幅作品使用的是專家級油性色鉛筆。

紫色
帝國紫

粉色
櫻桃粉

土黃色
棕土

黃色
毛茛黃

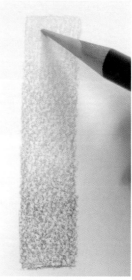

4 也以畫出垂直方向短線條的方式來塗上土黃色。

5 接著再以同樣方式塗上黃色連接顏色，就會形成一種紫色、粉色、土黃色、黃色的四色漸層。

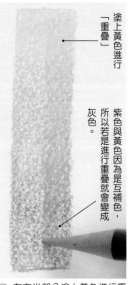

塗上黃色進行「重疊」

紫色與黃色因為是互補色，所以若是進行重疊就會變成灰色。

6 在右半部分塗上黃色進行重疊。要以輕盈筆壓不斷地上色幾遍。如此一來，下面的漸層和黃色看起來就會混在一起。

16

繪製 B 組顏色樣本

紺色
普魯士藍

綠色
樹綠

黃綠色
草綠

這個漸層的顏色搭配組合，是使用在頭髮、眼睛跟裙子上。這幅作品使用的也是專家級油性色鉛筆。

1 將紺色塗上去。要想像成是在畫單一方向的短線條。

2 將綠色塗上去，使其與紺色的部分連接起來。

3 塗上黃綠色並連接起來，讓顏色融為一體。

4 塗上黃綠色後的模樣。紺色、綠色、黃綠色的三色漸層完成了。

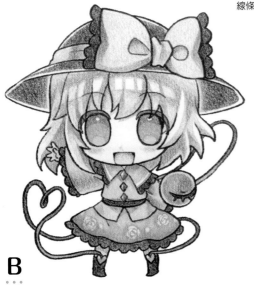

B

「古明地戀」(Komeiji Koishi)

這個漸層的搭配組合，是使用在頭髮、眼睛跟裙子上（繪製過程請參考P25～P31）。

5 將黃綠色疊在漸層的右側。

6 綠色與藍色的部分感覺顏色有點淺，所以慢慢地疊上顏色調整漸層的效果。

7 右側的重疊部分也試著調整了一下。

若是改變一下「重疊」的順序……

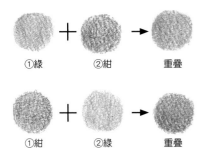

①綠 ＋ ②紺 → 重疊

①紺 ＋ ②綠 → 重疊

這是改變上色順序後，再進行重疊的範例。只重疊 1 次的重疊，大多數情況都是最一開始塗上的順序①顏色看起來會很強烈。因此若是不斷薄薄地塗上顏色進行重疊，顏色的差距就會越來越小。

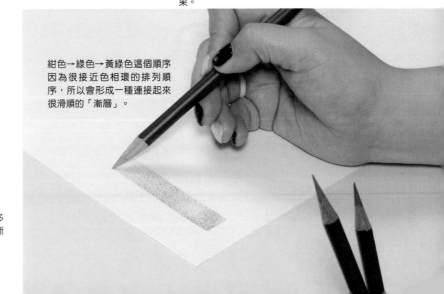

紺色→綠色→黃綠色這個順序因為很接近色相環的排列順序，所以會形成一種連接起來很滑順的「漸層」。

挑選出 9 種顏色練習「重疊」

「古明地覺」（Komeiji Satori）使用日本馬勒水彩紙。

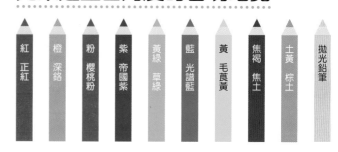

使用油性色鉛筆　達爾文
專家級　鐵盒裝　12 色組。

這裡會運用古明地覺的線稿，解說活用色鉛筆獨特風格的「重疊」步驟。而色調的呈現訣竅就在於要將筆壓控制得較為柔和一點，將顏色薄薄地塗在紙張上並不斷地疊上顏色。在色調變成自己想要的顏色之前，記得要反覆進行「重疊」描繪出一張質感優美的插畫。

如果是正面角度的古明地覺

| 紅 正朱紅 | 橙 深鉻 | 粉 櫻桃粉 | 紫 帝國紫 | 黃綠 草綠 | 藍 光譜藍 | 黃 毛茛黃 | 焦褐 焦土 | 土黃 棕土 | 拋光鉛筆 |

1 從肌膚顏色開始上色

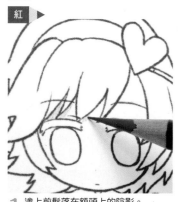

紅 ▶

1 塗上前髮落在額頭上的陰影。

2 先將裙子形成的陰影塗在腿上。

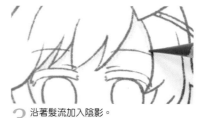

3 沿著髮流加入陰影。

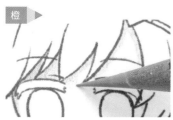

橙 ▶

4 將橙色塗在額頭範圍裡。記得要使其重疊在紅色的陰影上。

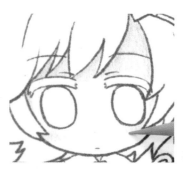

5 臉頰周邊也塗上橙色進行重疊。鼻子也先描繪上去。

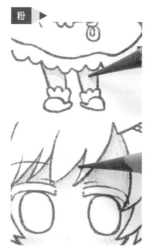

粉 ▶

6 將粉色塗上去進行重疊，使紅色與橙色的分界融為一體。

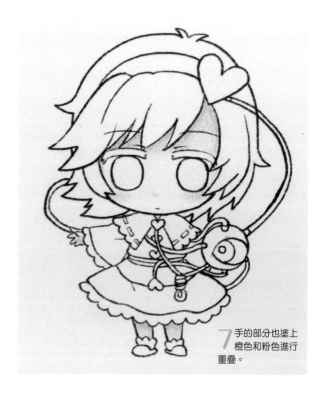

7 手的部分也塗上橙色和粉色進行重疊。

② 接著上色頭髮顏色

紫 ▶

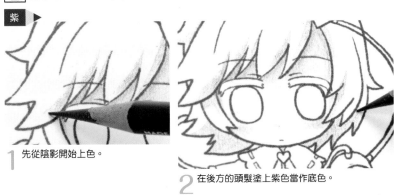

1 先從陰影開始上色。

2 在後方的頭髮塗上紫色當作底色。

3 眼線（眼瞼）也需要先加入陰影。

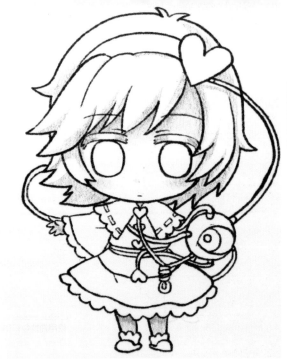

4 用柔和的筆壓輕輕塗上顏色使其重疊。

粉 ▶

5 古明地覺的頭髮因為是粉紅色，所以要從後方用粉色來進行重疊。

6 將色鉛筆橫握為前髮上色。要朝著髮箍塗上顏色，使顏色變得略為有些淡薄。

高光

7 跳過有光線照射到而變得很明亮的高光部分，然後在紫色上面也塗上粉色進行重疊。

8 以重疊單一方向筆觸的方式，為頭髮上色。

9 若是慢慢地反覆進行重疊，粉紅色就會越來越深。眼線（眼瞼）也要塗上粉色進行重疊。

將衣服跟小物品也塗上顏色吧！

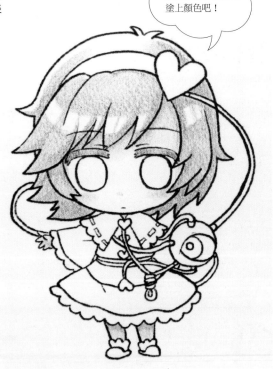

10 頭髮帶有淺色色調後的模樣。接著要將其他部分也塗上顏色，以便觀看整體的協調感。

3 用 3 種顏色將上衣進行重疊

紫 ▶

1 以紫色替袖子等地方加上陰影。

黃綠 ▶

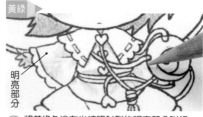

明亮部分

2 將黃綠色塗在光線照射到的明亮部分附近。

藍 ▶

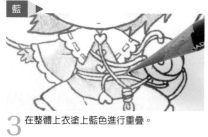

3 在整體上衣塗上藍色進行重疊。

4 仔細地疊上單一方向的小筆觸，讓顏色呈現出深度。

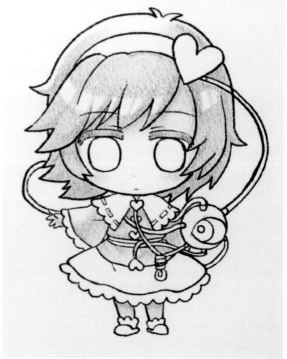

5 上衣藍色畫好後的模樣。

＊第三眼……指第三隻眼睛。古明地覺能夠透過這隻眼睛看穿他人的內心想法。眼睛上連著很多條繩索，這些繩索會在後面畫成紅色～黃色的漸層效果。

進行簡單的遮蓋處理

拋光鉛筆 ▶

6 先用拋光鉛筆，將想要跳過不上色的第三眼繩索塗上一層顏料。

4 用 1 種顏色將裙子進行重疊

粉 ▶

1 裙子和荷葉邊的分界處，要用不停轉動的旋轉筆觸來進行上色（請參考 P15）。

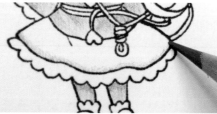

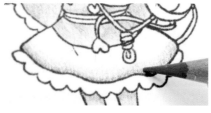

2 一面轉動色鉛筆，一面塗上小小的旋轉筆觸，同時進行模糊處理塗上顏色。

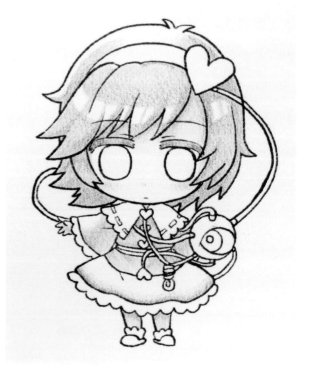

3 不斷塗上旋轉筆觸進行重疊，徐徐加深色調。

4 朝著下襬將裙子的皺褶上色成放射狀。

描繪很小的花朵形體時要進行簡化

先在另一張紙上試畫裙子的花朵圖紋。

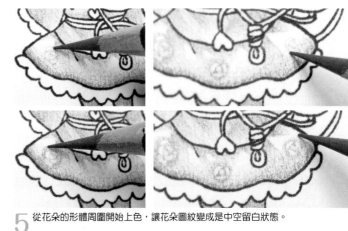

5 從花朵的形體周圍開始上色，讓花朵圖紋變成是中空留白狀態。

6 用橡皮擦稍微擦掉一些細微的圖紋（使用筆型橡皮擦）。

7 再次在擦拭過的地方，描繪出圓圓的形體。

8 慢慢地塗上顏色加深顏色，讓花朵圖紋看起來像是浮出來的一樣。

5 進行小物品的描繪

粉 ▶

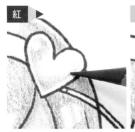

1 以粉色在荷葉邊的皺褶上加入陰影。

2 以粉色在衣領上加上陰影。

3 也在衣領的荷葉邊上描繪出陰影。

紅 ▶

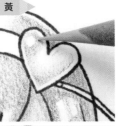

黃 ▶

4 將愛心部分進行重疊。若是以紅色加上陰影，然後在紅色上面疊上黃色，形體的印象就會變很強烈很有效果。

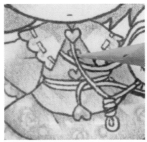

5 鈕扣這些愛心形狀，也用相同的描繪方法進行描繪。

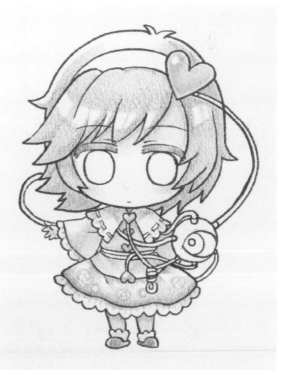

6 以粉色在袖子的荷葉邊描繪出短線條。拖鞋也先上色成粉紅色。

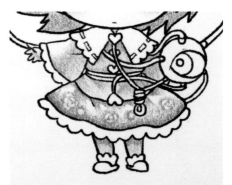

紫 ▶ 焦褐 ▶

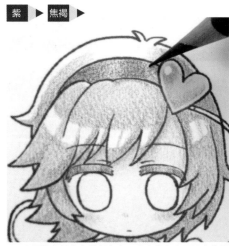

1 在髮箍上以紫色進行打底，並在紫色上面塗上焦褐色進行重疊。

土黃 ▶

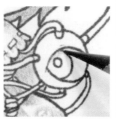

2 開始以焦褐色替眼睛內部加上陰影。

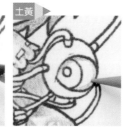

3 以土黃色將陰影部分進行重疊。

粉 ▶

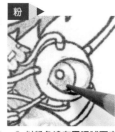

4 以粉色塗在黑眼球下方後⋯⋯

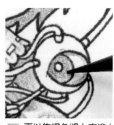

5 再以焦褐色將上方塗上顏色。

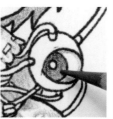

6 再次以粉色將上下都塗上顏色，讓顏色融為一體。

紅 ▶

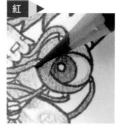

7 開始以紅色上色第三眼和繩索。

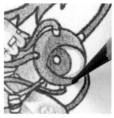

8 以垂直方向、水平方向將筆觸重疊上去。

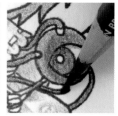

9 以紅色將後方的繩索進行重疊。

10 因為要替繩線加上漸層效果，所以要拿橡皮擦稍微擦掉一點顏色來進行調整。

繩索也要塗上橙色

11 沿著第三眼的形體以橙色進行重疊。繩索也要局部性地進行疊上橙色。

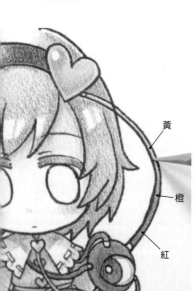

黃

橙

紅

13 以焦褐色將繩索和第三眼的連接處進行重疊。

12 以黃色上色繩索，畫成一種紅色～橙色～黃色的漸層效果。其他部分的繩線也先疊上黃色。

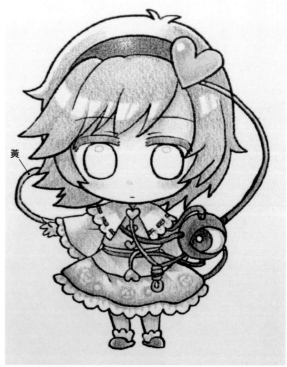

黃

14 以黃色描繪出右手那一側的繩索，並在衣領的裝飾塗上焦褐色後的模樣。

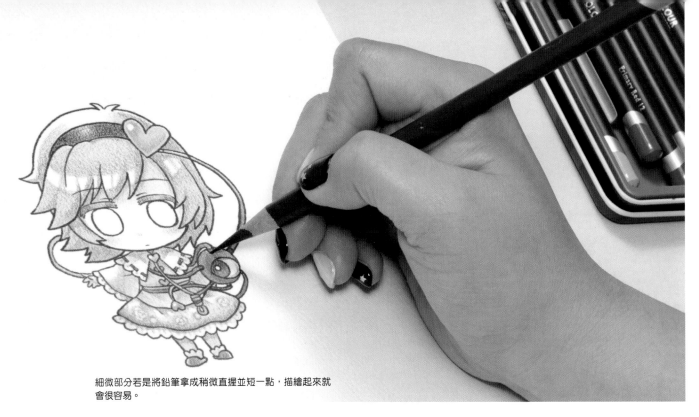

細微部分若是將鉛筆拿成稍微直握並短一點，描繪起來就會很容易。

7 將眼睛進行重疊使其發光發亮！

1 在眼睛上面留下小小的圓圈，然後塗上新月狀的陰影。

2 用色鉛筆的筆尖仔細地塗上顏色。

3 以粉色在眼睛的下方畫上明亮部分的框線。

4 跳過下面的部分，薄薄地塗上一層粉色。

5 塗上粉色進行重疊讓顏色融為一體，並讓粉色也重疊在上面的新月狀陰影上。

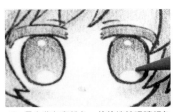

6 疊上紫色和粉色，徐徐地替眼睛顏色呈現出深度。

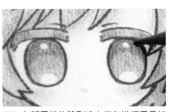

7 在新月狀的陰影塗上紫色進行重疊加深顏色。

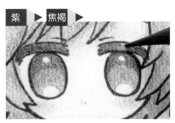

8 眼線（眼瞼）的顏色會很淺，因此要疊上紫色。另外也要疊上焦褐色來加深顏色。

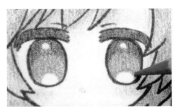

9 在新月狀的陰影上疊上焦褐色來進行調整。粉紅色的地方，則要再次塗上粉色來進行重疊。

10 在跳過留白的部分塗上一層極薄的粉色。但顏色有點太多了，因此拿橡皮擦進行擦拭。

11 輕輕地在眼球下面的部分塗上橙色進行重疊，來減低眼睛反光的明亮度。

12 接著再以粉色將粉紅色的地方進行重疊，使眼睛畫得很光澤亮麗。

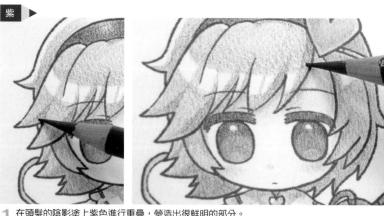

8 收尾處理

紫 ▶

1 在頭髮的陰影塗上紫色進行重疊，營造出很鮮明的部分。

2 在上衣的縫隙部分，以紫色加入第三眼的繩索陰影。

3 雙腳的陰影也稍微塗上一點紫色來進行重疊。

眼睛重疊後的模樣

13 角色整體都帶有顏色了，接著來調整一下看起來略為有些薄弱的頭髮色調跟其他地方。

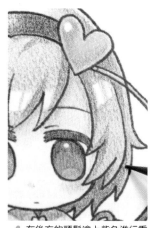

4 在後方的頭髮塗上紫色進行重疊，來調整層次感。

5 若是加上外翹頭髮的陰影，立體感就會被強調出來。

6 加深明亮高光的周圍顏色，來賦予強弱對比。

7 拖鞋的陰影也加入紫色，讓顏色呈現出統一感。

完成

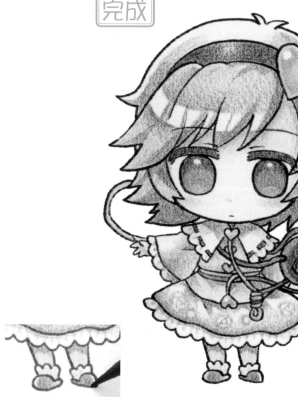

8 古明地覺的著色圖完成了。是一幅活用了「重疊」的範例作品（原尺寸大小）。

「古明地覺（Komeiji Satori）」
日本馬勒水彩紙

古明地戀　挑選出 11 種顏色練習「漸層」

這裡會運用古明地戀的線稿解說「漸層」的描繪方法。解說時會透過各式各樣的漸層方法來進行描繪，如使用同 1 種顏色但不同深淺的漸層，以及將好幾種顏色很滑順地連接起來的漸層。「漸層」有一部分顏色會重疊在一起，因此也可以當成是「重疊」的延伸應用。

使用油性色鉛筆　達爾文
專家級　鐵盒裝　12 色組。

如果是正面角度的古明地戀

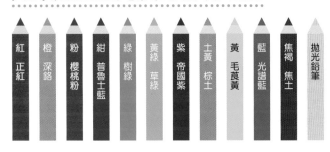

紅 正紅｜橙 深鉻｜粉 櫻桃粉｜紺 普魯士藍｜綠 樹綠｜黃綠 草綠｜紫 帝國紫｜土黃 棕土｜黃 毛莨黃｜藍 光譜藍｜焦褐 焦土｜拋光鉛筆

1 上色肌膚顏色

紅 ▶

1 跟古明地覺一樣，先從額頭的陰影開始上色。

橙 ▶

2 將橙色塗上去，並跟紅色的陰影連接起來。髮梢的陰影記得要畫成橙色！

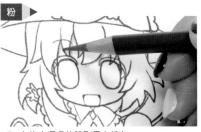

粉 ▶

3 在後方深處的陰影疊上粉色。

4 按照粉色→紅色的順序，將落在腿上的裙子陰影進行漸層。

5 將橙色塗上去，使額頭這個範圍變成漸層。

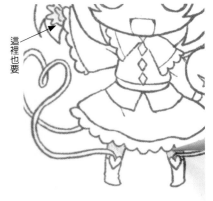

這裡也要

6 在手和腿的陰影上面疊上橙色。

7 在臉頰塗上粉色，並塗上橙色進行漸層使顏色融為一體。

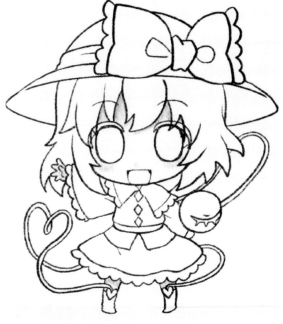

8 鼻子的陰影也畫上去。肌膚顏色的上色順序雖然跟 P18 的古明地覺一樣，但這邊則要活用「漸層」來進行描繪。

2 頭髮要以 3 種顏色來進行漸層

紺 ▶

1 以紺色將要跳過不上色的明亮高光其框線畫出來。

2 以紺色從帽子內側的頭髮陰影部分開始上色。

3 髮束也用垂直的單一方向筆觸來加上陰影。

綠 ▶

4 塗上綠色進行漸層,使其稍微與紺色重疊。

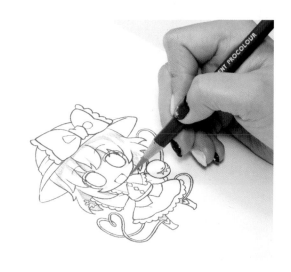

5 和 B 組顏色樣本(請參考 P17)一樣,塗上第 2 種顏色的綠色,並跟紺色連接起來。

黃綠 ▶

6 在帽子內側的頭髮上塗上黃綠色,並畫成 3 種顏色的漸層。

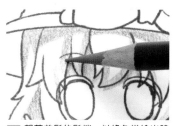

7 朝著前髮的髮梢,以綠色描繪出陰影。

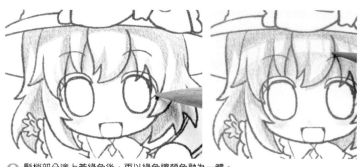

8 髮梢部分塗上黃綠色後,再以綠色讓顏色融為一體。

9 後方的頭髮要跳過邊框不上色,呈現出透明感。

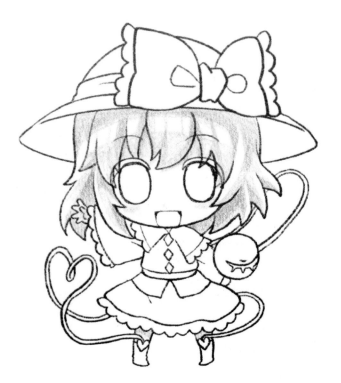

10 頭髮漸層色調完成後的模樣。

3 上衣和飾帶

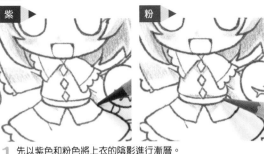

紫 ▶ **粉** ▶

1 先以紫色和粉色將上衣的陰影進行漸層。

土黃 ▶

2 在明亮的地方塗上土黃色，讓顏色連接起來。

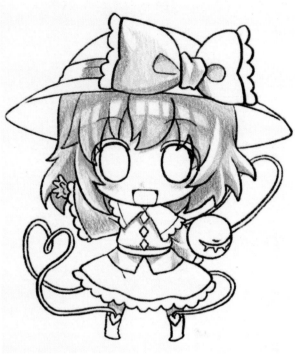

3 也替飾帶加上陰影。要用紫色～粉色的色鉛筆進行漸層。黃色的陰影顏色跟紫色和粉紅色很合得來。

4 陰影的漸層完成後，就以土黃色將陰影加入在飾帶的凹陷處。

5 頭髮也要反覆進行漸層，逐步加深色調。

6 袖子也塗上黃色進行重疊。

7 在飾帶上塗上黃色進行重疊。如此一來，之前塗在下面的陰影顏色就會透出來，使得混色效果更漂亮！

> 要透過「漸層」和「重疊」兩者的複合技法描繪黃色的地方！

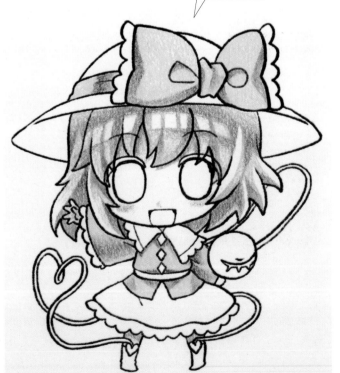

8 將整體上衣塗上黃色。

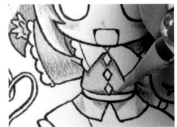

9 纏繞在帽子上的飾帶也疊上黃色。

10 在漸層的上面，不斷地仔細疊上黃色加深顏色。

11 要很有恆心毅力地疊上黃色色鉛筆，將彷彿有疊過拋光鉛筆的光澤呈現出來。

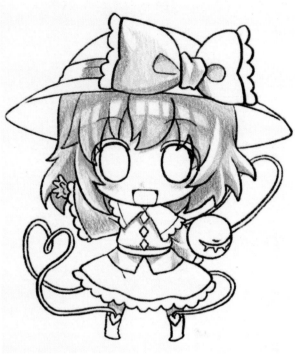

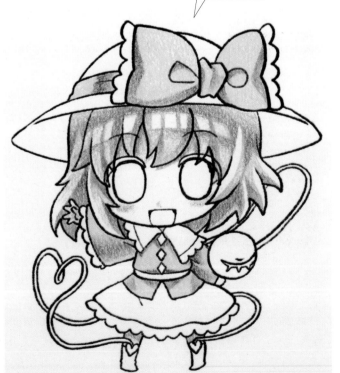

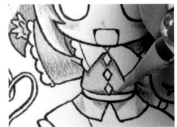

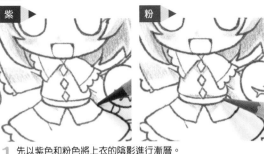

4 裙子的漸層

1 跟古明地覺的裙子（請參考 P20）一樣，用旋轉筆觸進行上色。

黃綠 ▶

2 塗上綠色和黃綠色進行漸層，使兩者連接起來。要替裙子加上一個很輕柔的顏色。

紺 ▶
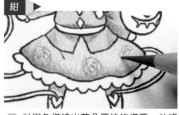

3 以紺色描繪出花朵圖紋的構圖，並將周圍以模糊處理的方式來塗上顏色。

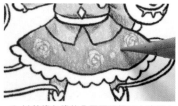

4 以黃綠色將花朵周圍跟裙子上方塗上顏色讓顏色融為一體。

全能橡皮擦（請參考P12），要擦拭很細微的地方時會很方便！

5 運用橡皮擦的邊角將花朵圖紋稍微擦拭得明亮點。

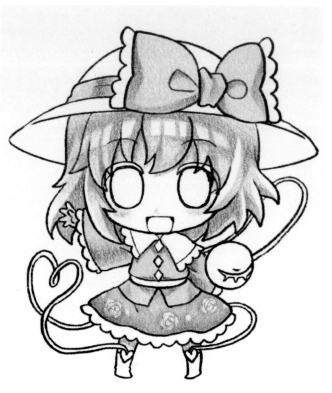

6 裙子的部分完成了。

5 荷葉邊和帽子也用漸層來表現

焦褐
紫
焦褐
紫

1 以紫色和焦褐色將袖子和衣領的荷葉邊進行漸層。按照紫色→焦褐色的順序進行上色，並再次疊上紫色讓顏色融為一體。

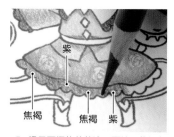

紫
焦褐
焦褐 紫

2 裙子下擺的荷葉邊，要按照焦褐色→紫色→焦褐色的順序，反覆進行漸層。

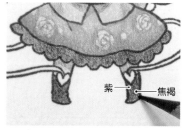

紫 焦褐

3 鞋子部分也用同樣的顏色搭配組合進行漸層。

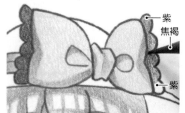

紫
焦褐
紫

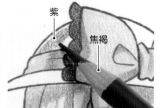

紫
焦褐

4 飾帶跟帽子的圓潤處，也要按照紫色→焦褐色的順序，反覆進行漸層。

5 直握並將色鉛筆拿得很短，將細微部分描繪上去。

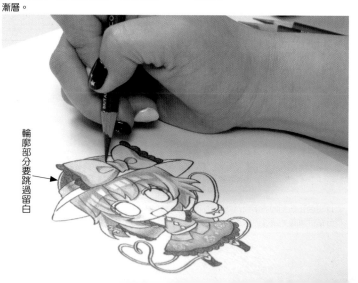

輪廓部分要跳過留白

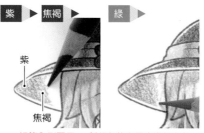

6 帽簷部分也要跳過留白，然後以 2 種顏色來進行上色。

7 帽簷內側要用 3 種顏色的漸層來進行上色。這裡有將頭髮顏色畫上去，使其像是反射光那樣。

紫

焦褐

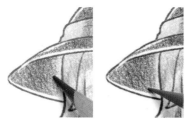

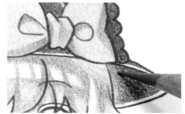

8 疊上焦褐色色鉛筆調暗顏色後，就再次塗上綠色。

9 相反側也同樣如此進行漸層。

10 將頭部與帽子兩者分界處的部分擦成白色線條狀。之後再塗上綠色來進行調整。

11 腰帶部分也以紫色和焦褐色這 2 種顏色來進行漸層。

6 描繪衣領和鈕扣

紺 ▶

1 衣領以紺色畫上陰影後，再以綠色和黃綠色進行漸層。

2 以紫色和焦褐色補畫左袖的荷葉邊。

綠 ▶

黃綠 ▶

3 以紺色在鈕扣的右下 1/4 塊面加上陰影後，再以綠色將右半部分進行重疊。接著再以黃綠色將下半部分進行重疊。

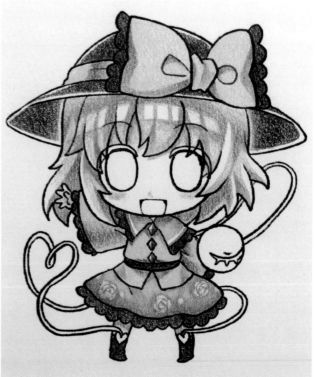

12 陰暗顏色的部分也進行漸層，使顏色帶有變化。

4 衣服跟帽子畫好了，下一頁開始終於要進行眼睛跟嘴巴的刻畫階段。

1 第三眼要在眼睫毛上塗上紫色。要用藍色～紺色的旋轉筆觸，一面進行漸層，一面加上陰影。繩索也要用漸層效果來塗上顏色。

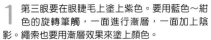

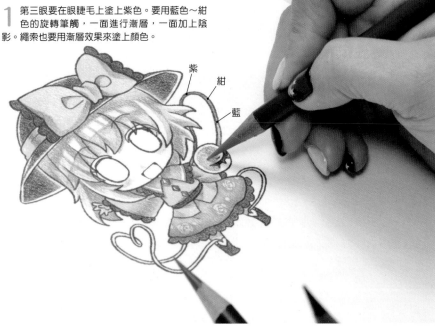

紫
紺
藍

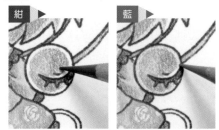
紺 ▶ 　　藍 ▶

2 以紺色進一步疊上旋轉筆觸呈現出圓潤感後，就在之前跳過沒上色的輪廓部分，塗上一層極薄的藍色。

紺 ▶ 　　紫 ▶

3 繩索也加上漸層效果。

8 眼睛的漸層

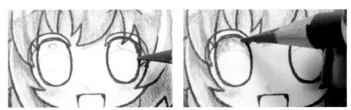

1 以紺色抓出框線，並在上方留下小小的圓圈，然後塗上新月狀的陰影。

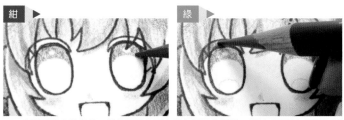

2 在雙眼塗上陰影後，就在眼睛的下方畫上反光的框線。眼線（眼瞼）則要以紺色和綠色來進行漸層。

3 在眼線（眼瞼）疊上綠色。

4 留下下面的明亮部分，並以綠色將右眼塗上顏色。陰影的部分也疊上綠色進行漸層。

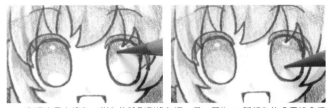

5 左眼也疊上綠色。紺色的陰影到綠色這一段，因為 2 種顏色的分界線會很清楚，所以這雖然是一種「重疊」技法，但色調還是要處理成像「漸層」那樣很滑順地連接起顏色。

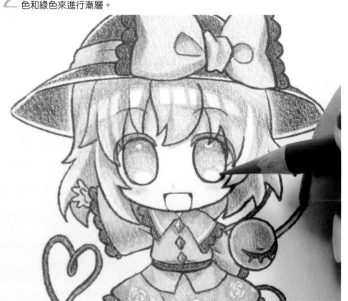

6 重疊很多次後就能夠將兩個顏色混合得很均勻不斑駁。

7 在陰影部分疊上紺色加深顏色。

8 將跳過沒上色以外的部分塗上黃綠色讓顏色融為一體。

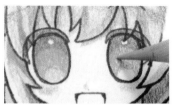

9 下面的明亮部分也薄薄地塗上一層黃綠色。

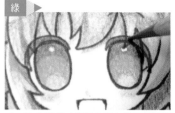

10 在眼線（眼瞼）疊上綠色加強顏色。

11 外眼角那邊也塗上綠色。

12 在下面的明亮部分疊上黃色。

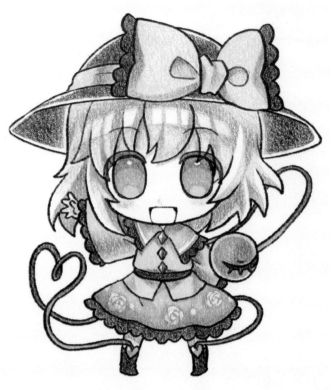

13 眼睛畫好後的模樣。鞋子的愛心部分是以藍色來塗上顏色的。

完成

9 描繪嘴巴

1 以紅色和粉色從嘴巴邊框開始薄薄地塗起顏色。

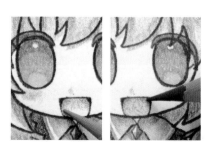

2 稍微疊上橙色來進行漸層，並以紅色收攏嘴角。

3 在臉頰淺淺地疊上一層粉色加深色調並進行收尾處理。

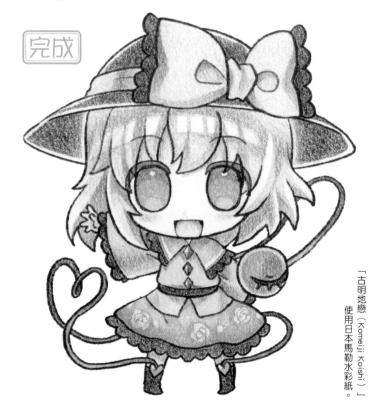

4 加上嘴巴跟臉頰的紅潤感，古明地戀的著色圖就畫好了（原尺寸大小）。最後加上第三眼的繩索，作畫就完成了（請參考 P7）。

「古明地戀（Komeiji Koishi）」使用日本馬勒水彩紙。

油性色鉛筆和水性色鉛筆的顏色樣本

油性色鉛筆
達爾文　專家級　鐵盒裝　12色組

黃
毛茛黃
Buttercup Yellow 03

橙
深鉻
Deep Chrome 09

紅
正紅
Primary Red 12

粉
櫻桃粉
Cerise Pink 20

紫
帝國紫
Imperial Purpie 26

紺
普魯士藍
Prussian Blue 32

藍
光譜藍
Spectrum Blue 34

綠
樹綠
Sap Green 46

黃綠
草綠
Grass Green 49

焦褐
焦土
Burnt Umber 55

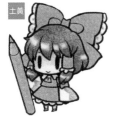

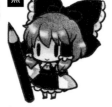

土黃
棕土
Brown Ochre 59

黑
象牙黑
Ivory Black 71

水性色鉛筆
達爾文　水墨色　鐵盒裝　12色組

黃
太陽黃
Sun Yellow 0200

橙
橘
Tangerine 0300

紅
罌粟紅
Poppy Red 0400

紫紅
品紅
Fuchsia 0700

靛
深靛藍
Deep Indigo 1100

藍
海藍
Sea Blue 1200

綠
深綠
Teal Green 1300

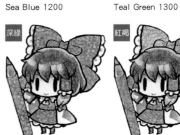

黃綠
蘋果綠
Apple Green 1400

深綠
葉綠
Leaf Green 1600

紅褐
乾旱大地
Baked Earth 1800

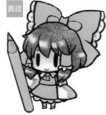

＊本書中的每一支色鉛筆都有加上一般的中文色名稱呼，以作為本書解說之用。色鉛筆會因為油性跟水性等等製造商跟種類上的不同，而使得色調有所差異。記得去觀看顏色樣本，或是將實際產品拿在手上試塗顏色，找出您心儀的顏色！

焦褐
樹皮
Bark 2000

黑
墨黑
Ink Black 2200

試著透過
「重疊」和「漸層」
畫著色圖吧！

試著透過各式各樣的迷你角色著色圖，實際嘗試看看在第 1
章所學習到的基本技法吧。本章中將會循序漸進地來實踐這
些基本技法，博麗靈夢、露米婭、帕秋莉與小惡魔使用油性
色鉛筆與水性色鉛筆；庭渡久侘歌則使用金屬色色鉛筆。

 →

透過 5 種顏色進行重疊

「博麗靈夢」（Hakurei Reimu）
使用日本馬勒水彩紙。

使用水性色鉛筆　達爾文
水墨色　鐵盒裝　12 色組。
這次不會用水去溶解顏色，而
是會像一般的色鉛筆那樣去塗
上顏色。

這裡會從 12 色組當中挑選出 5 種顏色，並使用靈夢的線稿，透過基本的「重疊」來進行描繪。描繪方法則跟 P18「古明地覺」時所練習過的方法一樣。

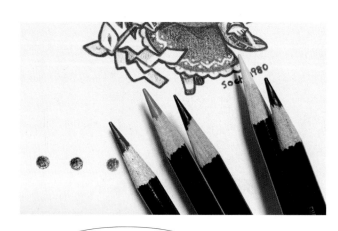

要用 5 種顏色進行重疊囉！

橙　黃　藍　焦褐　紅

如果是褐髮與褐色眼睛

橙（橘）　　　　　　　　　　　　　　黃（太陽黃）

1 底色上色

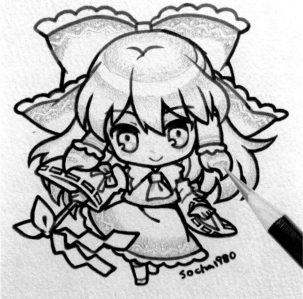

1 一面避開飾帶、裙子的圖紋跟頭髮的高光部分不上色，一面塗上橙色當作底色。眼睛、臉頰、手的陰影部分也先快速地塗上顏色。

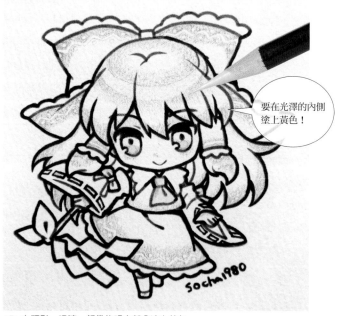

要在光澤的內側塗上黃色！

2 在頭髮、眼睛、領帶的明亮部分塗上黃色。

藍（海藍）

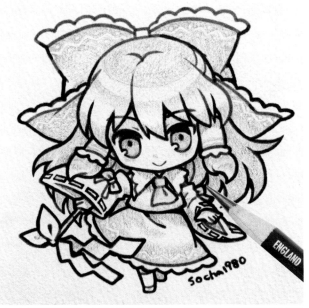

記得要用一種「好像有接觸到紙張，又好像沒有接觸到」的力道，輕輕地反覆塗上顏色！

水彩紙上都會有小小的凹凸。如果會很在意那些紙張紋路的白色部分，可以輕輕地在紙張凹陷處裡面的側面塗上顏色，使顏色附著上去。

3 在各個陰暗部分，先塗上藍色進行重疊。如此一來，藍色就會成為陰影處的骨架框線（用來決定大略位置時的標記）。

焦褐（樹皮）

2 將各個顏色塗上去

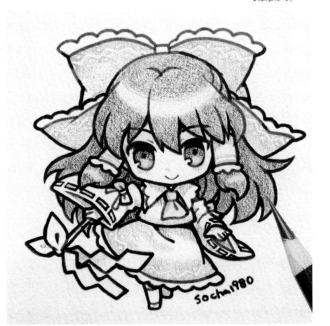

1 留下高光，並大略塗上頭髮的顏色。眼睛的上方部分也要塗上顏色，處理成一種有點黑黑的顏色。

紅（罌粟紅）

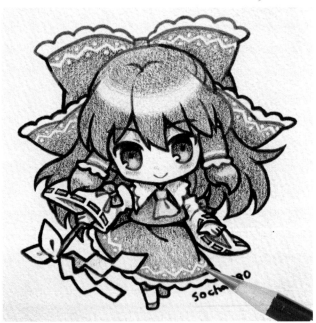

2 在飾帶跟衣服這些紅色的部分塗上顏色進行重疊。

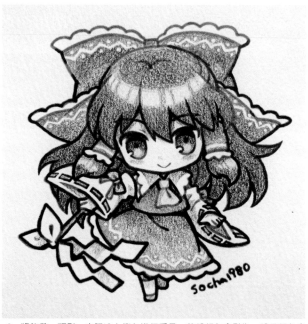

1 將飾帶、頭髮、衣服塗上橙色進行重疊。整體顏色會融為一體且顏色會變深，同時色調會出現一股統一感。

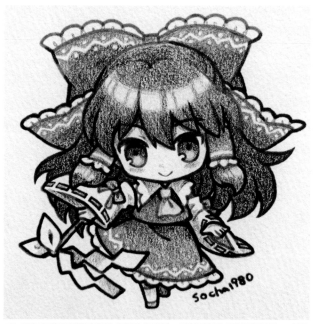

2 以紅色將飾帶跟衣服的部分進行重疊。接著以藍色調暗陰影顏色。因為頭髮也有加入了陰影的顏色，所以色調會形成一種很溫和的深色顏色。

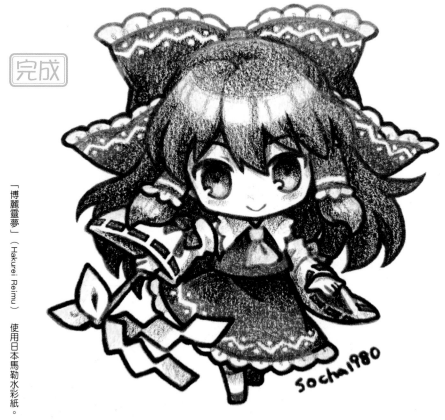

「博麗靈夢」（Hakurei Reimu） 使用日本馬勒水彩紙。

3 在明亮的部分加上黃色，然後以藍色調整陰影。紅色的部分則是不斷重疊來進行收尾處理，直到顏色幾乎不會再更深為止。

避開衣服的圖紋進行留白，練習 3 種顏色的重疊

我們來使用色鉛筆進行各種不同的顏色試塗，練習如何重疊色調吧！因為重疊順序跟重疊次數的不同，也會令色調有所變化。這裡將會以靈夢的衣服跟飾帶的圖紋為例來試塗顏色。建議可以在畫著色圖之前，先嘗試幾種這一類的顏色搭配組合。

進行顏色試塗以便確認色調

黑	紫紅	紅	橙	黃	黃綠	深綠	綠	藍	靛	焦褐	紅褐

以靈夢的衣服圖紋為例進行顏色試塗

橙橘　紅暗栗紅　藍海藍

1 以橙色薄薄地畫出草稿，然後在避開圖紋部分的同時以水平方向塗上底色。

2 運用色鉛筆的筆尖，以單一方向的筆觸將顏色塗上去。

3 要避開留白的部分，其周邊要特別仔細地上色。為了讓上色步驟變得很淺顯易懂，左側留下了草稿部分。

4 塗上紅色進行重疊。要跟橙色一樣，以單一方向的短筆觸，輕輕地塗上顏色。

5 要慢慢地將顏色疊上去，以免顏色變得斑駁不均勻。

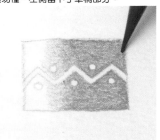

6 要連邊框都重疊得很漂亮。留下一部分橙色的地方作為比較。

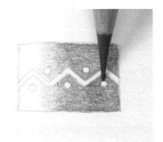

7 在陰影顏色的部分塗上藍色進行重疊。

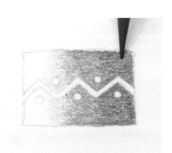

8 若是塗上藍色進行重疊，就會變成一種帶有紫色的色調。

9 顏色試塗完成。上面的顏色球是使用的顏色。

露米婭① 透過 6 種相近色進行漸層

使用油性色鉛筆 達爾文 專家級 鐵盒裝 12 色組。

橙 深鉻 | 紅 正紅 | 粉 櫻桃粉
黃 毛良黃 | 黑 象牙黑 | 紫 帝國紫

這裡我們就從 12 色組當中挑選出 6 種顏色,並以漸層描繪看看吧。這是透過很簡單的步驟,將露米婭的線稿進行漸層的一種上色方法。

透過色相環顯示顏色搭配組合的示意圖

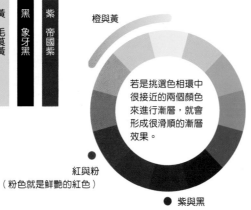

橙與黃

若是挑選色相環中很接近的兩個顏色來進行漸層,就會形成很滑順的漸層效果。

紅與粉
(粉色就是鮮艷的紅色)

● 紫與黑
紫色因為在色相環當中是最為陰暗的顏色,所以跟黑色的親和性很高。

將電腦描繪出來的插畫列印到水彩紙上。使用日本馬勒水彩紙。

嘗試用很少的上色次數來描繪金髮和紅色眼睛

1 將金髮和紅色的部分進行漸層

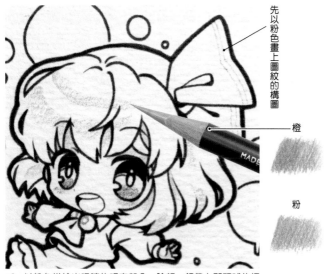

先以粉色畫上圖紋的構圖

橙

粉

1 以粉色描繪出眼睛的明亮部分、臉頰、領帶上那顆球的框線。頭髮高光的分界和髮梢的陰影則以橙色來上色。

黃

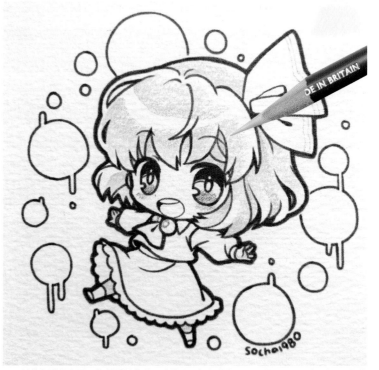

2 以黃色進行漸層,使其重疊在前面步驟塗了橙色的部分上。筆壓不要用很重,要薄薄地淡淡地將顏色塗上去。

避開頭髮的高光進行留白，練習 2 種顏色的漸層

以露米婭的頭髮光澤為例進行顏色試塗

頭髮的漸層方法，能夠應用在各種人物角色身上。試著透過明亮的金髮顏色好好地練習一番吧！

1 一面跳過高光進行留白，一面以橙色畫出水平方向的短筆觸。

2 塗上橙色，使高光的邊框顏色很深但上下緣的顏色很淺後，接著就將黃色重疊上去。

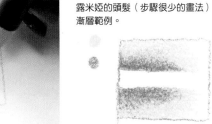

露米婭的頭髮（步驟很少的畫法）漸層範例。

3 黃色也要用短線條的筆觸重疊上去。要從橙色的深色地方開始進行漸層，使顏色逐漸越來越淡。

4 前面以橙色塗過的地方也塗上黃色，使其滑順地連接起色調。

5 顏色試塗完成。上面的顏色球是使用的顏色。

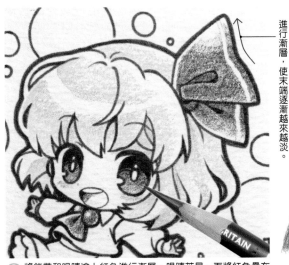

進行漸層，使末端逐漸越來越淡。

粉

3 將飾帶和眼睛塗上紅色進行漸層。眼睛若是一面將紅色疊在前面用粉色上過色的部分，一面在線稿的黑色地方上塗上紅色，就會形成一種明亮～陰暗的漸層。鞋子和嘴巴裡面也要塗上紅色。

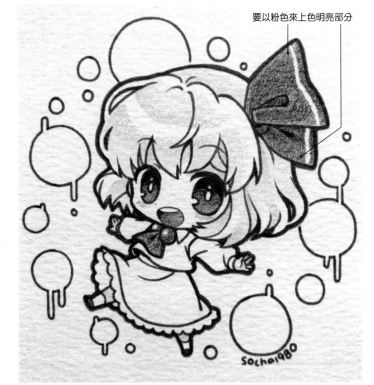

要以粉色來上色明亮部分

4 若是以粉色將飾帶、領帶的明亮部分以及嘴巴裡面塗上顏色，就會形成一種粉色與紅色的漸層效果。

2 將衣服和球體進行 漸層

以黑色將衣服上色時，
要使其帶有深淺之分。

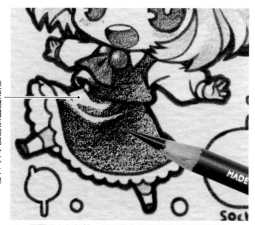

要避開明亮的部分不上色

1 反覆塗上色鉛筆，並以黑色的漸層將衣服描繪出來。

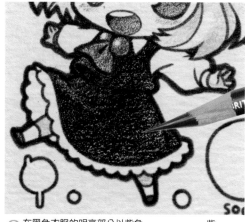

2 在黑色衣服的明亮部分以紫色
疊在整體衣服上。

紫

黑

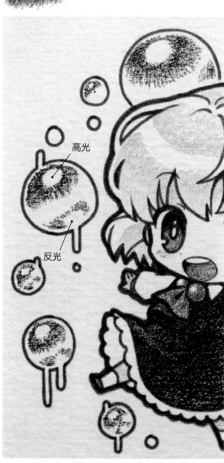

高光

反光

3 用來表示黑暗的球體，要留下明亮的高光和反光的
部分，再用黑色的色鉛筆以放射狀筆觸來進行描
繪。

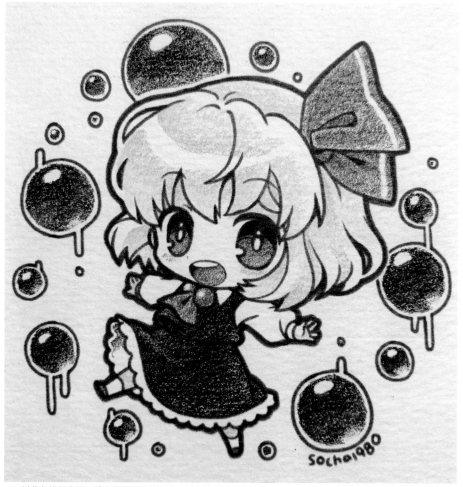

4 以紫色進行漸層，將上下兩半連接起來。裙子內側則加上陰影。

以露米婭的衣服漸層為例進行顏色試塗

黑 ➡ 紫 ➡ 粉（粉紅）

1 一開始先以黑色來上色。

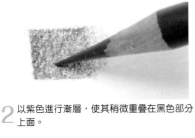

2 以紫色進行漸層，使其稍微重疊在黑色部分上面。

3 接著以粉色進行漸層，使其稍微重疊在紫色部分上面。

4 粉色上色完畢後，再塗上一次紫色跟黑色進行調整做收尾處理。

描繪步驟很少的露米婭所使用的顏色

 橙　深鉻
 粉　櫻桃粉
 黃　毛茛黃
 紅　正紅
 黑　象牙黑
紫　帝國紫

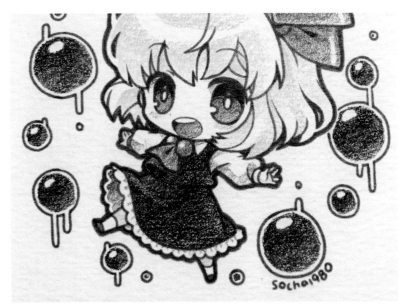

5 以粉色描繪出球體下面部分的反光、衣服白色地方的陰影、眼睛的陰影。裙子的陰影跟荷葉邊的部分也要塗上粉色，畫成一幅很美麗的配色。

完成

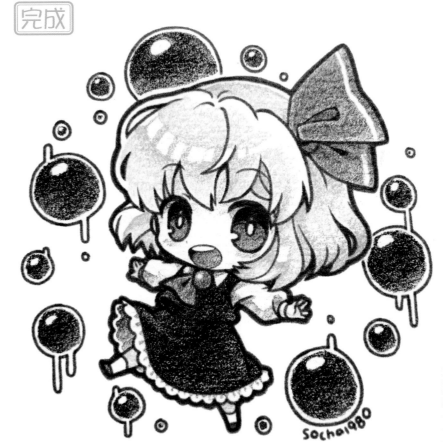

6 在頭髮的高光部分以橙色加入邊緣，並框出範圍來進行收尾處理（作品放大 150%）。

「露米婭」使用日本馬勒水彩紙。

41

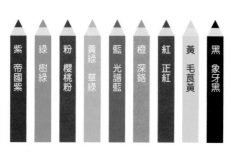

紫 帝國紫
綠 樹綠
粉 櫻桃粉
黃綠 草綠
藍 光譜藍
橙 深鉻
紅 正紅
黃 毛茛黃
黑 象牙黑

使用油性色鉛筆　達爾文　專家級
鐵盒裝　12 色組

這裡要試著用另一種上色方法，來描繪 P38 所介紹過的線稿。會從 12 色組當中挑選出 9 種顏色，並以漸層當作底色。收尾處理時，記得要將頭髮跟衣服的顏色進行重疊，呈現出那種具有深度的色調。

1 底色上色

紫　綠

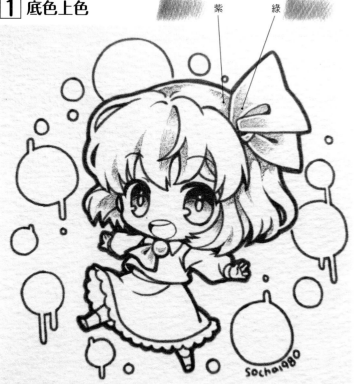

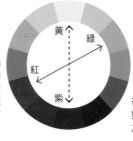

1 線稿是使用跟 P38 漸層一樣的圖稿。要從頭髮、飾帶和眼睛的陰影顏色開始上色。

透過色相環顯示顏色
搭配組合的示意圖

若是在黃色金髮的陰影顏色上先塗上互補色的紫色，以及在紅色飾帶的陰影上先塗上互補色的綠色，最後成品顏色就會形成一種很漂亮的灰色（會形成一種具有深度的顏色）。

黃
綠
紅
紫

在色相環上彼此相對的兩個顏色就稱之為互補色。

嘗試仔細地上色金髮和紅色眼睛

粉　黃綠

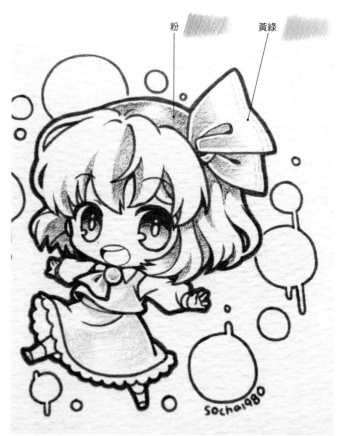

2 將頭髮的陰影顏色畫成紫色→粉色的漸層。飾帶的陰影顏色則畫成綠色→黃綠色的漸層。要先以黃綠色描繪飾帶圖紋和衣服陰影的框線。

42

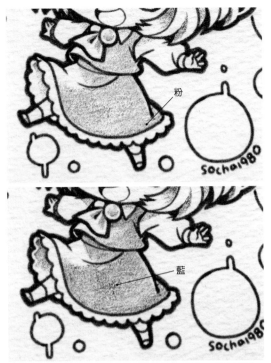

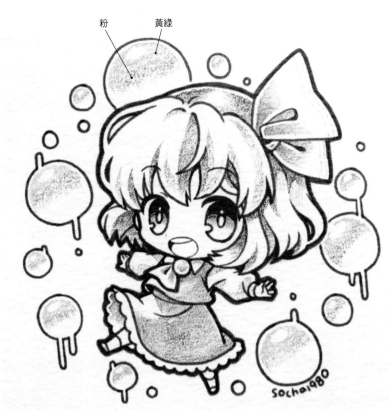

3 在衣服的陰影部分塗上粉色進行重疊。接著一面疊上藍色，一面將陰影的形體描繪出來。也要在飾帶和頭髮的陰影塗上藍色進行重疊。

4 以黃綠色和粉色將球體進行漸層。接著以粉色來加上頭髮跟衣服白色地方的陰影。

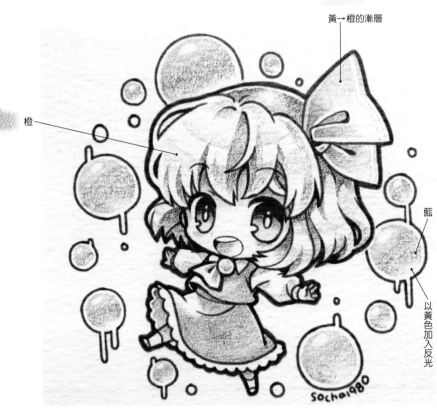

黃綠色→粉色→藍色→黃色的漸層，記得要薄薄地塗上顏色，並細心地把顏色與顏色連接起來。

5 將飾帶的明亮部分畫成黃色→橙色的漸層。然後在眼睛下面的明亮部分、球體的上下、裙子的明亮部分附近塗上黃色進行重疊。最後以橙色描繪出頭髮高光的形體、肌膚的陰影，並以粉色先將嘴巴裡面塗上顏色。

黃

飾帶的邊框也要先塗上顏色

紅

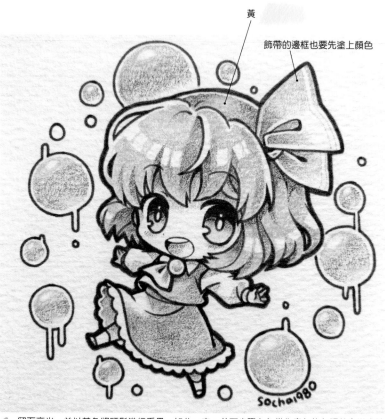

1 留下高光，並以黃色將頭髮進行重疊。如此一來，前面步驟上色當作底色的色調就會變成陰影顏色，進而獲得一股統一感。

2 在紅色的部分塗上顏色。之後塗上橙色進行重疊，形成一種具有光澤感的顏色。

3 在飾帶、眼睛、嘴巴疊上橙色後的模樣。嘴巴要以紅色→橙色→粉色進行重疊。

透過色相環顯示顏色搭配組合的示意圖

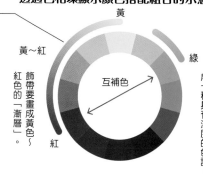
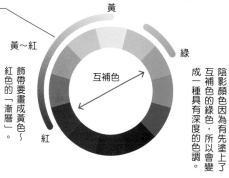

黃

黃～紅

綠

互補色

紅

飾帶要畫成黃色～紅色的「漸層」。

陰影顏色因為有先塗上了互補色的綠色，所以會變成一種具有深度的色調。

終於輪到最後 1 支色鉛筆「黑色」的登場！

奢華的「漸層」＋「重疊」露米婭使用顏色

黃 毛茛黃	紫 帝國紫	黃綠 草綠
橙 深鉻	藍 光譜藍	粉 櫻桃粉
紅 正紅	綠 樹綠	黑 象牙黑

黑

3 將黑色的部分進行刻畫

黑

紫

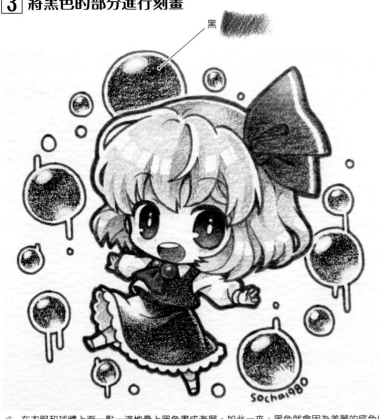

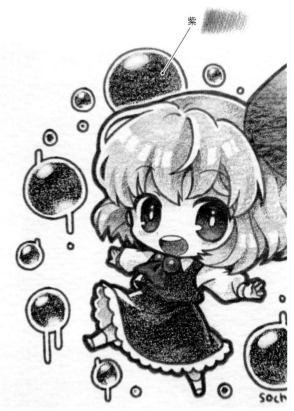

1 在衣服和球體上面一點一滴地疊上黑色畫成漸層。如此一來，黑色就會因為美麗的底色顏色，看起來像是一種很豐富的色調。

2 在球體的黑色部分與衣服的明亮部分附近塗上紫色進行重疊。上色時要讓色調帶有變化。

反光和高光
要加入粉紅色！

3 若是以橙色加強頭髮上最為明亮的高光周圍，頭髮的光澤感看起來就會很鮮明。接著以粉色（粉紅色）上色袖子的高光分界處、球體下面的反光、黑色衣服的高光部分。

藍

粉

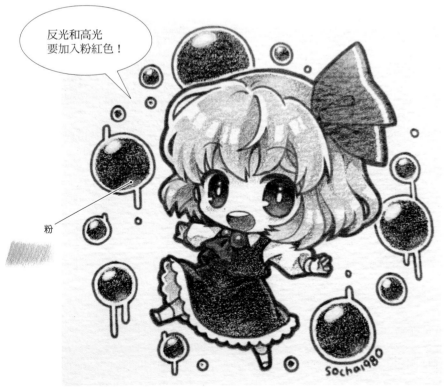

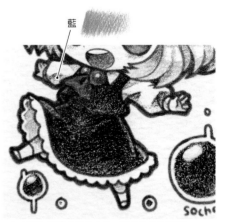

4 以藍色調整衣服的白色、黑色地方的陰影。

4 進行荷葉邊的收尾處理

粉 ——→ 紅 ——→ 紫 ——→ 藍 ——→ 綠

在荷葉邊部分用各個顏色加入筆觸來表現皺褶。

1 在荷葉邊加入顏色。要以 5 種顏色來表現皺褶和陰影的部分。

透過色相環顯示顏色搭配組合的示意圖

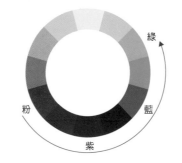

綠

藍

粉

紫

若是按照粉色→紅色→藍色→綠色的順序將皺褶形體進行描線，那麼顏色之間雖然會離得很開，但看起來卻會有一股漸層效果。

2 在袖子的陰影和鞋子塗上紅色作為點綴色。

3 若是塗上黃綠色來連接袖子的陰影顏色，這個白色衣服的灰色陰影看起來就會很美麗。

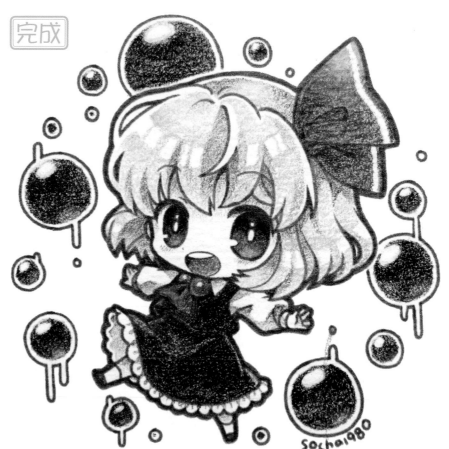

完成

4 以黑色進行重疊，並調整衣服和球體的色調進行收尾處理（作品放大 150%）。

「露米婭」使用日本馬勒水彩紙。

練習將荷葉邊的皺褶描繪得很色彩繽紛

形形色色的Q版造形荷葉邊範例

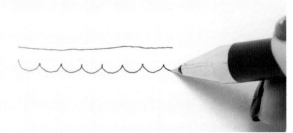

1 用筆描繪出荷葉邊的線條。使用的是百樂牌 0.4mm 原子筆。

若是將左邊跟中間這種寫實形體的荷葉邊畫成很簡單的形體，就會變成右邊這種像露米婭衣服上的形體。

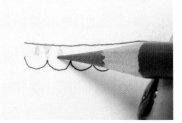

2 首先，以粉色（粉紅色）描繪出如水滴狀的皺褶和三角形的陰影。

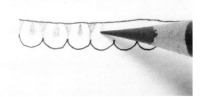

3 接下來以紅色相同方式畫上水滴狀和三角形。

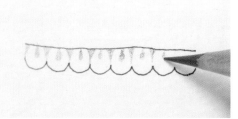

4 接著再以紫色、藍色來進行描繪。

試著以各種顏色的漸層效果來描繪吧

5 最後以綠色進行描繪做收尾處理。

6 試著在荷葉邊上方塗上使用的顏色進行漸層吧。正中央一帶會是紫色。

7 塗上紅色使其稍微重疊在紫色上。

8 當塗上藍色時，使其稍微重疊在紫色上，就會變成一種 3 種顏色的漸層。

9 塗上綠色使其重疊在藍色上，增加為 4 種顏色。

10 若是在最前頭塗上粉色，就會變成 P46 上面範例 5 種顏色的漸層。

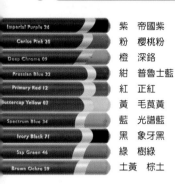

帕秋莉與 小惡魔

透過 10 種顏色進行漸層和重疊

Imperial Purple 26	紫	帝國紫
Cerise Pink 20	粉	櫻桃粉
Deep Chrome 09	橙	深鉻
Prussian Blue 32	紺	普魯士藍
Primary Red 12	紅	正紅
Buttercup Yellow 03	黃	毛茛黃
Spectrum Blue 34	藍	光譜藍
Ivory Black 71	黑	象牙黑
Sap Green 46	綠	樹綠
Brown Ochre 59	土黃	棕土

從油性色鉛筆 達爾文 專家級 鐵盒裝 12 色組當中挑選出 10 種顏色使用。

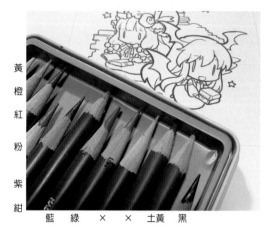

黃 橙 紅 粉 紫 紺

藍 綠 × × 土黃 黑

將 2 名人物角色搭配起來或描繪一個具有故事性的雙人場面，就稱之為「角色配對」。在這幅作品當中為了讓複數角色之間帶有關聯，在陰影顏色方面使用共通的顏色，並事先決定好漸層的搭配組合後才開始進行描繪的。

如果是紫色頭髮和紅色頭髮的角色配對

白色部分的陰影顏色

紫 ～ 粉 ～ 橙

進行 3 種顏色的漸層顏色試塗，也可以將粉色換成紅色。

建議可以先嘗試幾種搭配性高的顏色搭配組合。

紫 紅 橙

將用電腦描繪出來的插畫列印到水彩紙上，當作線稿使用。

「帕秋莉與小惡魔」使用日本馬勒水彩紙。

1 底色上色～頭髮上色

帕秋莉的頭髮和衣服

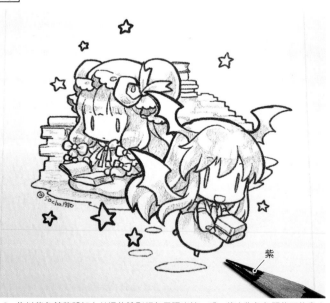

紫

1 先以紫色替整體加上共通的陰影顏色呈現出統一感，使人物角色跟後面的書山看起來不會各自獨立。

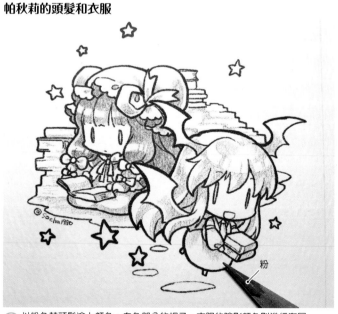

粉

2 以粉色替頭髮塗上顏色。白色部分的帽子、衣服的陰影顏色則進行漸層。

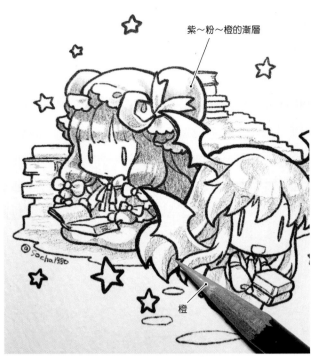

紫～粉～橙的漸層

橙

3 白色部分要以 3 種顏色的漸層來加上陰影顏色。

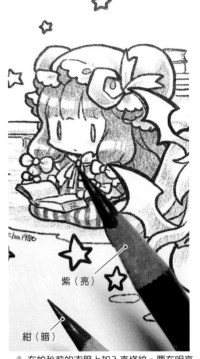

紫（亮）

紺（暗）

4 在帕秋莉的衣服上加入直條紋。要在明亮的部分塗上紫色，陰暗的陰影部分則要使用紺色。

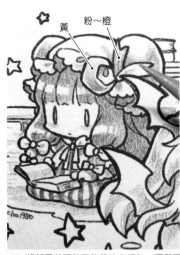

黃

粉～橙

5 將新月狀頭飾和飾帶塗上顏色。要留下邊框跟白色線條，來進行漸層。

小惡魔的頭髮

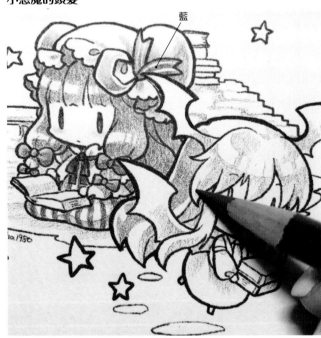

藍

6 以紅色和橙色將小惡魔的頭髮進行漸層。接著在帕秋莉的大小飾帶上塗上藍色，頸部的飾帶則以粉色～紫色來進行描繪。

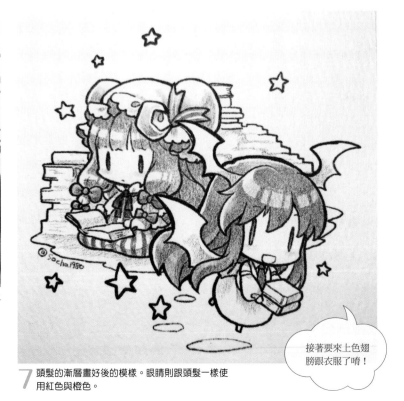

7 頭髮的漸層畫好後的模樣。眼睛則跟頭髮一樣使用紅色與橙色。

接著要來上色翅膀跟衣服了唷！

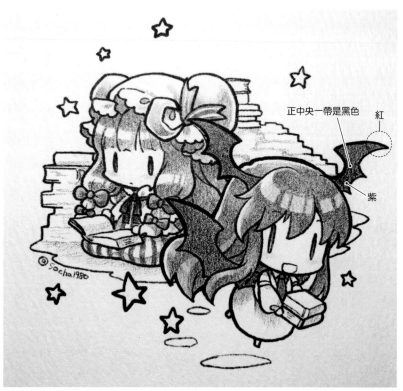

正中央一帶是黑色

紅

紫

1 以紅色、紫色、黑色將翅膀進行重疊。要描繪成前端處帶點紅色,而根部處帶點紫色。衣服也一樣以 3 種顏色來上色。

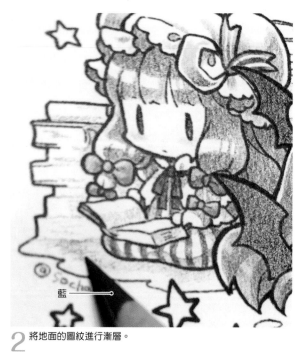

藍

2 將地面的圖紋進行漸層。

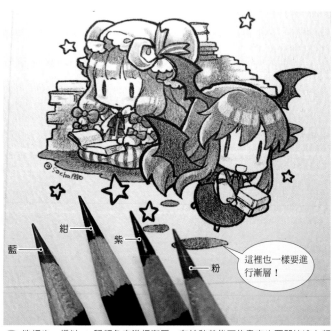

藍

紺

紫

粉

這裡也一樣要進行漸層!

3 地板也一樣以 4 種顏色來進行漸層。在帕秋莉後面的書本也要開始塗上顏色。

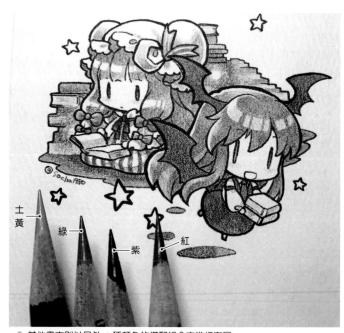

土黃

綠

紫

紅

4 其他書本則以另外 4 種顏色的搭配組合來進行漸層。

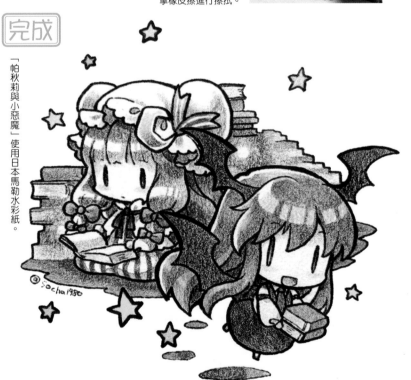

黃

橙＋黃

5 繪製星星。有黃色的星星和有 2 種顏色的星星，要一面觀看整體協調，一面進行上色。

6 紫色的陰影稍微強烈了點，所以拿橡皮擦進行擦拭。

完成

「帕秋莉與小惡魔」使用日本馬勒水彩紙。

7 以橙色和紅色描繪出人物角色臉部的陰影並進行調整。為了突顯出小惡魔手上拿著的書本，書本是以綠色進行上色做收尾處理，使其成為頭髮顏色的互補色。

用球體來練習小惡魔的頭髮上色方法

試著將圓圓的頭部形體替換成「球體」來進行上色。

以 1 種顏色上色球體

以 1 種顏色將頭髮光澤感的感覺描繪出來。在這個範例裡，白色的點是最為明亮的高光，而四角型的部分則是反光。

高光

反射光的形體

1 避開白色的點塗上顏色。

2 四角形的形體也跳過不上色。

3 即使只有紅色 1 種顏色，還是能夠描繪出具有立體感的形體。

以 3 種顏色上色球體

跟前面插畫繪製過程的小惡魔一樣，以紫色→紅色→橙色來進行漸層。

高光要抓得大一點

1 一面以紫色抓出白的框線，一面塗上顏色。

2 以紅色薄薄地塗上一層漸層，使其重疊在紫色上面。

3 以紫色將四角形部分的周圍塗上顏色。

以橙色框出高光的範圍。

4 逐漸地疊上紅色加深顏色。

5 以橙色將反光的部分也一起重疊並畫成一種具有光澤感的感覺！

6 塗上紅色進行調整，作為收尾處理。

2

銀 SILVER 80

銅 COPPER 85

錫（白鑞）PEWTER 81

紫 PURPLE 89

粉（粉紅）PINK 88

藍 BLUE 90

古金色（古金）
ANTIQUE GOLD 83

紅 RED 87

金 GOLD 82

黃 YELLOW 86

本是塗在黑色的紙張上

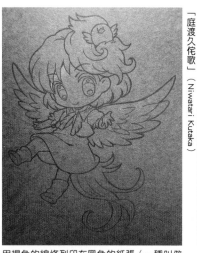

「庭渡久侘歌」（Niwatari Kutaka）

用褐色的線條列印在黑色的紙張（一種叫做
黑色氣包紙的包裝用紙）上。

這裡使用擁有金屬光澤的金屬色色鉛筆，在黑色的紙張
上進行「重疊」描繪出作品。要先繪製出顏色樣本並確
認過這些各有特徵的色調後再開始描繪。

訣竅就在於在上色肌膚這些明
亮部分的顏色之前，要先上好
底色，使形狀浮現出來。

有點白色的頭髮＋紅色毛髮＋紅色眼睛的情況

1 底色上色

要先塗上銅色

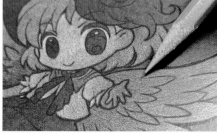

1 以銀色上色
肌膚跟翅膀
的部分。

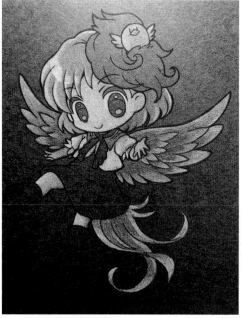

2 若是不斷地將銀色塗在明亮部分的顏色上進行重疊，收
尾處理時色調的顯色就會很漂亮。

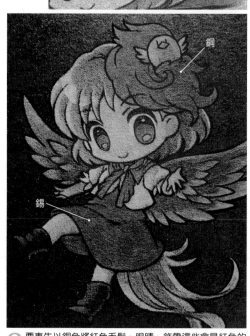

銅

錫

3 要事先以銅色將紅色毛髮、眼睛、飾帶這些會是紅色的
部分塗上顏色。褐色系的衣服及衣領，則要以錫色來當
作底色。

2 將顏色加上去

1 在肌膚上加上陰影。以紫色框出範圍，再以粉色上色其內側。

2 肌膚顏色要以銅色重疊，一點一點地呈現出色調。

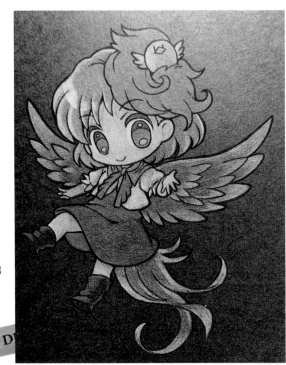

3 裙子內側也以紫色和粉色加上陰影。要先以粉色稍微替臉頰跟指尖加上顏色。

藍

ENGLAND

4 頭髮這些紅色的部分以藍色加上陰影，明亮的部分則以古金色進行重疊。

5 將紅色系顏色塗上去。要以紅色→粉色→古金色進行漸層。這裡是將髮梢跟飾帶前端處理成帶點黃色。

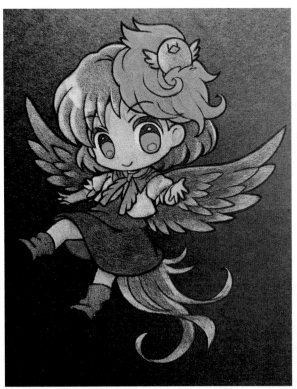

6 紅色毛髮、飾帶、眼睛和眼線的顏色看起來已經很鮮明了。接著在鞋子上薄薄地塗上一層古金色。

7 在陰影上塗上粉色進行重疊。

8 在鞋子的底部塗上紫色。

3 描繪出翅膀進行收尾處理

1 使用金色和銀色慢慢地將翅膀進行重疊。

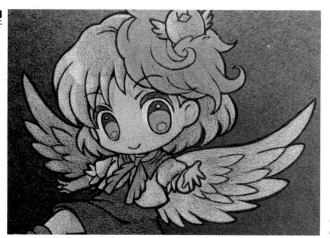

2 頭髮跟翅膀的末端要以銀色處理成帶點白色,同時靠前方的一側要處理得很明亮。

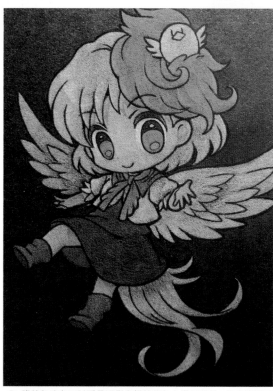

3 將黃色塗在可以看見頭髮和翅膀顏色上進行重疊,以便突顯出畫面。小雞也要塗上黃色。

 「庭渡久侘歌」(Niwatari Kutaka)
使用 A5(21×14.8cm)黑色氣包紙。

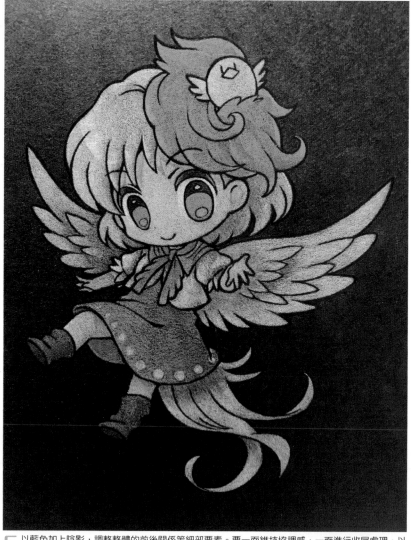

4 在衣服的明亮地方上塗上古金色,並在陰影上疊上藍色突顯出來。衣服上的圖案有經過簡化,水球圖紋則是以銀色描繪上去的。

5 以藍色加上陰影,調整整體的前後關係等細部要素。要一面維持協調感,一面進行收尾處理,以免顏色顯得很突兀。

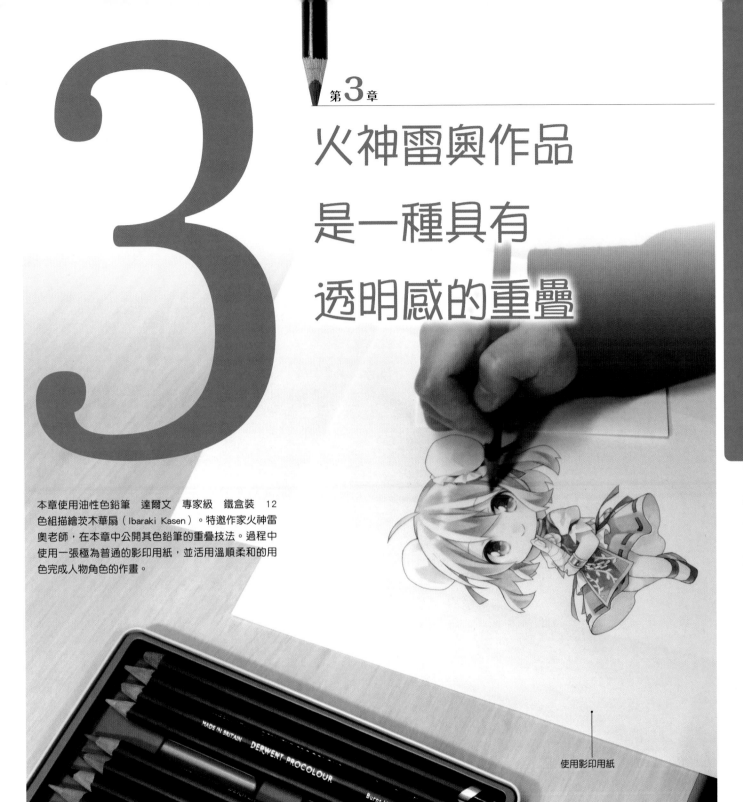

火神雷奧作品
是一種具有
透明感的重疊

本章使用油性色鉛筆　達爾文　專家級　鐵盒裝　12
色組描繪茨木華扇（Ibaraki Kasen）。特邀作家火神雷
奧老師，在本章中公開其色鉛筆的重疊技法。過程中
使用一張極為普通的影印用紙，並活用溫順柔和的用
色完成人物角色的作畫。

使用影印用紙

透過固定長度的筆觸練習上色

色鉛筆是一種將線條畫在紙張上塗上顏色的媒材。如果想要將一個面積略為寬廣的塊面上色得很均勻不斑駁，
那麼只要在畫上線條時對齊線條，就可以上色得很漂亮了。進行練習時要記住三個重點。

●使用色鉛筆畫上線條時的練習重點

（1）筆壓要一致
（2）密度要一致
（3）長度要一致

在這裡雖然畫的是直線，但有時也會沿著
人物角色跟事物的形體，來畫成曲線。色
鉛筆接觸到紙張所形成的線跟點就稱之為
「筆觸」。筆觸是指在描繪時，具有某種
的目的跟用途的一種線條。這裡我們就來
試著一面實際畫出線條，一面思考關於筆
觸吧。

1 測試顏色深淺和筆壓強弱

基本上而言，只要上色得很大力就會形成很深的顏色，
而上色得很小力就會形成又淺又淡的顏色。

> 讓筆壓帶有強弱之別→會像①一樣，是有深淺
> 之別的漸層。

> 加強筆壓→會像②③一樣，以深色線條塗滿整
> 個範圍。

> 減弱筆壓→會像④一樣，以淺色線條繪製出顏
> 色塊面。

如同本書前面解說過的，不斷地重疊筆壓很弱的線
條，會形成很漂亮的顏色塊面。
而想要加深色鉛筆的顏色時，就要

> 減弱筆壓→不斷進行重疊。

塊面上色時，將筆壓減到極弱，並將線條畫成
是連接起來的模樣。

其實這裡的線條也跟①②③一樣，都
是畫出長度1.5cm左右的線條，然後
連接起來的筆觸。

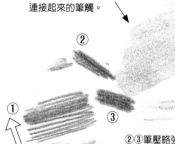

④是將筆壓減到極
弱後所畫出來的筆
觸。線條很密集，
密度很高。

②③筆壓略強。密度很密集。

從差不多①的中筆壓，試著逐步加強筆壓所
畫出來的筆觸。筆觸中空出間隔，可以從縫
隙中看到紙張白底。

2 重疊筆觸繪製顏色塊面

1 減弱筆壓，畫出長度約2cm左右
的筆觸，並以相同方向進行2次
重疊。

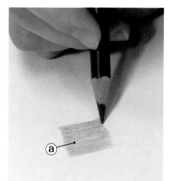

2 第2次重疊後的模樣ⓐ。要直握色
鉛筆，線條粗細也要一致。

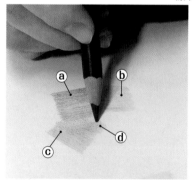

3 將筆壓減到極弱的筆觸ⓑ，畫在筆觸ⓐ的旁邊作為比較之用。接著畫出筆觸ⓒ，
使其重疊在筆觸ⓐ上面，然後在筆觸ⓒ上面塗上筆觸ⓓ進行重疊。跟網狀效果線
的描繪方法一樣，要稍微改變角度重疊筆觸。

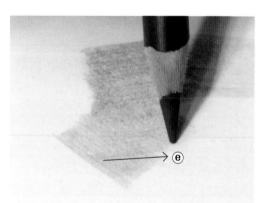

4 雖然沒有特別規定一定要這樣，但若是以約45°的角度畫
上筆觸並進行重疊，就會出現一股密度來。要朝著ⓔ這
個方向疊上筆觸。

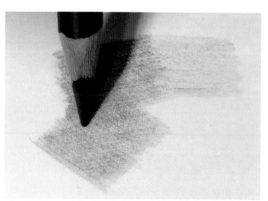

5 這裡是用1種顏色畫出筆觸，並繪製出顏色塊面進行練習。
若是改變重疊上面的那層顏色，就能夠在紙張上面混合不同
顏色。

3 重疊 3 種不同顏色的筆觸

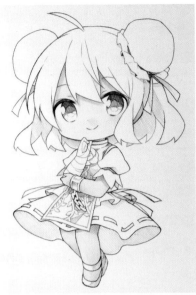

茨木華扇肌膚上色後的階段（請參考 P61）。接著要將陰影加在頭上的丸子（頭上的白色髮套）上。

◀ 1 紫色筆觸

加上筆壓減到極弱後的紫色筆觸。

◀ 2 疊上藍色

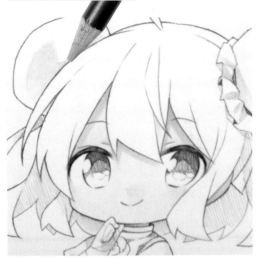

先進行顏色試塗，將色鉛筆的筆芯頭處理得稍微圓潤一點。因為筆芯若是太尖，線條的粗細就會變得不一致。

稍微改變筆觸的角度，然後將藍色塗在以紫色畫出來的陰影上面進行重疊。這個筆觸也要將筆壓減到極弱。

◀ 3 疊上粉色

為了讓筆觸粗細跟密度一致，這裡也要先將筆芯頭處理得稍微圓潤一點。

這個筆觸也要稍微改變角度進行重疊。

以極弱筆壓畫上 3 個顏色的筆觸來進行重疊，並進行混色所呈現出豐富的色調。

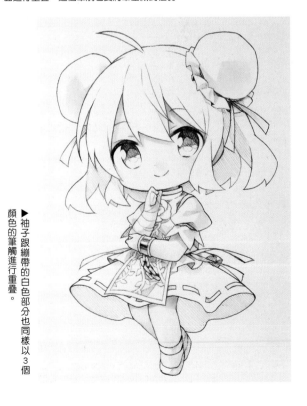

▶袖子跟緞帶的白色部分也同樣以 3 個顏色的筆觸進行重疊。

透過試塗測試重疊的效果

在將作品塗上顏色之前，要先進行顏色試塗，以便確認混色的色調。另外準備一張
實際描繪作品時所用的紙張，並在上面進行重疊跟漸層，使該顏色是自己想要呈現
出來的顏色。這次使用的是影印用紙。

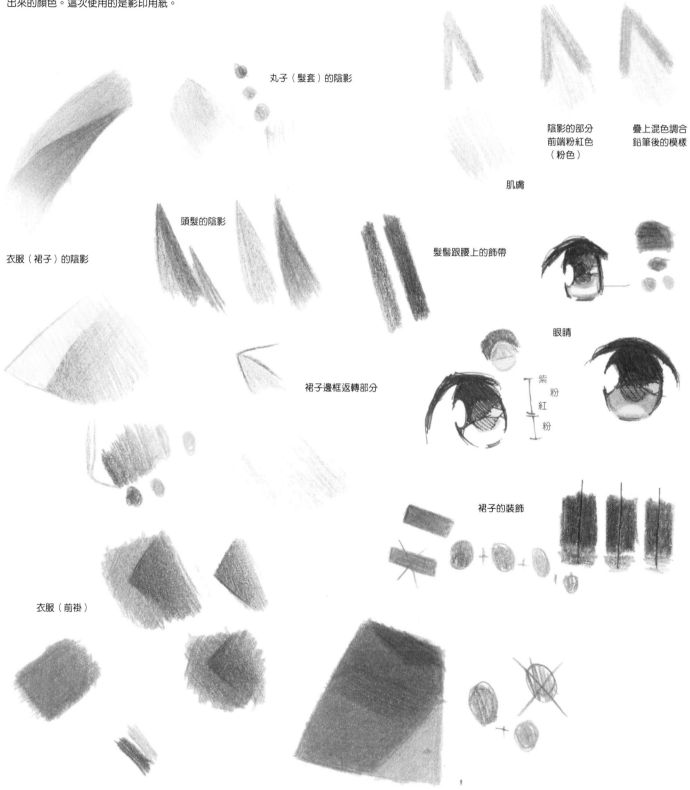

丸子（髮套）的陰影

陰影的部分
前端粉紅色
（粉色）

疊上混色調合
鉛筆後的模樣

肌膚

頭髮的陰影

衣服（裙子）的陰影

髮髻跟腰上的飾帶

眼睛

裙子邊框返轉部分

紫
粉
紅
粉

裙子的裝飾

衣服（前褂）

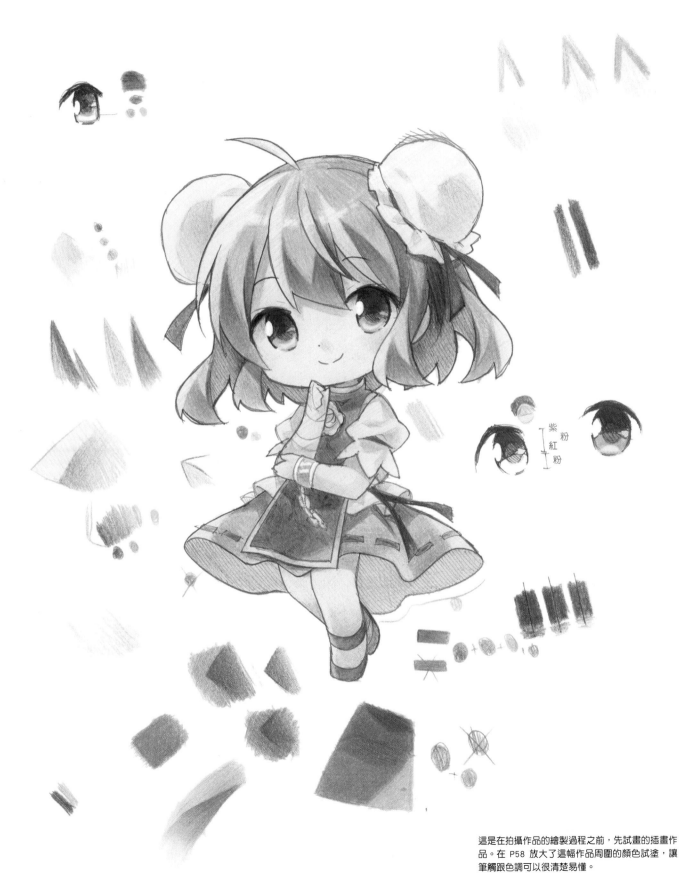

紫 粉
紅 粉

這是在拍攝作品的繪製過程之前，先試畫的插畫作
品。在 P58 放大了這幅作品周圍的顏色試塗，讓
筆觸跟色調可以很清楚易懂。

茨木華扇 透過淺色筆觸進行重疊

配合各個部位的顏色，用各種顏色的 COPIC 牌 Multiliner 代針筆描繪出來的線稿。

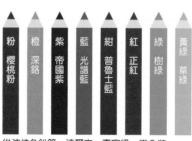

粉 櫻桃粉	橙 深鉻	紫 帝國紫	藍 光譜藍	紺 普魯士藍	紅 正紅	綠 樹綠	黃綠 草綠

從油性色鉛筆 達爾文 專家級 鐵盒裝 12 色組當中挑選出 8 種顏色來使用。

這裡將透過重疊筆觸的描繪方法解說實際描繪步驟。這運用色鉛筆透明感的描繪方法，所以要先用 Multiliner 代針筆描繪出頭髮、衣服的陰影及眼睛的部分後，再開始進行作畫。在收尾處理也會用筆進行刻畫，並有效使用輪廓線來完成作畫。

以極弱筆壓表現柔軟感和堅硬感

1 肌膚

粉 ▶

「茨木華扇」（Ibaraki Kasen）使用影印用紙。

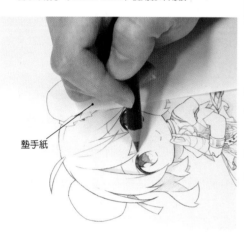

墊手紙

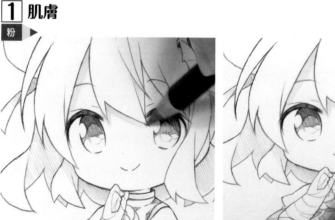

1 塗上落在額頭上的前髮陰影。沿著頭髮流向，將筆壓減到極弱來塗上陰影。脖子也要加入陰影。建議可以在拿著鉛筆的慣用手下面放上一張墊手紙，以免弄髒正在描繪的部分。

2 手臂和袖子部分也塗上陰影。筆壓要寬鬆一點，動作也要很輕柔！

3 微微地加入一層鼻子和下眼瞼的陰影。

4 將裙子下襬的陰影塗在腿上後，也替腳背加上筆觸。

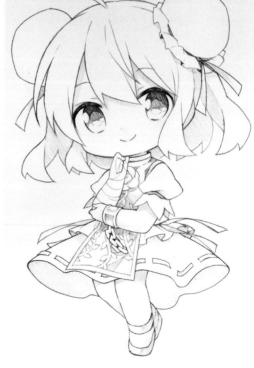

5 很輕柔地替肌膚的陰影加上一層粉紅色。

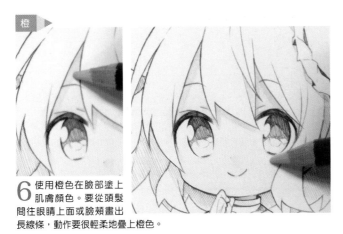

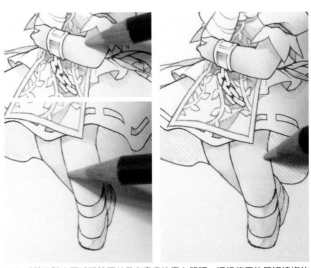

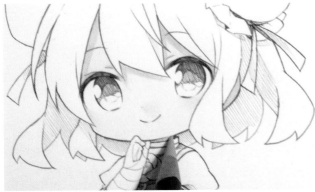

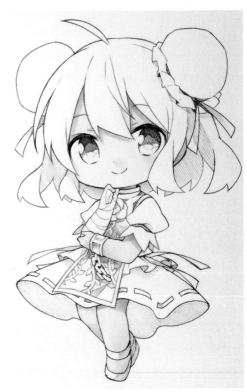

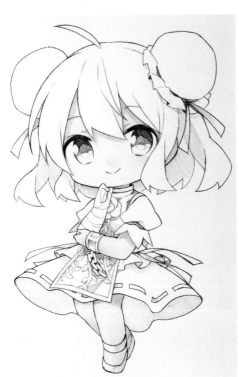

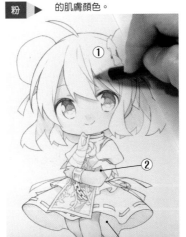

橙 ▶

6 使用橙色在臉部塗上肌膚顏色。要從頭髮間往眼睛上面或臉頰畫出長線條,動作要很輕柔地疊上橙色。

7 手臂及腿也要減弱筆壓並帶有密度地畫上筆觸。這裡使用的是短線條的來回筆觸。擺動色鉛筆時要帶著一種快而短的擺動感。前面用粉色加上了陰影的地方也要疊上筆觸,淡淡地塗在整體肌膚上。

8 眼睛上方一帶好像有點顏色不足,因此將這些地方補上顏色,同時脖子也進行重疊。

9 肌膚色調大致上都上過色後的模樣。

在最一開始加上陰影的地方進行重疊,凝聚有點柔軟又Q彈的肌膚顏色。

粉 ◀

① ② ③

10 在前髮兩個縫隙鮮明的陰影①上進行重疊。兩邊都要以相同的要領來塗上顏色。手臂的陰影②、腿(裙子的下面)部分的陰影③也要疊上顏色。

11 脖子及耳朵這些部分也進行過重疊了。如此一來,頭髮和額頭、手臂和袖子、裙子下襬和腿,這些地方的空間就形成了。

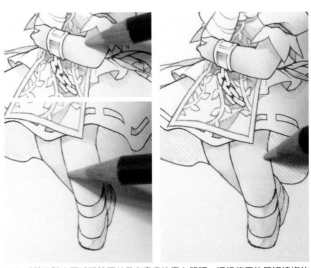

3

2 白色布匹跟金屬部分

紫 ▶

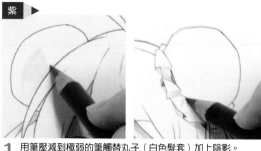

1 用筆壓減到極弱的筆觸替丸子（白色髮套）加上陰影。

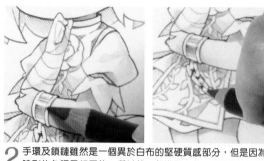

2 手環及鎖鏈雖然是一個異於白布的堅硬質感部分，但是因為陰影的色調是相同的，所以就一起進行上色。因為帶有明暗差別的陰影是用Multiliner 代針筆描繪出的，所以要先在陰影上面疊上紫色。

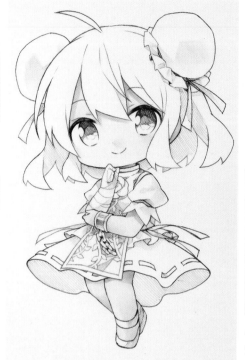

3 紫色筆觸的顏色塊面畫好了。接著白色的部分則要塗上藍色和粉色來進行重疊（請參考 P57）。

藍 ▶

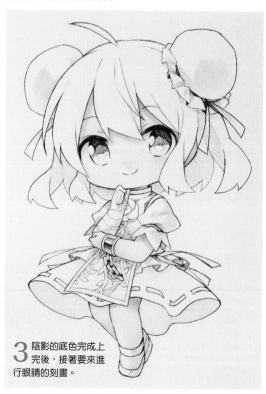

4 在紫色筆觸上面進行重疊。要沿著丸子、袖子和上衣的陰影形體將筆觸加上去。

紺 ▶

← 這裡也要

5 在金屬部分加入紺色陰影，並呈現出帶有強弱對比的光澤。

粉 ▶

← 這裡也要

6 將筆觸稍微改變角度並疊在白布及金屬的陰影上。

透過筆觸和陰影來進行質感表現

1 眼睛的底色上色

紫 ▶

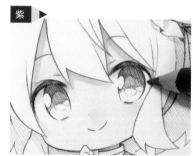

1 輕柔地以紫色將左右眼睛的白眼球陰影、黑眼球的內部（眼瞼的陰影）塗上顏色。

粉 ▶

2 以粉色將左右兩邊的黑眼球塗成有漸層效果的感覺。

3 陰影的底色完成上色後，接著要來進行眼睛的刻畫。

62

② 進一步集中刻畫眼睛

紫 ▶ 紺 ▶

藍 ▶

粉 ▶

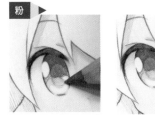

1 以紫色和紺色描繪出左右兩眼的黑眼球部分。

2 使用藍色將黑眼球內部進行漸層。

3 以粉色將白眼球的內部、黑眼球的邊框、高光的下方一帶塗上顏色。

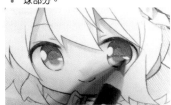

4 高光的邊框及黑眼球部分的下方也塗上粉色。

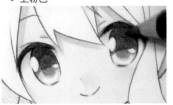

5 在黑眼球的上方部分也塗上粉色進行重疊。

橙 ▶

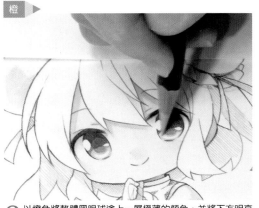

6 以橙色將整體黑眼球塗上一層極薄的顏色,並將下方明亮部分描繪成像是要框出範圍那樣。如此一來,眼睛的透明感就會呈現出來。

紅 ▶

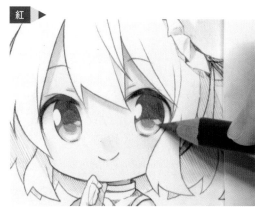

7 以紅色加深反光的明亮部分顏色後,再用一種替整體黑眼球加上顏色感的感覺,以粉色來進行重疊。

③ 頭髮

紫 ▶

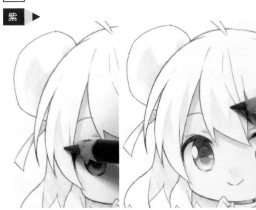

2 以紫色來上色丸子荷葉邊所落下的陰影(邊框的陰影)。

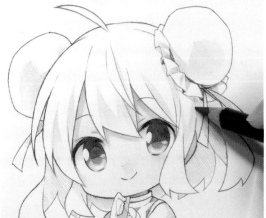

1 像是要描繪出新的髮束那樣,以紫色替頭髮束加上陰影。要由上往下畫出筆觸的感覺來進行描繪。

3 整體頭髮加上陰影後的模樣。很難用色鉛筆進行刻畫的後方頭髮陰影處,則是已經事先用 Multiliner 代針筆畫好斜線了。

粉 ▶

要來上色一頭光澤亮麗的頭髮了！

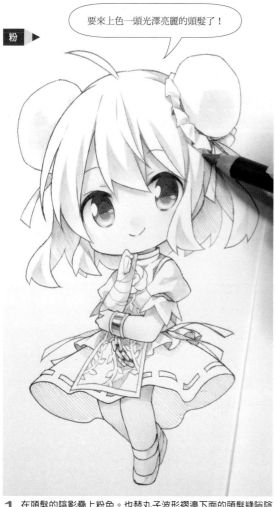

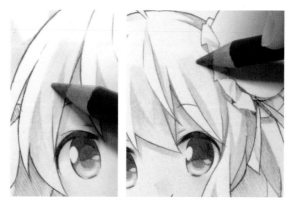

2 在前髮及左右兩邊的髮束上，以由上往下的單一方向筆觸來塗上顏色。

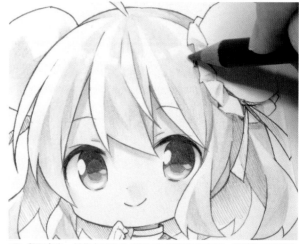

1 在頭髮的陰影疊上粉色。也替丸子波形褶邊下面的頭髮縫隙陰影進行重疊。

3 留下高光，然後在頭部上方用來回筆觸進行漸層。要以連接起紫色陰影的感覺來加上顏色。

橙 ▶

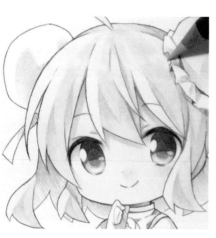

◀上方也要以來回筆觸將整體頭髮塗上顏色。上色時若是帶著一種由右側往左側去重疊在整體頭髮上的感覺來進行，頭髮顏色就會顯得與肌膚顏色很和諧。

紅 ▶

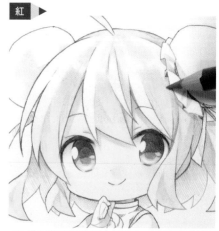

4 連同角色右邊頭髮的明亮部分在內，薄薄地在整體頭髮疊上一層橙色。

5 從右邊頭髮開始到左髮為止，都以極弱的筆壓將高光的邊緣進行重疊。

5 透過 2 種顏色的漸層刻畫頭髮

粉 ▶ 紅 ▶

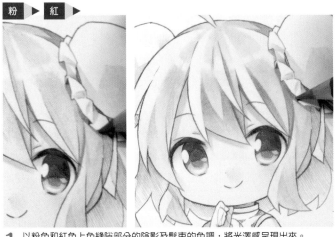

紅 ▶ 粉 ▶

1 以粉色和紅色上色縫隙部分的陰影及髮束的色調,將光澤感呈現出來。

2 髮束的陰影及頭頂也以粉色和紅色來進行漸層。鉛筆要拿成有點直握的感覺,筆壓則要稍微強一點。

藍 ▶ 紺 ▶

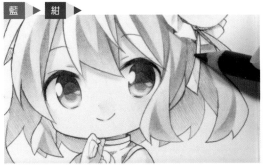

橙 ▶

紅 ▶

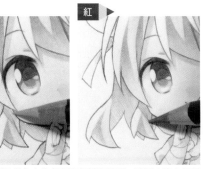

3 以來回筆觸將頭髮後方的陰影顏色進行漸層。整體都要加入既長且柔軟的來回筆觸。

4 將頭髮縫隙以橙色上色並以紅色進行漸層。頭髮大致上已經是完成狀態了。

透過重疊表現事物的顏色(固有色)

1 前褂與鞋子

紫 ▶

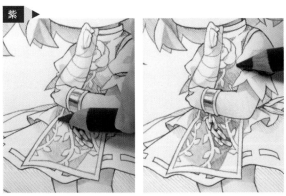

2 衣領的部分要避開花朵裝飾來塗上顏色。

1 避開荊棘圖紋塗上紫色當作底色。衣服的顏色若是只有紅色會太過鮮艷,因此要先塗上別的顏色。P58 的顏色試塗,也是有經過了許許多多的嘗試錯誤。

3 鞋子也要塗上底色。

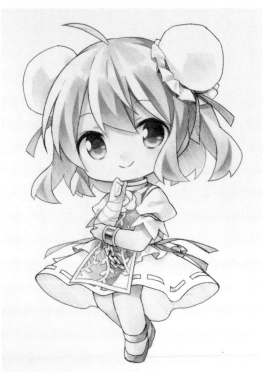

4 飾帶的陰影也要先塗上紫色。

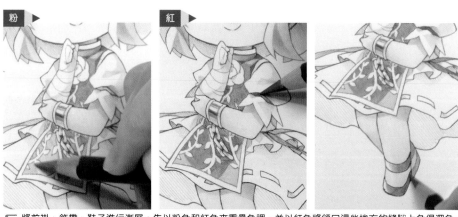

5 將前襟、飾帶、鞋子進行漸層。先以粉色和紅色來重疊色調,並以紅色將領口這些地方的縫隙上色得深色一點。接著以粉色用力將前襟塗上顏色後再疊上紅色來加深顏色。基本要領就是畫出直線筆觸來進行上色。如此一來,圖紋就會變得相當鮮明。

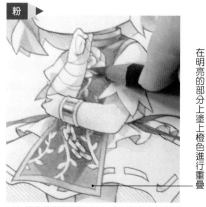

6 在手臂陰影落下的部分疊上紫色。接著在前方的鞋子塗上紺色進行重疊。

7 花朵的裝飾要以粉色疊上淺色顏色並進行刻畫。

在明亮的部分上塗上橙色進行重疊

2 裙子的底色上色

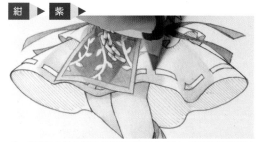

1 在裙子上塗上基底色調及陰影當作底色。要表現出滑順波浪狀的下襬曲線。

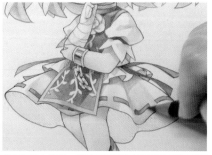

2 用帶有直線感的單一方向筆觸,快而短地將裙子的塊面塗上顏色。無論是裙子的邊緣還是那些寬廣的地方,上色時大膽地塗上顏色,看起來就會顯得很有立體感。喇叭裙的形體粗略畫好後,再將裝飾的飾帶上色。

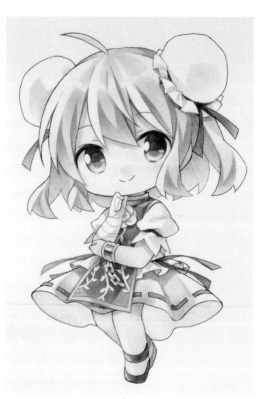

3 上衣下襬落在裙子上的陰影以紺色和紫色上好顏色後,看起來就會有一股空間感,顯得更加真實。

3 裙子的重疊

事物所擁有的獨自色調就稱之為固有色。這裡我們就
透過重疊將暗沉綠色的裙子加上顏色吧！

綠 ▶

1 在有塗過紺色的裙子飾帶上疊上綠色。裙子的陰影也要塗
上綠色來進行重疊。面積小的地方要用小幅度的筆觸加入
顏色。之後再以垂直筆觸加上裙子的固有色。最後再以長長的
斜向筆觸，仔細地塗在整體裙子上。

黃綠 ▶

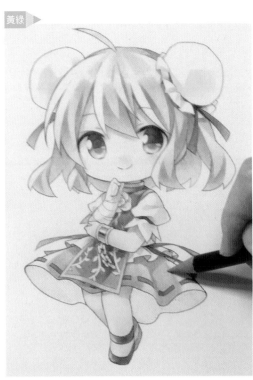

2 將前面跳過沒上色的裙子明亮地方
塗上顏色。要用一種重疊在整體裙
子上的感覺，大膽地塗上黃綠色。

橙 ▶ 粉 ▶

3 以橙色上色右邊裙子的內側，並在橙
色上面疊上粉色。

藍 ▶

4 以藍色的直線筆觸上色左邊裙子的內
側。上色時要改變角度疊上斜向筆
觸。

橙 ▶

粉 ▶

5 在塗上藍色之後，輕輕地疊上一層
橙色，接著塗上粉色進行重疊。因
為腿部的色調也會反射到陰影當中，所
以要將陰影畫成一種有些明亮且美麗的
色調。之後再以紫色來調整裙子的邊
框、臉部的周圍及頭髮的陰影等地方。

6 在裙子的明亮部分，塗上一層極薄的橙色。前襟、金屬
及白色布匹部分等地方也要疊上橙色來調整明亮感。

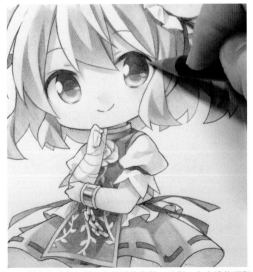

7 調整整體的色調。白眼球的內部、前髮、左右邊的頭髮
也要輕輕地疊上橙色。

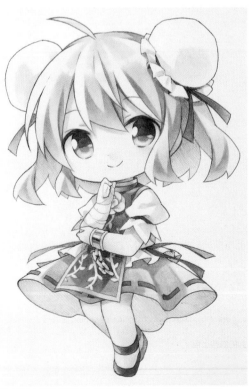

8 整體人物角色都塗上色鉛筆，並調整完色調後的階段。

呈現出強弱對比進行收尾處理

1 高光及邊框

白色原子筆

3 裙子的邊緣也以白色原子筆畫出邊框。

1 在黑眼球的內部、下面的邊框，描繪出一些小小顆的高光。手環及鎖鏈的金屬光澤部分也要加入白色。

2 將飾帶畫出邊框呈現出飾帶與後方頭髮之間的距離感。左右髮的輪廓、前髮、末端也要畫出邊框。

2 輪廓線

Multiliner 代針筆

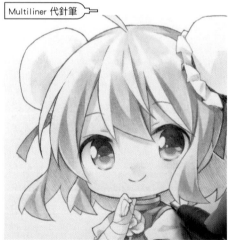

2 黑眼球的陰影側也透過薰衣草色的線條，使其鮮明化起來。

為了活用淺色且具有透明感的色鉛筆色調，這裡會稍微加強輪廓線來進行收尾處理。如果要再重覆更多次重疊並加深顏色來完成作畫，那麼調整前的輪廓也是可以的。這次範例會配合各個部分的顏色，用 0.05mm 的各種顏色 Multiliner 代針筆來將輪廓描繪出來。

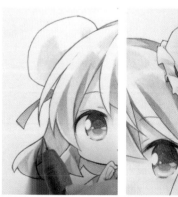

4 用薰衣草色的線條，描繪出外翹頭髮的線條及陰影等地方。

1 以薰衣草色代針筆描繪出後面與右邊的頭髮以及飾帶的輪廓。

3 在裙子的裝飾上加入橄欖色的線條。

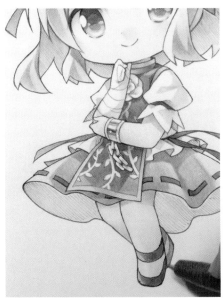

6 白色袖子的輪廓使用薰衣草色。

7 以深褐色的線條描繪出跟丸子重疊的頭部輪廓線，並清楚呈現出前後關係。

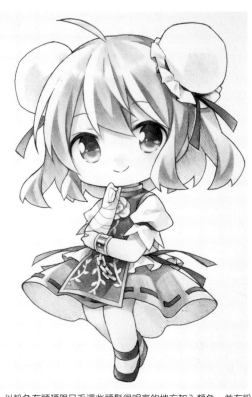

5 鞋子、腳腕與前裙的輪廓部分，以及前面跟上方部分的陰影、手臂的上面跟臉部的臉頰等等地方，則加入深褐色的線條。

8 以粉色在頭頂跟呆毛這些頭髮很明亮的地方加入顏色，並在粉色上面塗上紅色稍微加深顏色。

3 調整色調

粉 ▶

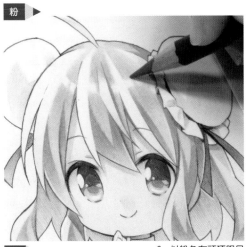

紅 ▶

1 以粉色在頭頂跟呆毛這些頭髮很明亮的地方加入顏色，並在粉色上面塗上紅色稍微加深顏色。

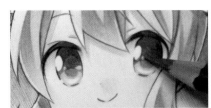

2 在左右兩邊黑眼球的中央塗上粉色。

3 頭髮的高光附近，則疊上粉色和紅色的短筆觸來進行調整。

紅 ▶ 藍 ▶

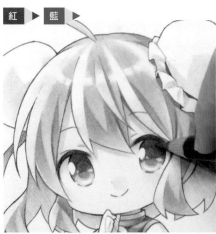

4 以紅色將黑眼球的陰影進行重疊。並在頭髮及右腿的陰影補上藍色進行收尾處理。

白色原子筆 ▷

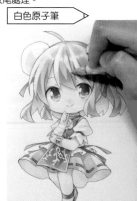

5 在前髮上面的高光部分及臉部側面的髮束上，用白色原子筆加入明亮的線條來完成作畫。

用色鉛筆上色之前，以 Multiliner 代針筆描
繪出來的線稿。

使用的 Multiliner 代針筆

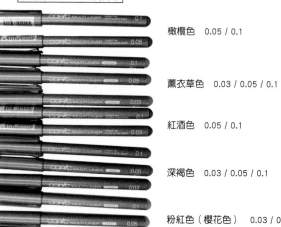

橄欖色　0.05 / 0.1

薰衣草色　0.03 / 0.05 / 0.1

紅酒色　0.05 / 0.1

深褐色　0.03 / 0.05 / 0.1

粉紅色（櫻花色）　0.03 / 0.05 / 0.1

耐水性顏料墨水的描線筆

完成

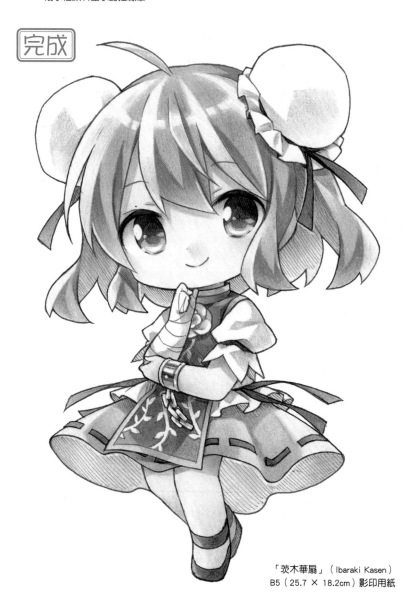

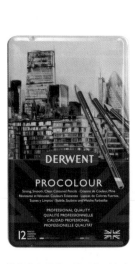
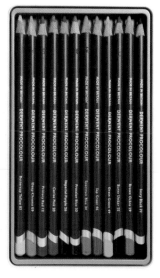

從油性色鉛筆　達爾文　專家
級　鐵盒裝　12 色組當中挑選
出 8 種顏色來使用。

「茨木華扇」（Ibaraki Kasen）
B5（25.7 × 18.2cm）影印用紙

試著應用
角色的著色圖，
完成一幅作品吧！

試著擺上一些小物品及圖紋，以便襯托出人物角色的魅力吧！一幅插畫只要在背景描繪出一些具有故事性的事物，就會變得很亮眼吸睛。

而且若是像 P48 中所描繪的角色配對作品那樣，背景中有一些與角色有所關聯的小物品的話，甚至還能夠針對配色及空間呈現效果去下一番工夫處理。

同時本章節也有針對在繪製一幅作品時，面對事物的顏色跟人物角色的頭髮眼睛顏色等方面，要如何一面在紙張上面塗上色鉛筆，一面很有恆心毅力地混色出自己想要的色調去進行解說。

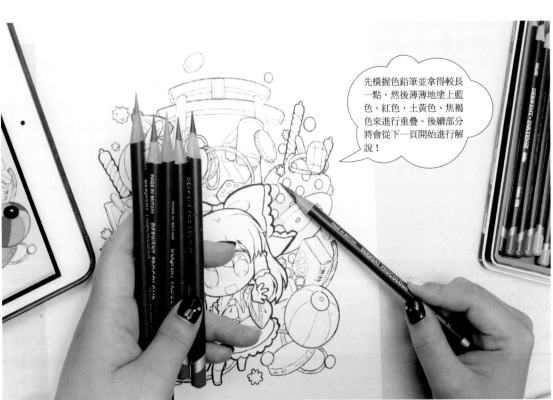

先橫握色鉛筆並拿得較長一點，然後薄薄地塗上藍色、紅色、土黃色、焦褐色來進行重疊。後續部分將會從下一頁開始進行解說！

即使是一幅手繪作品，筆者很多時候還是會利用電繪來描繪線稿跟作品的草圖。這幅範例作品也是先透過繪圖軟體在線稿上塗上顏色，然後再參考其配色描繪出來的。右圖是正在替包有顆粒狀巧克力這種便宜零食的銀色包裝紙塗上底色的當下模樣。

秉著堅持，表現出各別質感！

先以褐色列印出來的線稿。用電腦描繪出來的線稿，再列印到 A4 尺寸的日本馬勒水彩紙上。

油性色鉛筆 達爾文 專家級
鐵盒裝 12 色組

水性色鉛筆 達爾文 水墨色
鐵盒裝 12 色組

這裡會以博麗神社的鳥居為背景，描繪出一幅嵌飾著便宜零食及玩具類的作品。在構成畫面時，將魚眼鏡頭的效果套用到畫面裡，所以鳥居上面的二根橫木（稱之為笠木和貫）看起來會往內側彎曲。正式描繪時會用油性色鉛筆來進行上色，但有一些部分也會使用水性色鉛筆。

從背景的小物品開始描繪

1 顆粒巧克力和包裝盒

1 橫握色鉛筆塗上紅色當作底色（請參考 P71）。將在塑膠殼上的銀色鋁箔包裝紙塗上顏色。底色上色是使用油性色鉛筆。

2 薄薄地塗上一層焦褐色。然後塗上藍色、紅色、土黃色、焦褐色進行重疊。

3 替突出來的顆粒部分加上陰影。這裡是綠色的巧克力顆粒，因此要塗上焦褐色～綠色的漸層。

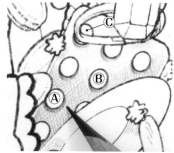

4 在紅色Ⓐ塗上焦褐色～紅色的陰影，橙色Ⓑ塗上焦褐色～橙色的陰影，黃色Ⓒ塗上焦褐色～黃色的陰影。以焦褐色在銀色包裝紙上畫出平行線條，並讓線條交叉畫成網狀效果線（十字型筆觸）。

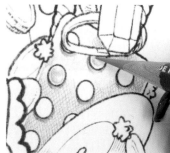

5 銀色包裝紙的上部（戒指的下面）要以粉色加上網狀效果線。綠色的顆粒則要以綠色～黃綠色進行漸層，並以藍色及紺色將陰影進行重疊。

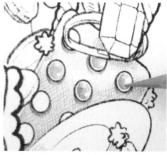

6 替巧克力顆粒加上顏色。橙色的顆粒要以紅色～橙色來上色，紅色的顆粒則要以粉色～紅色來上色。接著在某些部分以紫色加入陰影呈現出圓潤感。

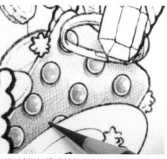

7 以紅色將唱盤的反射加入到銀色包裝紙裡。

8 巧克力顆粒的部分畫好了。接著要來描繪前方的超薄黑膠唱片（雜誌附贈品會送的，一種很柔軟的乙烯基製黑膠唱片）。

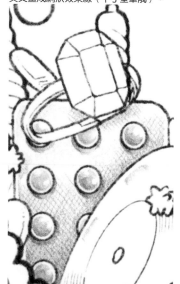

2 超薄黑膠唱片

1 沿著盤面的圓圈以紺色加入曲線後，再疊上紅色的曲線（這是黑膠唱片的溝槽部分）。

2 在高光及邊框留下紙張白底，然後以紅色和粉色疊上短筆觸。

3 以紫色來進行調整，使藍色與紅色重疊的分界處成為一道很漂亮的漸層。

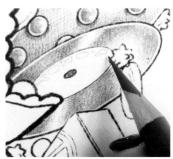

4 以紅色描繪出文字的骨架框線，並描繪出中空留白的英文字母。正中央的洞則要塗上紫色和黑色的重疊。

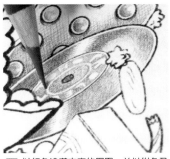

5 以紅色塗滿文字的周圍，並以紺色及藍色加上陰影。

6 塗上紅色進行重疊，然後慢慢地畫成深色色調，文字就會漸漸顯現出來。

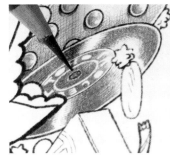

7 疊上紫色調整正中央的圓圈。

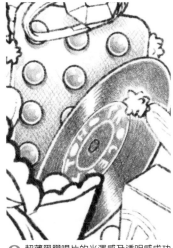

8 超薄黑膠唱片的光澤感及透明感成功表現出來了。

3 玩具戒指（紅寶石）

1 在紅寶石塊面的邊角上，以紺色～綠色塗上陰影進行漸層。戒指的部分則是使用藍色、綠色、紫色。

2 以粉色畫出邊框，並沿著塊面加上筆觸。

3 以紅色呈單一方向地塗上筆觸進行重疊。

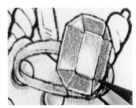

4 將邊框留白，然後後方的塊面也疊上紅色。

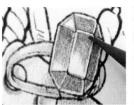

5 以粉色在陰影部分進行重疊，強調紅色系的色調。

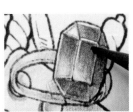

6 以黑色在陰暗的邊角部分疊上顏色來進行收尾處理。

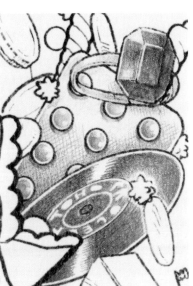

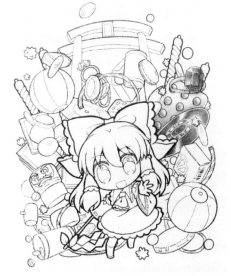

7 畫面右上方的小物品完成。

4 果凍棒

1 以紅色的細線條將右上方的果凍棒加上邊框和高光的框線，並在內側塗上橙色。接著以紅色加入陰影的線條來進行收尾處理。

2 左上方的果凍棒以紫色描繪出框線，並以粉色塗上顏色。接著像是要將邊框及高光形體描線出來般，以紫色加上陰影。

5 巧克力金幣和清涼糖錠

1 先在金色硬幣的上面和側面，以紫色和粉色將陰影進行漸層。

 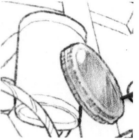 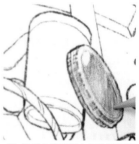

2 以橙色將硬幣上面進行重疊，並稍微將露出在前方的側面也加上顏色。

3 以黃色進行重疊畫成金色。

高光

4 以焦褐色將硬幣上面加入陰影。

5 也使用紫色將陰影色調塗成漸層。

6 以橙色將硬幣上面的陰影顏色進行重疊，並畫成深色的山吹色。

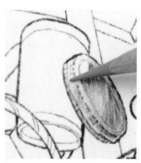 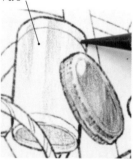 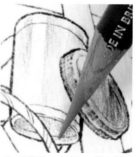 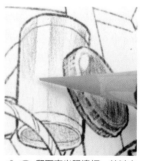 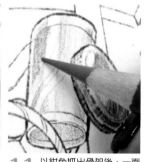

7 以藍色將清涼糖錠反射在硬幣上的部分塗上顏色。

8 以土黃色抓出骨架，並以紫色替圓筒形狀加上陰影呈現出立體感。

9 以紫色、土黃色、藍色將底部加上陰影。

10 留下高光跟邊框，並以土黃色上色明亮塊面。

11 以紺色抓出骨架後，一面避開圖紋，一面上色陰暗塊面。

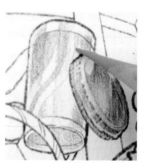

12 以藍色上色明亮塊面。

13 以紺色調整陰暗塊面的色調。

配置在畫作裡的複數巧克力金幣和清涼糖錠等物品，因為幾乎都是相同的顏色搭配組合，所以我會同時進行描繪。描繪時若是營造出彼此相鄰的小物品，使其顏色反射出來，就會變得很有一體感。

6 優酪乳

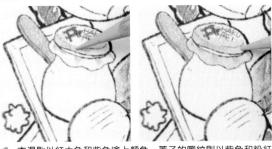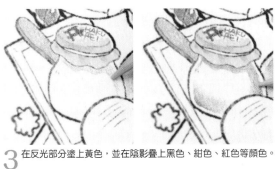

1 木湯匙以紅土色和紫色塗上顏色，蓋子的圖紋則以紫色和粉紅色塗上顏色。乙烯基蓋子則要以綠色和黃綠色加入陰影並以黃色進行重疊。

2 以綠色加入乙烯基的陰影，並以橙色進行漸層。

3 在反光部分塗上黃色，並在陰影疊上黑色、紺色、紅色等顏色。

7 歌牌（小倉百人一首的奪取牌）

加入線條增加厚實感

1 以紫色～粉色將陰影塗在邊框當作底色，並以綠色～黃綠色加上顏色。

2 在層層堆疊起來的歌牌（奪取牌）邊框部分，塗上黃色～黃綠色進行重疊。

3 在邊框和紙張白底，薄薄地塗上紅色、黑色、土黃色。要先加入紅色的反射。

4 以焦褐色和黑色，將奪取牌的日文平假名書寫上去。

8 貝獨樂陀螺和繩子

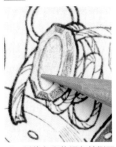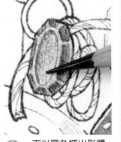

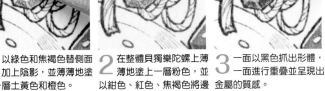

1 以綠色和焦褐色替側面加上陰影，並薄薄地塗上一層土黃色和橙色。

2 在整體貝獨樂陀螺上薄薄地塗上一層粉色，並以紺色、紅色、焦褐色將邊角加上陰影。

3 一面以黑色抓出形體，一面進行重疊並呈現出金屬的質感。

4 在頂面塗上綠色和紅色進行重疊，畫成一種具有顏色感的灰色。

5 用橡皮擦將突出來的部分擦拭得稍微明亮點。

6 以土黃色進行重疊，將其畫成極暗沉的色調。

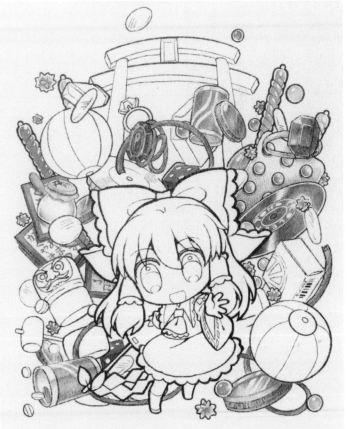

7 以紫色替繩子加上陰影，並塗上紅色進行重疊。靈夢腳底下那條繩子的明亮部分，則用黃綠色～黃色的漸層塗上顏色。如此一來，金平糖（使用藍色～綠色、橙色～粉色）跟骰子（陰影塊面要在藍色～綠色這層底色的上面疊上紅色，明亮塊面則要使用紅色～橙色塗上顏色）等等物品也有顏色了。

4

進行人物角色的描繪

1 肌膚、領帶和衣服的陰影

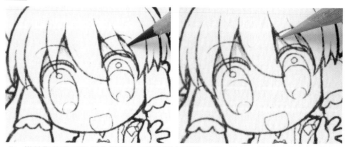

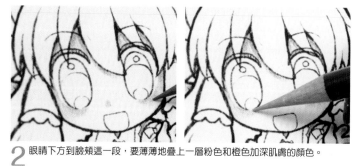

1 從前髮的陰影以紅色和橙色將肌膚進行漸層。腿、脖子、稍微露出來的手臂、手掌也塗上相同顏色。上色時要一面看著色調，一面重疊個幾次進行上色。

2 眼睛下方到臉頰這一段，要薄薄地疊上一層粉和橙色加深肌膚的顏色。

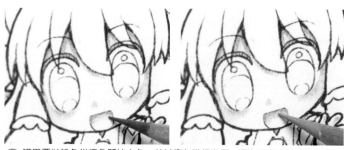

3 嘴巴要以粉色從邊角開始上色，並以橙色進行漸層。因為不會一開始就是自己想要的顏色，所以要慢慢地薄薄地來畫上顏色。

4 在領帶上以橙色～粉色將陰影進行漸層。

5 使用黃色進行重疊加上領帶的顏色，並以藍色～紫色～粉色～紅色將陰影進行漸層。

要以藍色～紫色～粉色～紅色將陰影進行漸層！

6 袖子裡面這一類衣服的陰影，要用跟步驟 5 中衣領陰影相同的顏色搭配組合來塗上顏色。

7 白眼球的陰影要在中央稍微塗上焦褐色，並在兩端塗上一點點紫色進行漸層。

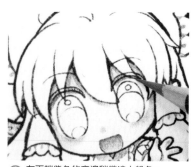

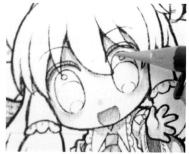

8 在兩端紫色的旁邊稍微塗上粉色。

9 在粉色的旁邊塗上橙色後，由中央往左右兩邊的焦褐色～紫色～粉色～橙色的漸層就完成了。

10 衣服及飾邊這些地方的荷葉邊，是用 P46 中跟露米婭相同的方法來進行收尾處理的。

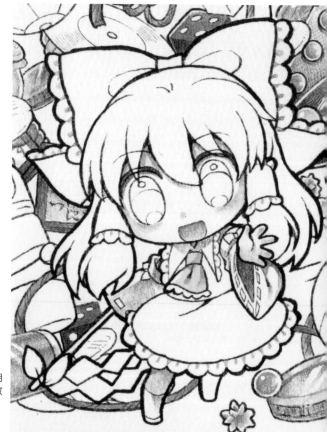

② 將飾帶和衣服塗上底色

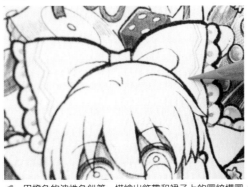

1 用橙色的油性色鉛筆，描繪出飾帶和裙子上的圖紋構圖。接著按照 P37 一樣的方法，描繪成一種有增加顏色數量的重疊。

2 頭髮高光的框線也一樣以橙色加上去。

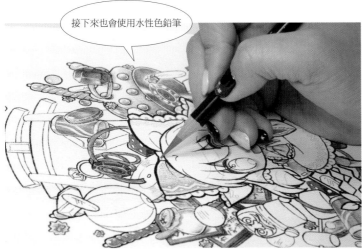

接下來也會使用水性色鉛筆

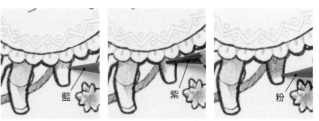

藍　紫　粉

陰影裡面用漸層也很美麗！

3 退到後方的左腿因為位於陰影處，所以要以藍色～紫色～粉色進行漸層做收尾處理。

4 將圖紋進行中空留白處理並慢慢地很均勻地將顏色加上去。筆芯柔軟的橙色水性色鉛筆，會給人一種紅色感有點強烈的印象。

5 裙子也一樣以橙色來塗上顏色。

6 用紫紅色的水性色鉛筆將陰影進行重疊。

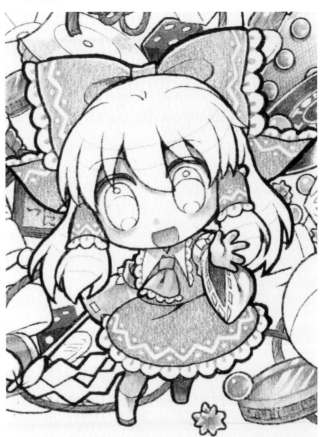

7 紅色部分的底色畫好了。接著要來進行重疊，使其變成一種更加深色的紅色。

1 用紫紅色的水性色鉛筆，來重疊裙子的皺褶跟陰影。

2 稍微留下一點邊框，以紅色的水性色鉛筆進行重疊。

3 避開圖紋來加深飾帶的顏色。要疊上紅色的水性色鉛筆處理成自己所想要的顏色。

4 沿著裙子皺褶的流向，塗上與飾帶一樣的紅色。要運用鉛筆的筆尖，很仔細地進行重疊。

5 飾帶的陰影要以紫色的油性色鉛筆來進行描繪，並以紅色的油性色鉛筆將整體飾帶進行重疊。

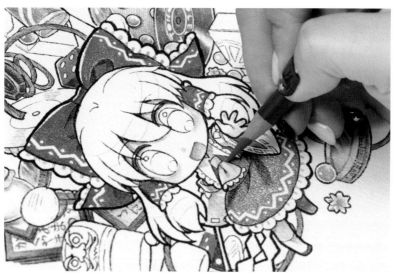

6 像是在填滿紙張紋路那樣，要很有恆心毅力地進行重疊。

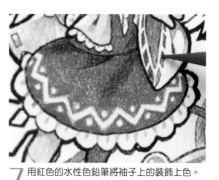

7 用紅色的水性色鉛筆將袖子上的裝飾上色。

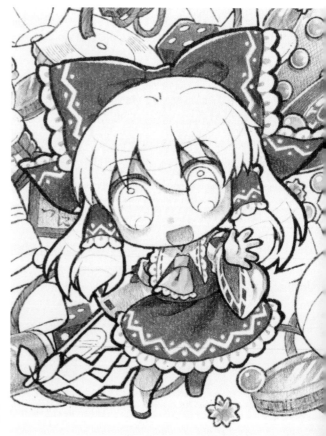

8 紅色地方的顏色幾乎都已經畫好了，接著就來上色人物角色的眼睛吧。

78

4 頭髮的底色上色和眼睛

1 從這裡開始會使用油性色鉛筆。先以紺色替眼睛和後方頭髮加上陰影。

2 前髮也一樣以紺色加入陰影，然後以紫色進行漸層。

3 髮旋的部分也加入陰影。

 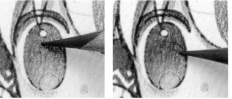

4 避開高光和下面的明亮部分將眼睛塗上顏色。上色時要疊在新月形狀上並以紫色用垂直方向加上筆觸。

5 接著在整體眼睛塗上紅色進行重疊。

6 在下面的明亮部分塗上橙色。上色範圍要很大，並讓顏色延伸出去。

7 以焦褐色和紅色將顏色很深的部分進行重疊。

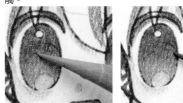 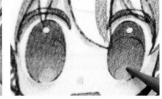

8 疊上橙色和藍色，畫成一種具有深度的陰暗顏色。

9 塗上綠色進行重疊。如此一來就變成一種如琥珀色般，具有透明感的眼睛了。

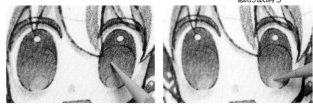

10 在整體眼睛疊上黃色後，就用旋轉筆觸將橙色疊在下面很明亮的反射部分上，呈現出光澤感和光輝感。

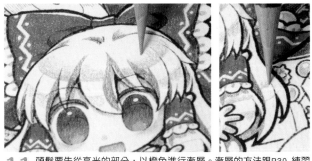

11 頭髮要先從高光的部分，以橙色進行漸層。漸層的方法跟P39練習過的方法一樣。高光邊緣的顏色要很深，上下的顏色則要很淺。

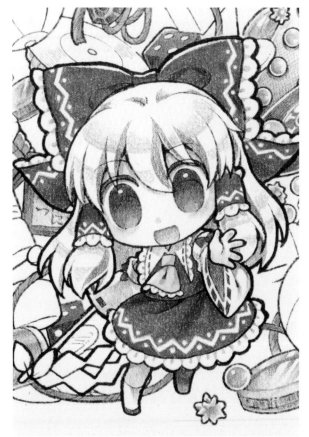

12 眼睛刻畫完成後的模樣。頭髮也要塗上各式各樣的顏色當作底色，並疊上褐色的油性或水性色鉛筆處理成收尾顏色。

5 頭髮

1 用油性色鉛筆上色頭髮底色的後續部分。先以橙色疊上漸層，並讓漸層效果朝著頭頂越來越淡。髮梢那邊也要疊上顏色。

2 留下邊緣，然後以粉色將頭部後方和髮旋處進行重疊。髮梢漸層的橙色也要疊上粉色。

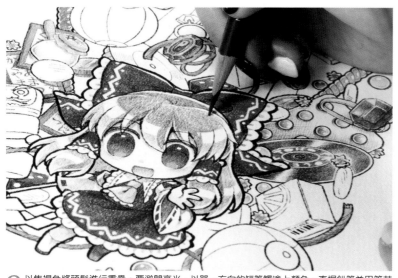

3 以焦褐色將頭髮進行重疊。要避開高光，以單一方向的短筆觸塗上顏色。直握鉛筆並用筆芯頭仔細地進行上色。高光的邊緣要再次以橙色塗上顏色，同時也要增加框線。

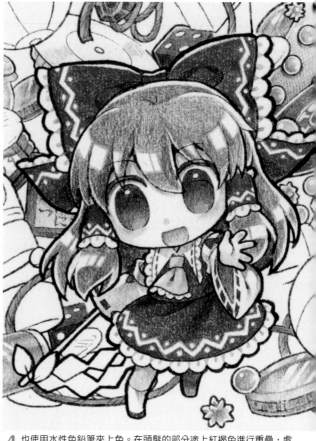

4 也使用水性色鉛筆來上色。在頭髮的部分塗上紅褐色進行重疊，處理成有點像栗子色的頭髮顏色。

5 再次使用油性色鉛筆。以焦褐色加深頭髮的整體顏色後，再以橙色上色原本跳過沒上色的邊緣部分及高光的內側。

6 輪廓的邊緣部分也上完色後，就帶著一種像是在用拋光鉛筆呈現光澤的感覺，以橙色將整體頭髮塗上顏色。此步驟也有著讓經過重疊的顏色融為一體的效果在。

7 在前髮的高光塗上黃色。橙色部分若是也疊上黃色，就會變成一種像是在發光的色調。

8 側面的頭髮也塗上黃色進行重疊。

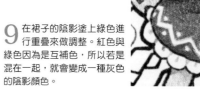

9 在裙子的陰影塗上綠色進行重疊來做調整。紅色與綠色因為是互補色，所以若是混在一起，就會變成一種灰色的陰影顏色。

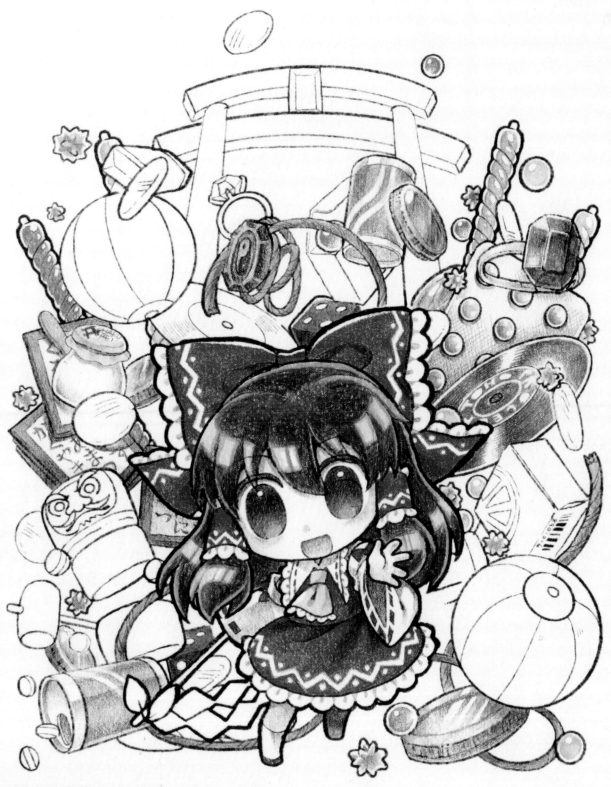

10 因為很想要繪製出那種具有深沉感的栗子色，所以在加入了紅色色系後再加入了藍色色系，並藉此混色看看色鉛筆的色調。最後是以一種不遜於小物品那種色彩繽紛的鮮明色調來完成人物角色作畫。

刻畫背景來完成作畫

1 鳥居

將位在上方的匾額周圍上色成看起來很明亮。

 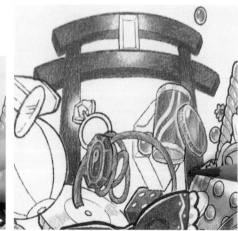

1 使用油性色鉛筆。先以粉色開始上色……

2 然後以橙色進行漸層。陰影則使用紫色、綠色。

3 疊上紅色進行收尾處理。

2 達摩塔

將木製玩具進行重疊，並上色得很色彩繽紛。臉部的色調則要上色得較為含蓄點，以免比人物角色還要顯眼。

1 塗上紅色和橙色當作底色。

2 在底面的陰影塗上紺色。

3 以土黃色描繪眉毛。

4 以綠色將紅色的陰影進行重疊，並以橙色將明亮的塊面進行重疊。

 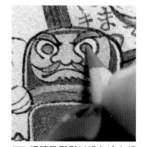 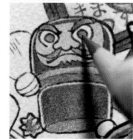

5 藍色的部位則以黑色加上陰影。

6 以藍色進行漸層，並以綠色加入反光。

7 眼睛及鬍鬚以綠色塗上顏色後……

8 疊上粉色來加深顏色。

3 紙氣球
要將皺褶描繪上去，以便表現出輕盈紙張的那種質感。

1 分別以綠色、黃色、粉色塗上底色後，並在黃色的部分以黃綠色加入陰影。

2 先以紫色將紙張的皺褶描繪上去呈現出質感。

3 綠色的部分使用藍色～綠色上色，紅色的部分使用粉色及藍色上色。而黃色的部分則使用橙色及粉色等顏色進行刻畫，最後以收尾顏色的黃色進行重疊。

4 以粉色將皺褶的部分進行收尾處理。要很仔細地將紙張上那種帶有直線感的皺褶形體描繪出來。

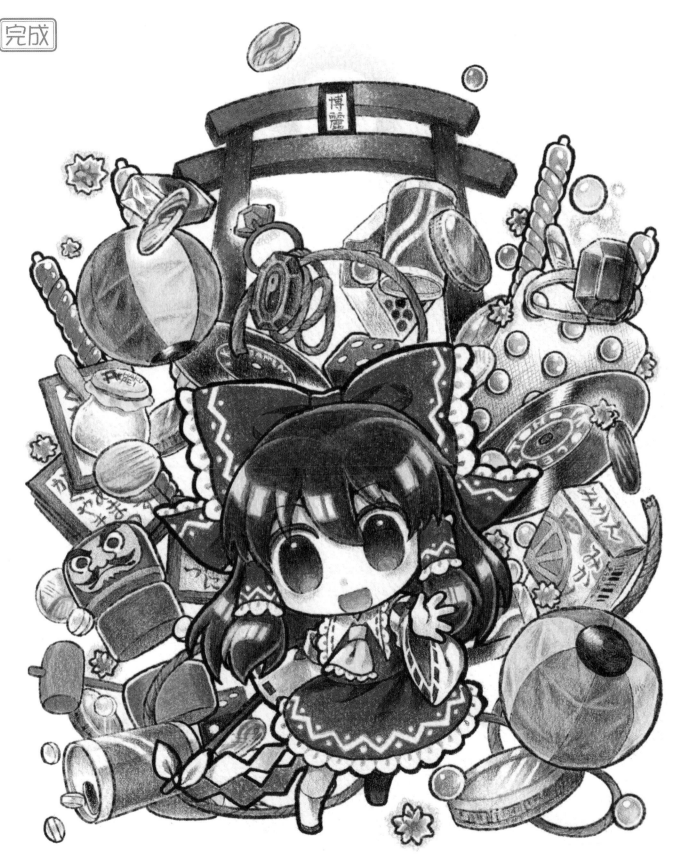

4

5 在背景描繪出許許多多各式各樣的小
物品來完成作畫。

「當時有座幻想鄉」日本馬勒水彩紙　A4（29.7 × 21cm）

挑戰用三色混色表現豐富色調！

準備一張用黑色墨水印刷出來的線稿。將用電腦描繪出來的插畫列印到水彩紙上。

伊吹萃香（Ibuki Suika）使用日本馬勒水彩紙。

大家都知道混合三原色就有辦法表現出各種不同的色調。就連我們周遭的印表機這一類的機器，也是使用青色（Cyan）、洋紅色（Magenta）、黃色（Yellow）和黑色（指 Key plate 或者 Key tone 輪廓等等的黑色版面）的墨水，簡稱 CMYK。因此即使是色鉛筆，也是有辦法運用這三種顏色表現出各種不同色調的。這裡我們就來實際用紅色（粉色）、黃色、藍色油性色鉛筆上色看看吧。

透過色相環顯示顏色搭配組合的示意圖

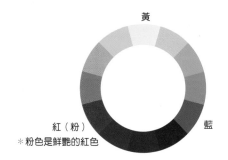

黃

紅（粉）　　　　藍

※粉色是鮮艷的紅色

只要有三個基本的原色，就能夠調製出各式各樣不同的顏色。而若是混合三個原色，就能夠混色出接近黑色的顏色。

印刷三原色

若是三種顏色重疊，就會變得有點像是黑色。

色鉛筆三原色重疊的示意圖

將挑選出來的三種顏色進行顏色試塗

黃　毛茛黃

藍　光譜藍

1 使用光譜藍這個藍色來作為青色。如果是印刷墨水，大多數情況好像都會先在印刷上輪廓的黑色後，再按照 C→M→Y 的順序來進行印刷。

粉　櫻桃粉

2 洋紅色，則是使用櫻桃粉這個粉色。如果是色鉛筆，藍色和粉色一重疊，就會形成一種有點像是藍紫色的顏色。

3 黃色則是使用毛茛黃這個黃色。如果是色鉛筆，黃色與藍色重疊就會形成綠色，與紅色（粉色）重疊就會形成橙色。

以三個顏色進行顏色試塗

粉

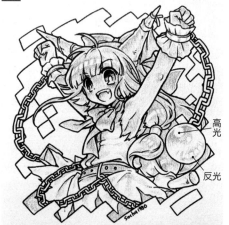

高光

反光

1 將那些會有點紅色的地方全部塗上顏色。要想像完成圖的模樣並在褐色、紫色、白色布匹的陰影及金色的部分塗上粉色當作底色。

武器分銅鎖前端的球體。要加入高光及反光的骨架框線。

黃

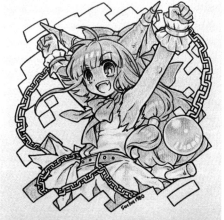

2 將會顯得有點黃色的地方進行重疊。因為黃色是用來表示亮光的顏色，所以明亮的地方也要以黃色來進行上色。

留下高光和反光的部分，並在整體金色球體上薄薄地塗上一層顏色。

藍

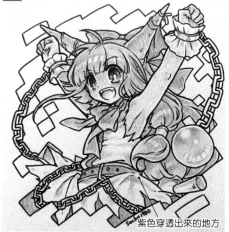

紫色穿透出來的地方

陰影

3 將紫色的部分及陰影塗上去。調整藍色感較為強烈的地方以及紅色感較為強烈的地方。如此一來，裙子的紫色看起來就會從白色襯衫的下襬透出來。

先在高光的周邊加上陰影。

粉

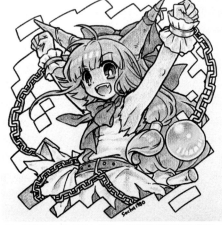

4 在一開始有塗上粉色的地方，再進行一次重疊。鎖鏈也要薄薄地進行重疊。

球體上並沒有塗上粉色進行重疊。為了呈現出金屬光澤，陰影要很慎重地加上。

黃

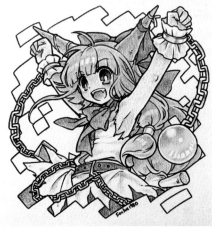

5 在黃色的地方塗上黃色進行重疊。頭角要特別仔細地上色。要盡可能很均一地、很薄地將顏色重疊上去。

將黃色薄薄地塗在球體上進行重疊。

藍

6 將紫色的部分與陰影進行重疊。如此一來就可以看出皮帶、裙子、頭角的飾帶這些地方的色調了。

這個步驟的球體上面並沒有塗上藍色。

粉

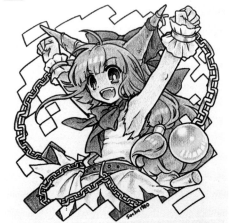

7 加強紅色部分的色調。頭髮及紫色的部分也要進行重疊。

在這個步驟的球體上面並沒有塗上粉色。

黑

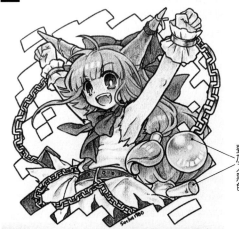

8 在深色顏色的部分以及陰影上加入黑色來收攏形體。

要加入黑色

在高光跟反光的那一側稍微加入一點黑色突顯出明亮的部分。

重疊的訣竅

色鉛筆重疊的訣竅就是要薄薄地塗上顏色，慢慢地調整成自己想要的顏色。如果要進行印刷，還是會使用黑色墨水來凝聚輪廓及形體這些部分，以便呈現出漂亮的黑色顏色。如果要用色鉛筆來上色，就算塗上 3 種顏色來進行重疊，還是無法混合出很強烈的黑色，這時候若是稍微疊上一點黑色就會顯得很有效果。

若是先描繪出完成時的配色示意圖草圖，後續要用色鉛筆來上色時就會變得很輕鬆。接下來，終於要來著手進行收尾處理了！

85

局部特寫。用混色調合鉛筆塗抹前。這是 P85 步驟 8 塗上黑色後的模樣。

局部特寫。若是用混色調合鉛筆來進行擦拭,色鉛筆的粉末就會很漂亮地在畫面上混合在一起,形成一種很滑順的混色。

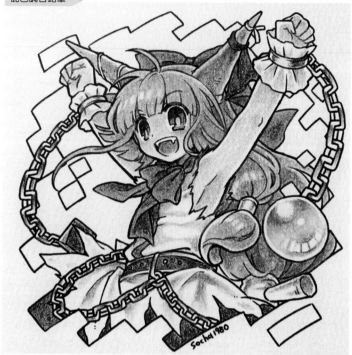

9 用混色調合鉛筆塗抹頭角、穿透出裙子紫色的白色襯衫下襬、球體這些地方進行混色。

完成

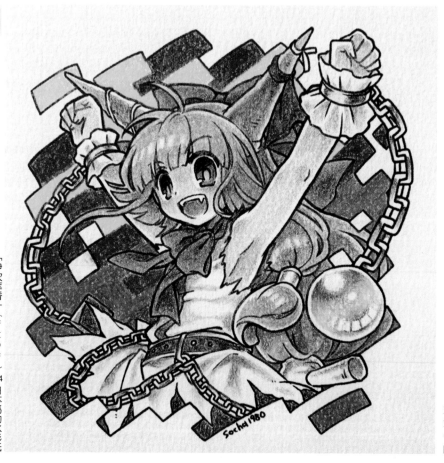

「伊吹萃香」(Ibuki Suika) A4 日本馬勒水彩紙

10 將使用過的黃色、粉色、藍色這 3 個顏色,各自塗滿在背景上完成作畫。背景顏色的 3 種顏色,要用混色調合鉛筆進行塗抹,讓顏色進入到紙張紋路當中,以便將顏色修飾得很鮮艷。插畫的實際尺寸大小約為 12×12cm。

試著在水性色鉛筆上使用水筆

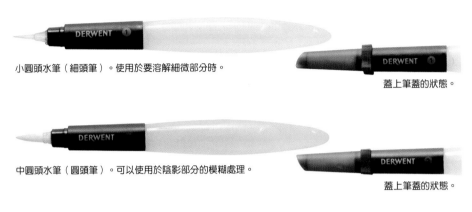

小圓頭水筆（細頭筆）。使用於要溶解細微部分時。

蓋上筆蓋的狀態。

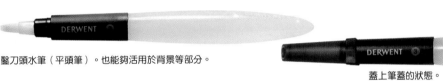

中圓頭水筆（圓頭筆）。可以使用於陰影部分的模糊處理。

蓋上筆蓋的狀態。

鑿刀頭水筆（平頭筆）。也能夠活用於背景等部分。

蓋上筆蓋的狀態。

水性色鉛筆直接上色，其色調雖然也很美麗，但若是再用水去溶解顏色，色調就會變得更加鮮艷。這裡我們就使用水筆來享受一下顏色變化的樂趣吧。使用水筆時不用準備置水容器，因為水筆的筆桿就有儲水槽了，只要蓋上筆蓋，就能夠直接攜行；只要按壓儲水槽部分，水就會滲透至筆尖。水筆可以在紙張上面對已經塗上的顏色進行混色或是進行模糊處理，使用起來比水彩筆還要簡單方便。要是筆尖沾到了顏色，也只要先按壓儲水槽擠出水來，再用衛生紙擦拭掉就可以擦得很乾淨了。

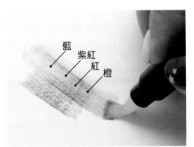

藍
紫紅
紅
橙

1 用鑿刀頭水筆在漸層上面快速地塗上水。

2 顏色彼此之間很均勻地混合在一起後，就會形成一種很漂亮的顯色！水性色鉛筆的描繪手感很柔軟，溶水效果很好。

3 再塗上一列水後的模樣。要溶解範圍很大的漸層時，用鑿刀頭水筆會很方便。

油性色鉛筆的軟硬程度給人的印象，差不多就是筆記用的鉛筆1B左右，而水性色鉛筆則是3B左右！

P86 的萃香（Suika）描繪時是使用油性色鉛筆的唷！

▶用水性色鉛筆將西行寺幽幽子的線稿塗上顏色後的模樣（請參考 P91）。如果沒有要用水進行溶解，我就會像 P34 那幅博麗靈夢的作品那樣，不斷地重疊好幾次。不過如果要用水去推開顏色，使用留下紙張紋路的上色方法來上色也沒問題。

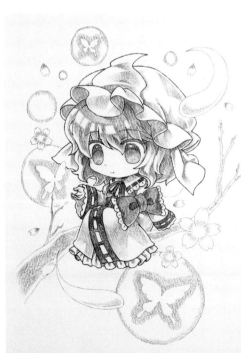

▶若是用水筆溶解掉已經塗在紙張上的顏色，就會變化成像右圖這樣很鮮艷的顏色（請參考 P95）。這張範例圖的線稿雖然是用雷射印表機印出來的，不過也可以用耐水性 Multiliner 代針筆這類畫筆所描繪出來的線稿。

先用水性色鉛筆描繪後再進行溶解！

將人物角色部分用電腦描繪出來的插畫列印到水彩紙上。人物角色部分是褐色，背景則是淺藍色。

「西行寺幽幽子」（Saigyouji Yuyuko）
使用日本馬勒水彩紙。

使用水性色鉛筆　達爾文　水墨色
鐵盒裝　12色組。

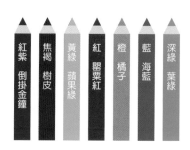

這裡會一面改變色鉛筆的拿法，一面實踐各種不同的上色方法描繪出櫻花樹和幽幽子。在整體畫面都塗上色鉛筆後，就用水筆進行溶解來嘗試一下顏色變化吧。

紅紫　倒掛金鐘
焦褐　樹皮
黃綠　蘋果綠
紅　罌粟紅
橙　橘子
藍　海藍
深綠　葉綠

水筆（中圓頭水筆）

用色鉛筆描繪背景和角色

1 櫻花樹和陰影

樹幹因帶點紅色，所以要以紫紅色和焦褐色來進行重疊。

1 先用拋光鉛筆在樹幹上描繪好水平方向的條紋，以便呈現出櫻花樹的特徵。橫握色鉛筆並拿得長一點，將樹幹塗上顏色，如此一來，原本描繪了條紋的部分就會留白。

2 稍微直握色鉛筆並稍微拿長一點，上色細小樹梢的部分。要使用黃綠色和紫紅色。

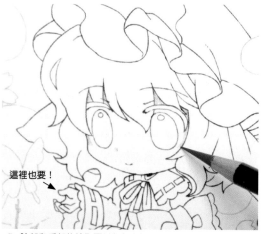

這裡也要！

3 臉部和手部的陰影要以紅色和橙色進行漸層。

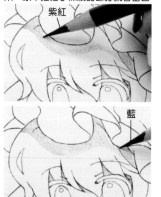

紫紅

藍

4 落在頭髮上的帽子陰影要以紫紅色和紅色進行漸層，並在後方疊上藍色。

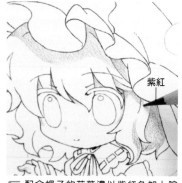

紫紅

5 配合帽子的荷葉邊以紫紅色加上陰影，並將頭髮間的距離感呈現出來。

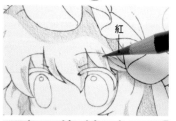

紅

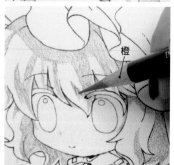

橙

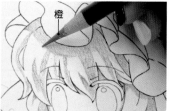

橙

6 一面替前髮加上框線，一面塗上陰影。要以紫紅色～紅色～藍色進行漸層，並在高光的邊框以及髮梢加入橙色。陰影則要沿著頭髮流向慢慢地細分出來。

1 以藍色塗上新月狀的陰影當作底色。

2 以紫紅色將陰影進行重疊。

3 使用橙色將下面明亮的反光部分塗上顏色。

4 一面將紫紅色疊在新月狀上面，一面塗在整體眼睛上方。

5 接下來塗上紅色進行重疊。

6 接著再塗上紫紅色和紅色進行重疊，直到變成深色顏色為止。

7 眼線（眼瞼）要以藍色上色外眼角和內眼角。

8 將正中央畫成紫紅色，並處理成漸層。

9 將後方的頭髮以藍色加上陰影。

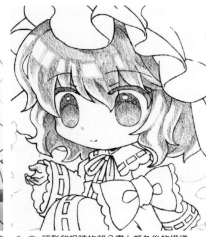

10 頭髮和眼睛的部分畫上顏色後的模樣。

3 帽子和衣服

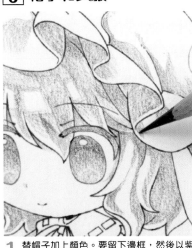

1 替帽子加上顏色。要留下邊框，然後以紫紅色～藍色將內側的陰影塗上顏色。表面則要以藍色～綠色描繪皺褶的形體。

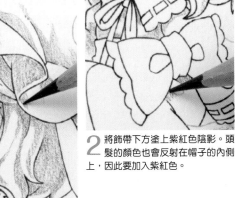

2 將飾帶下方塗上紫紅色陰影。頭髮的顏色也會反射在帽子的內側上，因此要加入紫紅色。

3 和服的顏色也以藍色～綠色進行漸層。

4 衣服上的大塊面都塗上顏色了，接下來要進行細微部分的描繪。

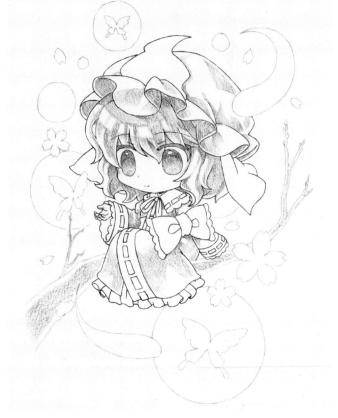

4 衣服的部分

1 飾帶要以藍色加上陰影，並以紫紅色塗上顏色。

2 稍微留下一點邊框，以藍色進行漸層。

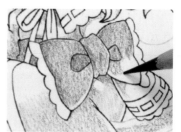

3 同樣以紫紅色～藍色塗上顏色。

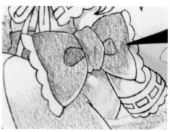

4 陰影的部分要上色得很仔細，呈現出飾帶的厚實感。

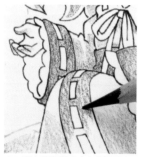
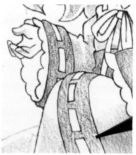

5 縫在和服前衣身上的裝飾部分，也以紫紅色～藍色進行漸層。

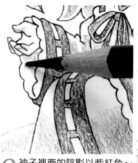

6 袖子裡面的陰影以紫紅色～橙色進行上色。

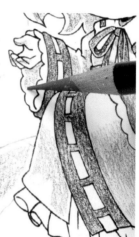

7 下襬的荷葉邊也同樣以紫紅色～橙色加入陰影。白色部分的陰影顏色，則要透過這 2 種顏色的搭配組合來進行表現。

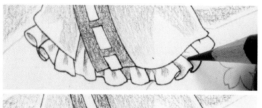

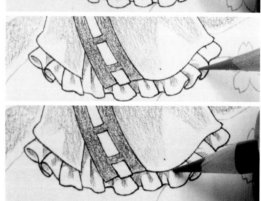

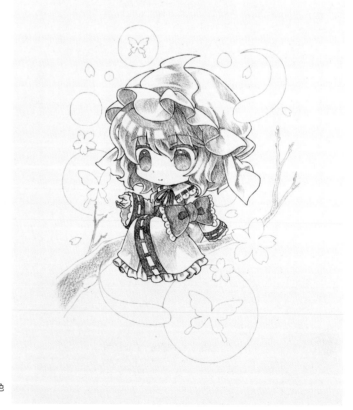

8 在帽子的白色布匹部分上，以紫紅色～橙色描繪出皺褶跟陰影。

9 描繪出飾帶跟衣服的裝飾等部位，並將紅色塗在頭髮顏色上進行重疊後的狀態。

5 背景

現在來上色擺放在人物角色周圍的櫻花跟花瓣，還有蝴蝶及鬼火吧。

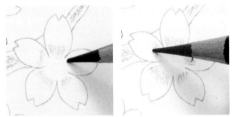

1 往櫻花的正中央呈放射狀加入筆觸。要使用紫紅色～橙色。

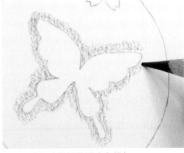

2 以綠色將蝴蝶周圍塗上顏色。

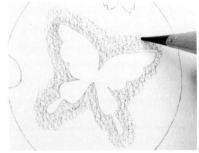

3 前面用綠色上色過的部分以藍色將其外側進行漸層。

4 以藍色～綠色將下方的鬼火加上陰影。

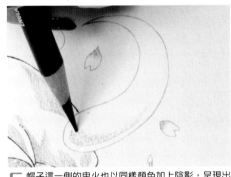

5 帽子這一側的鬼火也以同樣顏色加上陰影，呈現出圓潤感。

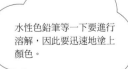

水性色鉛筆等一下要進行溶解，因此要迅速地塗上顏色。

6 包圍蝴蝶的圓圈，先以藍色在其內側加入旋轉筆觸。用色鉛筆塗上顏色的部分就只到這裡為止，接著我們來試試看用水筆會讓顏色有多少變化吧。

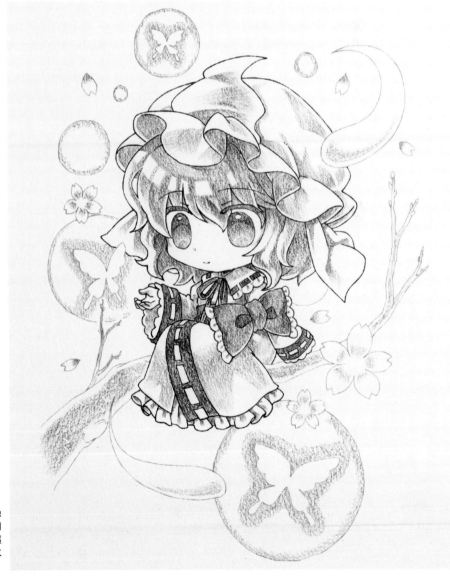

試著用水筆去溶解顏色

這裡我們就用水筆來溶解前面描繪在紙張上的色鉛筆部分吧。以輕撫的方式將水塗上去,顏色就會溶解開來並不斷混合顏色。

1 肌膚和白色布匹的陰影

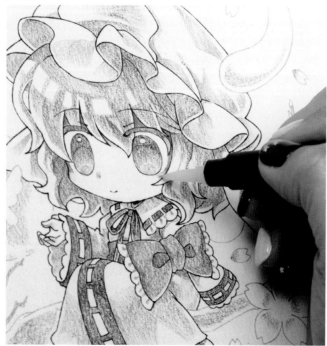

2 手部的陰影也用筆尖仔細地進行模糊處理。

3 將帽子落在白布上的藍色陰影溶解開來。那麼紫紅色～藍色看起來就會顯得很鮮艷。

4 將以紫紅色～橙色的漸層描繪出來的白布陰影部分溶解開來。

5 溶解白布的漸層,處理成很漂亮的陰影顏色。

1 用圓筆將落在臉部上的頭髮陰影溶解開來。肌膚因為是紅色～橙色的漸層,所以會形成一種有點像紅橙色的色調。

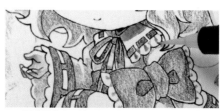

6 要將荷葉邊跟袖子裡面這些狹小部分的陰影溶解開來時,建議可以使用細頭筆。

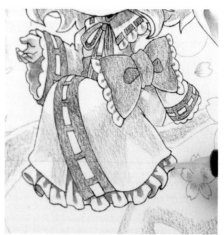

7 下襬的荷葉邊也用細頭筆來溶解開來。

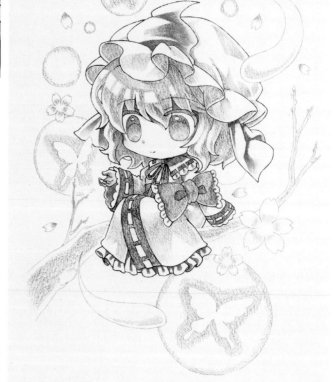

8 從紫紅色～橙色陰影部分的顏色帶有變化。

② 帽子和衣服

1 注意邊框上那些跳過沒上色的白色地方，並將帽子內側的陰影進行模糊處理。如此一來，前面用紫紅色～藍色上過色的部分，其色調就會很滑順地連接起來。

2 將水色的帽子及衣服的顏色溶解開來。

3 表面的皺褶及陰影因為用藍色～綠色進行了漸層，所以顏色混合後形成一種淺色的藍綠色。再加上因為有那些留白沒上色的部分，所以顏色看起來會很明亮。

這裡也要

4 從縫隙中露出來的袖子及腰部部分的陰影顏色也要先溶解開來。

5 下襬的漸層部分也要用水筆進行模糊處理做混色效果。

6 帽子和衣服的部分，色調變得很明確了。

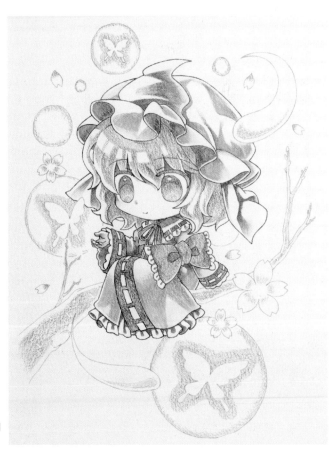

3 頭髮、眼睛和衣服的部分

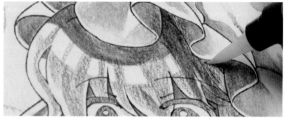

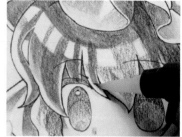

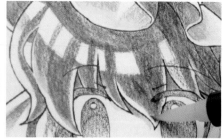

1 試著從落在頭髮上的帽子陰影開始溶解。紫紅色～藍色、紅色～橙色會混在一起而顯得更加鮮艷。

2 一面避開前髮的高光，一面用水筆以輕撫的方式來將顏色溶解開來。溶解對象是以紫紅色～紅色～藍色進行過漸層的這些部分。同時髮梢這些地方的橙色也會溶解開來，使色調融為一體。

3 後方及反轉到後面的頭髮也要溶解掉色調進行混色。

4 從眼睛上面新月形狀的藍色和紫紅色重疊部分開始混色。要先用衛生紙擦拭過水筆，以免顏色混在一起後，再朝著下面將顏色溶解開來。

5 將衣服的裝飾部分溶解開來，營造出一種深色色調的漸層效果。

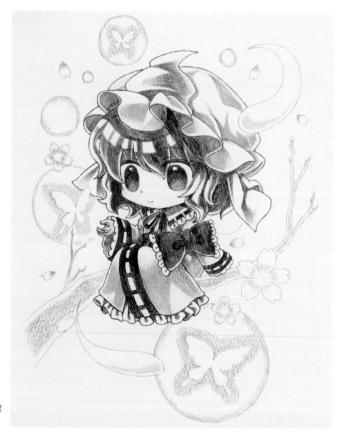

6 用水筆將人物角色部分溶解開來後的階段。

4 背景

1 櫻花為了處理成淺色色調，這裡先用色鉛筆在正中央加入了筆觸。若是用水筆推開顏色，紫紅色和橙色會混在一起，形成一種恰到好處的淡粉紅色。

2 將位在上方和下方的鬼火進行模糊處理，處理成一種淺色色調。

3 一面將蝴蝶周圍進行模糊處理，一面用水筆在圓圈裡面將顏色推開來。

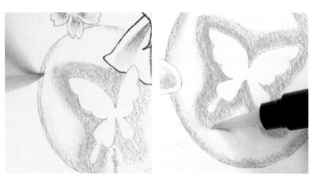

4 大圓圈裡面的蝴蝶要留下白底，並將周圍進行模糊處理。

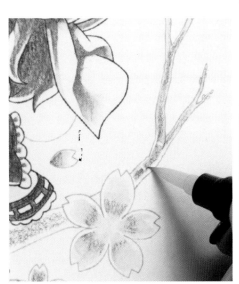

5 若是用水筆讓櫻花樹枝跟樹幹的顏色融為一體，先前用拋光鉛筆畫好的線條看起來就會像是浮上來的。

6 背景的色調也進行模糊處理後，整張插畫就會形成一種如彩墨般的獨特鮮艷感。

1 用修正液加入白色表現出光點。

2 在三角形的布匹上以紫紅色描繪出圖紋,並用水筆快速地塗上水讓色調融為一體。

3 在後方追加描繪出鬼火,並用水筆將顏色溶解開來。

4 用水筆溶解色鉛筆的筆芯,將櫻花的樹梢加上顏色。

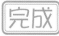

「西行寺幽幽子」（Saigyouji Yuyuko）A4　日本馬勒水彩紙

芙蘭朵露・斯卡蕾特

以水彩紙代替調色盤進行描繪！

這是一種像水彩顏料那樣，將水性色鉛筆「一面溶解顏色，一面進行上色」的用法。這種方法除了著色圖的紙張外，還要再準備另外一張紙。過程中會先塗上色鉛筆，再一面用水筆溶解顏色，一面替著色圖加上顏色。

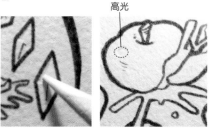

若是先塗上拋光鉛筆，就能夠藉由遮蓋效果進行留白。

高光

先用拋光鉛筆將翅膀的寶石、蘋果、頭髮的高光部分進行遮蓋處理（請參考 P12）。用這個方法進行描繪時，建議可以挑選那種有經過防滲透處理、稍微厚一點的水彩紙。



使用達爾文 水墨色 12 色組來進行上色。用紙是使用日本 Lamplight 水彩紙。另一張水彩紙則是用來代替調色盤。



範例圖是用電腦描繪出來的線稿以雷射印表機印在明信片大小的紙張上，不過只要之後用 Multiliner 代針筆這類乾掉後會有耐水性的筆來進行描繪，那麼就算有使用到水也不會有線條糊掉的問題。

用水筆將角色上色

1 肌膚、嘴巴和眼睛

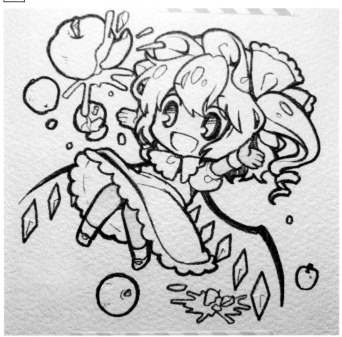

1 在另一張紙上塗上要使用的色鉛筆，並用水筆溶解塗上顏色。混合 3 種顏色，然後將前髮陰影及膝蓋部分描繪成很強烈的紅色感。

紅　黃

肌膚的使用顏色

橙

將橙色、紅色和黃色進行混色，並加水來調整色調。

2 混合 2 種顏色將嘴巴上色成具有漸層效果。

嘴巴的使用顏色

紅　紫紅

將紅色和紫紅色進行混色後，再用水溶解稀釋過的顏色。

使用小圓頭水筆（細頭筆）。

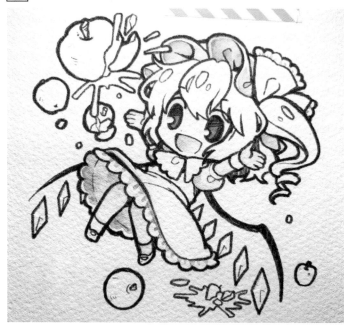

2 帽子、衣服和頭髮

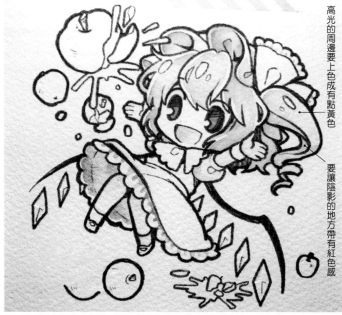

3 將眼睛進行漸層，使眼睛上方為紅色，下方為橙色。

眼睛的使用顏色
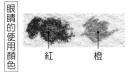
紅　橙

也可以拿水筆去輕撫水性色鉛筆的筆芯，直接將顏色沾在水筆筆尖上。

1 一面混合 3 種顏色，一面以極淺色調加上陰影並進行漸層。

荷葉邊和帽子的使用顏色

紫紅　紅　橙

高光的周邊要上色成有點黃色

要讓陰影的地方帶有紅色感

2 金髮的顏色在上色時，要調整成明亮部分會有點像黃色，而陰影、髮梢及頭部上方會有點像紅色。

頭髮的使用顏色
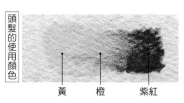
黃　橙　紫紅

作為眼睛的完成基準

建議可以跟眼睛比較一下刻畫程度如何，再塗上顏色。

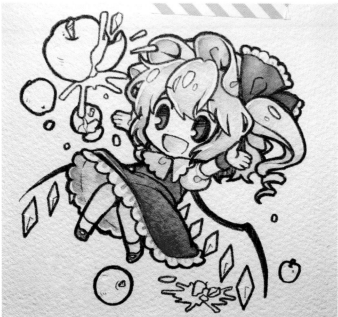

3 替衣服和飾帶加上顏色。衣服及帽子的飾帶進行漸層並上色成明亮的橙色～紫紅色。脖子的飾帶則要以黃色～橙色進行上色。

衣服的使用顏色

紫紅　紅　橙

脖子飾帶的使用顏色
黃　橙

用水筆將背景、寶石及角色的陰影上色

1 蘋果

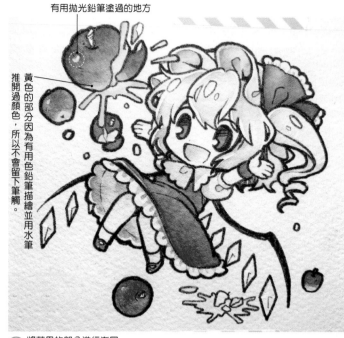

有用拋光鉛筆塗過的地方

黃色的部分因為有用色鉛筆描繪並用水筆推開過顏色，所以不會留下筆觸。

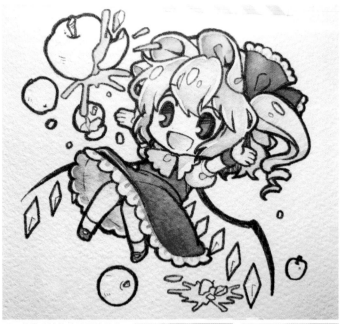

1 蘋果碎掉的噴汁要使用淺黃色進行上色。末端則要融入黃色及橙色稍微加深顏色。

黃 ← 橙 →

用水筆從色鉛筆的筆芯沾取顏色來進行上色。

2 將蘋果的部分進行漸層。

蘋果的使用顏色

紫紅　紅　橙

橙 → 紅 →

蘋果部分也從色鉛筆的筆芯直接沾取顏色來進行上色。

2 寶石

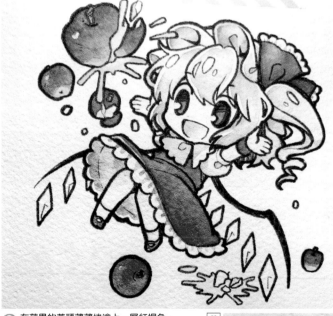

3 在蘋果的蒂頭薄薄地塗上一層紅褐色。

蒂頭的使用顏色

紅褐

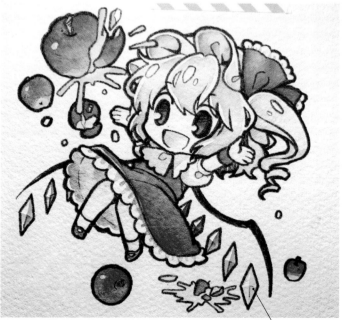

1 分別以各個顏色將掛在翅膀上的寶石塗上顏色。

深色的地方有採用旁邊的顏色。要從塗過拋光鉛筆的部分開始上色並朝外畫成漸層效果。

3 收尾處理（陰影）

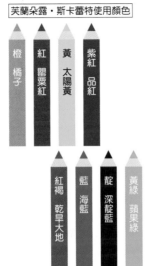

芙蘭朵露·斯卡蕾特使用顏色

橙 橘子	紅 罌粟紅	黃 太陽黃	紫紅 品紅
紅褐 乾旱大地	藍 海藍	靛 深靛藍	黃綠 蘋果綠

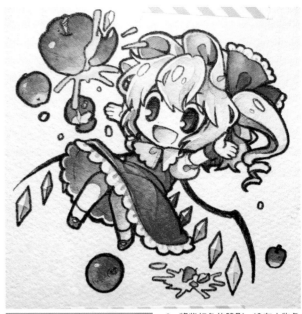

2 寶石的那 5 種使用顏色，要用水筆從筆芯直接沾取顏色來進行上色。

紫紅

從色鉛筆的筆芯直接沾取顏色來進行上色。

1 將紫紅色的陰影，塗在人物角色的腿部跟頭髮、帽子及衣服上來進行重疊。若是使用水筆，水就會從儲水槽裡滲出來，並使顏色慢慢地越來越淡。上色時要活用這項特性讓顏色帶有深淺之別。

完成

「芙蘭朵露·斯卡蕾特」
明信片大小（14.8×10cm）Lamplight 水彩紙

▶上色完畢的作品以及用來代替調色盤的用紙。用來擦拭沾在水筆上的顏色的衛生紙，也有用遮蓋膠帶固定住。

2 透過使用紙張來代替調色盤的方法，以及從色鉛筆沾取顏色來上色的方法所描繪出來的作品。這種方法能夠表現出像是用透明水彩顏料描繪出來的光彩亮麗感。要快速上色一幅小尺寸作品時，水性色鉛筆非常方便。

嘗試水性色鉛筆的新顏色！

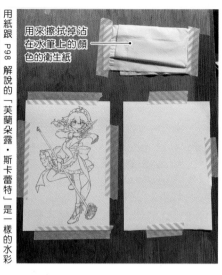

用來擦拭掉沾在水筆上的顏色的衛生紙

用紙跟 P98 解說的「芙蘭朵露‧斯卡蕾特」是一樣的水彩紙。同時還要準備另一張水彩紙來代替調色盤。

muse コットン100% 最高級水彩紙
超特厚口（300g）中性紙
ランプライト紙
PLL-032（30枚入）

◀使用的是日本 Lampligt 水彩紙，日本國產的高級水彩紙。是一款能夠活用色鉛筆粗糙上色手感的中目紙張，用水筆塗上水時的顏色也很漂亮。而且也能夠將已經塗上的顏色擦拭掉，是一種可以很容易進行修改的紙張。

這裡要試著從水性色鉛筆　達爾文　水墨色當中挑選出新的顏色。一開始先從 71 種顏色當中，以略為陰暗的色調為中心挑選出 9 種顏色。接著再使用紙張代替調色盤的方法來進行上色吧。

● 紅　胭脂粉紅
○ 黃　太陽黃
● 紫　深紫羅蘭
● 藍　深藍
● 藍綠　海藍綠
● 紫紅　深玫紅
○ 橙　焦橙
● 焦褐　暗巧克力
○ 綠　春綠

DERWENT

DERWENT 1

用水筆將角色上色

水筆是使用中圓頭水筆（圓頭筆）和小圓頭水筆（細頭筆）。

1 肌膚和眼睛

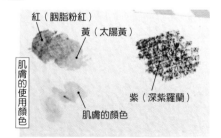

紅（胭脂粉紅）
黃（太陽黃）
紫（深紫羅蘭）
肌膚的顏色
肌膚的使用顏色

在作為調色盤使用的水彩紙上塗上色鉛筆。接著用水筆將紅色和黃色進行混色調製出肌膚的顏色。

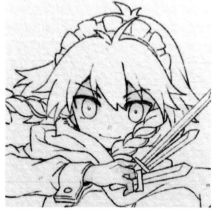

1 在前髮落在額頭上的陰影及手部部分上，塗上肌膚的顏色。手指跟耳朵上這些會有陰影的部分，則稍微混入一些紫色。最後在白眼球的陰影塗上一層極薄的紫色當作底色。

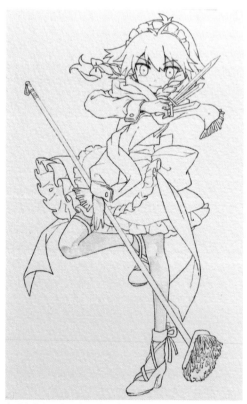

在明亮的部分留下紙張的白底部分，腿部也先塗上肌膚的顏色。

紅
眼睛的使用顏色
紫
藍（深藍）

將眼睛顏色進行混色。在眼線的下面塗上第一次陰影並進行乾燥後，就跳過下方顏色，來把經過 3 色混色的紫紅色塗上去。

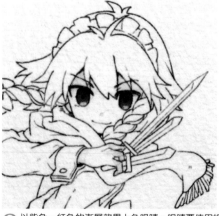

2 以紫色～紅色的漸層效果上色眼睛。眼睛要使用細頭筆來上色。接著等顏色幾乎都乾掉後，再用白色的色鉛筆（古董白）將眼睛下面的反射部分描繪上去。

2 衣服和頭髮

藍綠（海藍綠）　藍

衣服（白色）的使用顏色

紫紅（深玫紅）

一面將 3 種顏色溶解稀釋到很淡來進行混合，一面替衣服的白色部分加上漸層的陰影。

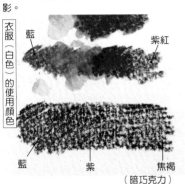

藍　紫紅

衣服（白色）的使用顏色

藍　紫　焦褐（暗巧克力）

1 將衣服的白色部分塗上顏色後，就在作為調色盤來使用的紙張上，準備好女僕裝藍色部分的顏色。

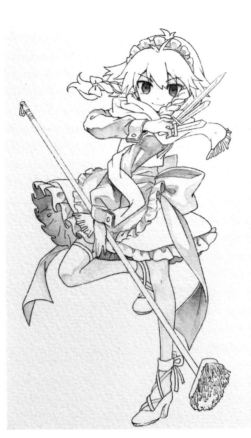

藍綠　橙（焦橙）

頭髮的使用顏色

藍

將陰暗的橙色和藍色的顏色進行混色，並改變比例來進行使用。首先要混入多一點的橙色混合成淺色顏色。

2 將銀髮的顏色進行混色，並將該顏色稀釋到極淡來當作底色。然後加上高光的框線。

紫

衣服（藍色）的使用顏色

藍　焦褐

將女僕裝的顏色進行混色。

飾帶的使用顏色

綠（春綠）

紅　紫

準備下一個要上色的飾帶顏色。

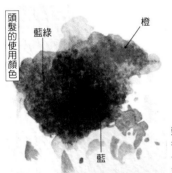

頭髮的使用顏色

藍綠　橙

藍

頭髮的底色乾掉之後，接著就混入多一點的藍色調製出銀髮的顏色。

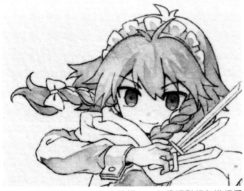

3 一面用水筆在前髮留下筆觸，一面將頭髮顏色進行重疊。

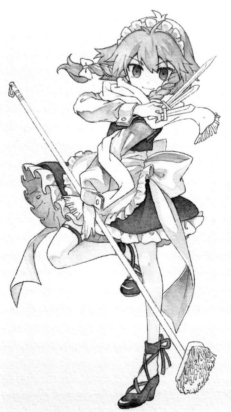

4 藍色女僕裝的陰影上，有混入了較多的紫色跟焦褐色。鞋子也要以相同的色調先上好顏色。

接著往下一頁

收尾處理各部分的顏色

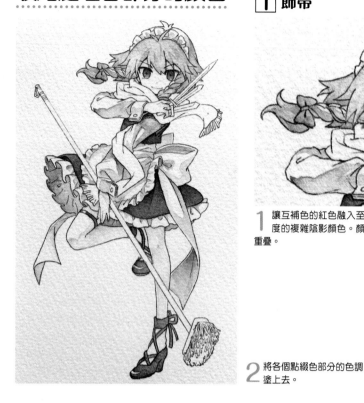

飾帶的使用顏色

綠 紅

1 讓互補色的紅色融入至綠色飾帶的顏色裡，混色成一種具有深度的複雜陰影顏色。顏色乾掉後，就以紫色將前方的陰影進行重疊。

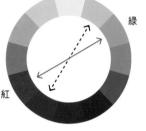

透過色相環顯示顏色搭配組合的示意圖

綠

紅

色相環中彼此相對的兩個顏色就稱之為互補色。

2 將各個點綴色部分的色調塗上去。

2 圍巾

綠　紫

藍

圍巾的使用顏色

紅

紫紅

綠

1 圍巾的使用顏色，上圖顏色是混色前，下圖則是混色後的狀態。

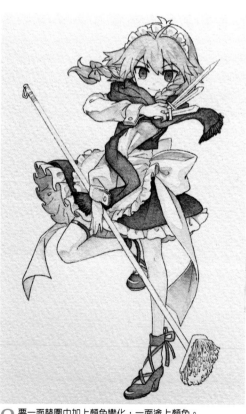

2 要一面替圍巾加上顏色變化，一面塗上顏色。

3 拖把

綠　橙　紫　紅

1 準備拖把的握把及拖布的顏色。

藍

2 進行混色，調製出暗沉的褐色。

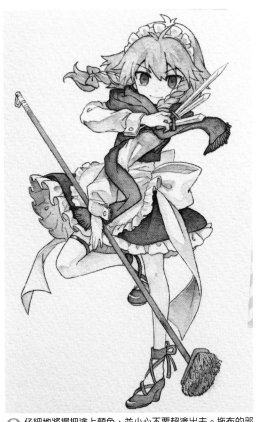

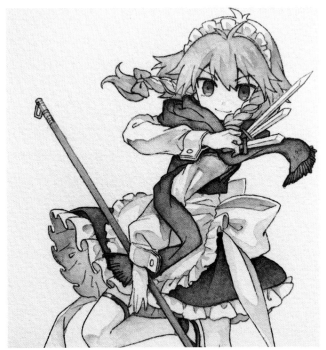

4 仔細地將握把塗上顏色,並小心不要超塗出去。拖布的部分則要加上藍色色調。

4 金屬扣具的顏色,要以改變衣服(藍色)所使用顏色的混色比例塗上顏色。

4 描繪衣服和鞋子來完成作畫

衣服(藍色)的使用顏色

藍

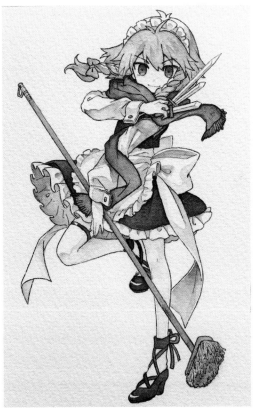

1 將女僕裝的藍色部分進行重疊。

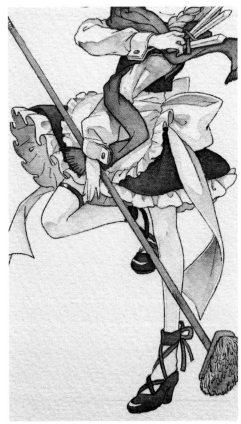

2 鞋子的部分也加深顏色。

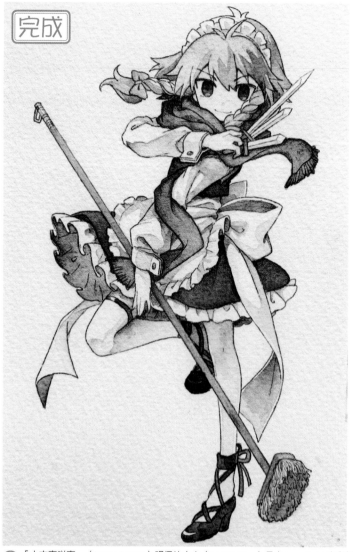

完成

3 「十六夜咲夜」（Izayoi Sakuya）明信片大小（14.8×10cm）日本 Lamplight 水彩紙

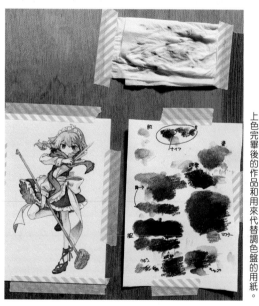

上色完畢後的作品和用來代替調色盤的用紙。

在本書範例中，線稿是以褐色列印出來的。
也可以像 P116 一樣，用乾掉後會有耐水性的筆來進行描繪。

肌膚　　　　　　眼睛

　　　　小刀

頭髮

調整

衣服（白）→

衣服（藍）

圍巾

飾帶　　調整

拖把

這是在用來代替調色盤的用紙上，塗上自己想要使用的色鉛筆，並用
水筆一面控制水量，一面描繪出來的顏色樣本。因為是塗在相同的水
彩紙上，所以可以很容易就看出顯色結果會是怎樣的顏色。

5

特邀作家
解說雙人角色
繪製過程和
精選重點技法

本章將介紹人氣插畫家為我們帶來的繪製過程。一起來看看要如何將一幅高頭身比例的角色配對作品，描繪得栩栩如生的步驟吧。過程中我們將會近距離直擊まさる.jp 老師、栗栖歲老師為我們帶來充滿臨場感的創作過程。而且兩位老師用來描繪角色配對作品的選角，居然都是一對姐妹花角色！甚至，還開設了將這對姐妹角色描繪成迷你角色的專欄。最後在精選重點方面，則是可以學習到在第3章也有登場的火神雷奧老師其華麗的重疊技巧。

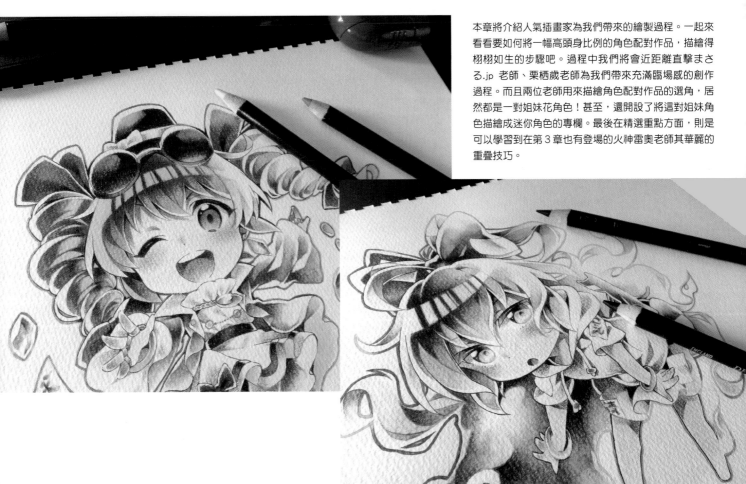

まさる.jp 描繪的『蕾米莉亞・斯卡蕾特與芙蘭朵露・斯卡蕾特』

本章節的蕾米莉亞和芙蘭朵露，是我拿著油性色鉛筆一面嘗試錯誤，一面描繪出來的。因為我平常都是用電繪來創作作品，所以可以拿著色鉛筆描繪一幅插畫，真的是讓我非常開心。要描繪出一幅什麼樣子的插畫呢？我一邊規劃著整體畫面，一邊將想到的幾個點子描繪在另外的紙張上，並從這裡面找出自己滿意的點子，同時將草圖描繪出來。

使用的畫材
油性色鉛筆　達爾文　專家級　12色組
拋光鉛筆和混色調合鉛筆（這次只有使用混色調合鉛筆）
0.5mm 自動鉛筆（用於草稿）
0.1mm 代針筆（用於上墨線）
褐色的水性筆（用於收尾處理）
修正液和白色原子筆（用於高光）

蕾米莉亞和芙蘭朵露的使用顏色
● 紫　帝國紫
● 橙　深鉻
● 粉　櫻桃粉
○ 黃　毛茛黃
● 藍　光譜藍
● 紅　正紅
● 土黃　棕土
● 紺　普魯士藍
● 黑　象牙黑

如果是頭身比例高的角色

1 從草圖到線稿

1 草圖要用又淡又朦朧的線條畫成可以用橡皮擦輕輕擦掉的濃度。後續還會在這張草圖上面上墨線來畫成綠稿，因此要把草圖刻畫到幾乎等同於線稿的程度。

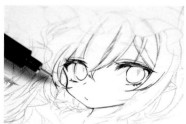

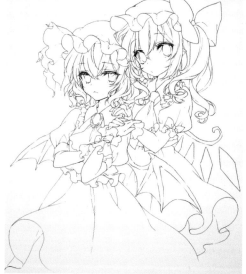

2 用 0.1mm 的代針筆照著草圖進行描線，並一面修改一面描繪。

3 等待墨水完全乾掉後，就將紙張上面的草稿擦掉。要一面確認橡皮擦上面有沒有沾上黑鉛的顏色，一面進行擦拭，以免紙張髒掉。

4 線稿完成。

2 顏色試塗

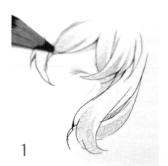

芙蘭朵露的黃色頭髮

蕾米莉亞的水色頭髮

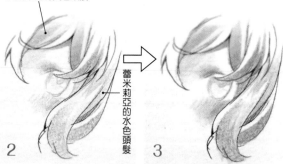

1 因為我是第一次使用混色調合鉛筆，所以要先進行顏色試塗。描繪出頭髮的綠條，並塗上紫色來作為陰影。

2 試著重疊上人物角色的頭髮顏色。到這裡為止，都跟普通的油性色鉛筆一樣。

3 使用混色調合鉛筆輕輕塗過的狀態。紙張的白底到各個顏色的漸層效果變得很滑順。而陰影的紫色以及各個顏色之間的漸層效果也變得很滑順。

芙蘭朵露頭髮的漸層也是以黃色、橙色、土黃色來試塗的。

根據色鉛筆上色方法的強弱跟密度的不同，顏色的混合方式似乎會有所改變。因此我覺得重點就在於要盡可能不要輸給紙張紋路那種粗糙紋理，但也不要破壞該紋理，同時不要讓顏色變得太深，要很綿密地輕輕塗上顏色。

※紋理……在這裡是指紙張的觸感跟質感。

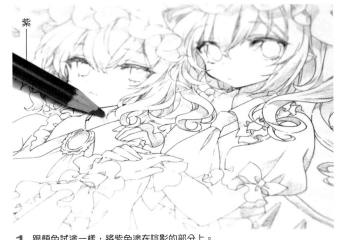

紫

1 跟顏色試塗一樣，將紫色塗在陰影的部分上。

2 要盡可能很綿密，而且不要讓顏色變得太深，活用並保留紙張的紋理來加上陰影。

橙

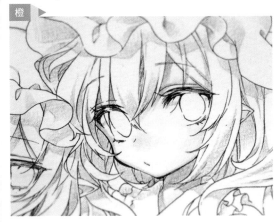

3 肌膚試著稍微輕輕塗上一層橙色。也要在紫色上面進行重疊。

4 粉紅色的衣裝部分要在紫色上面按照粉色→黃色的順序進行漸層。

5 接著上色衣裝的白色部分。在紫色上面按照藍色→黃色的順序，薄薄地進行重疊。用混色調合鉛筆混合顏色時，要有意識地讓顏色形成漂亮的漸層效果。

6 紅色的地方，要在紫色的上面按照紅色→粉色→橙色的順序進行漸層。這個部分因為我想要呈現出很深的顏色，所以在上色時有稍微較用力一點。

芙蘭朵露的頭髮

雷米莉亞的頭髮

黃色的頭髮是在紫色的上面按照橙色→黃色的順序進行了重疊。不過感覺上橙色有些過於鮮艷了，就在自己覺得不妥的部分塗上了土黃色。這是因為我都會在心裡想著漸層效果就是要很漂亮。水色的頭髮，則是在紫色的上面按照藍色→紺色的順序疊上去。一開始我很猶豫要不要疊上黃色，但原本使用的藍色其顏色感稍為偏向黃色，所以就決定保持原狀了。

1 黃色的頭髮是使用橙色、土黃色、黃色的色鉛筆。

2 水色的頭髮是使用藍色和紺色的色鉛筆。

3 基本上會按照與其他部分相同的步驟將顏色塗上去。一開始要以紫色上色最深色的部分。

4 眼睛的顏色因為是紅色，所以要用紅色的色鉛筆來覆蓋紫色並進行重疊。

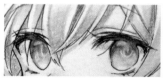

5 緊接著再用粉色的色鉛筆漸層。

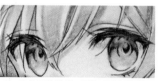

6 在前面的階段，因為眼睛很朦朧，靈魂之窗處於行蹤不明的狀態，所以這裡是用褐色追加描繪了瞳孔。

5 收尾處理

用混色調合鉛筆很仔細地讓顏色融為一體！

1 整體性地用混色調合鉛筆來混合顏色。顏色原本就混合得很漂亮，不需要用到混色調合鉛筆的部分就不要去動它。其他需要混合的部分就用混色調合鉛筆進行混合，或是塗抹在想要讓顏色融入至紙張底層的部分。

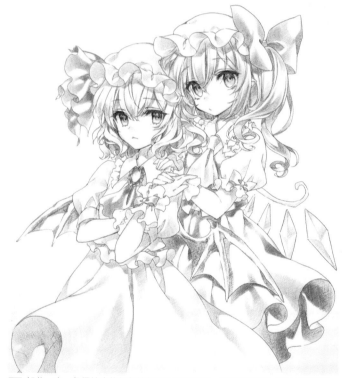

7 如此一來，各個地方的顏色就暫時上色完畢了。接下來要進入收尾處理階段。

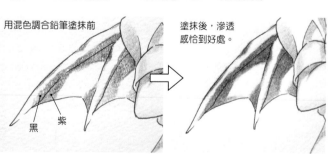

用混色調合鉛筆塗抹前

塗抹後，滲透感恰到好處。

黑　紫

2 有稍微輕輕塗上色鉛筆的黑色跟紫色這些地方，雖然輸給了紙張紋理，變成了一種感覺很粗糙的外觀，但只要在這些地方塗上混色調合鉛筆，就能夠保持在有活用其淺色感的狀態下使顏色融入至紙張裡。如此一來，這些地方就會變得很光鮮亮麗，而且會呈現出一種恰到好處的滲透感。

高光要很細心很小心地加入進去！

3 將高光描繪上去。用白色原子筆描繪出頭髮跟淡淡的亮光。

4 用修正液將強烈光點描繪進去。這些細微顆粒的部分也要用修正液描繪進去。

※ 細微顆粒⋯⋯指水花跟亮光等等的粒子。

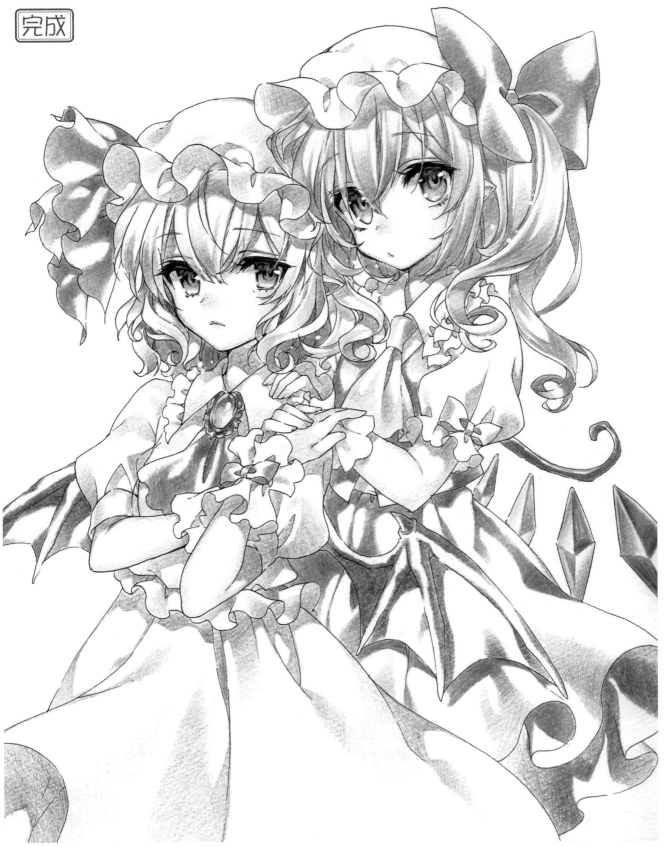

「蕾米莉亞・斯卡蕾特與芙蘭朵露・斯卡蕾特」A4 圖畫紙（Maruman 滿樂文經典款素描本）

我試著以浮雕寶石肖像畫的形象完成了這幅插畫。只不過想不到在平常使用的色鉛筆裡，稍微加入一點混色調合鉛筆，表現幅度居然可以擴展到這種程度，就連我自己本身在描繪時都為這些新發現感到驚奇不斷。特別是蕾米莉亞翅膀的黑色部分，因為使用了黑色的色鉛筆，所以我原本很擔心會不會顏色變得太深而跟其他部分格格不入。可是，在我薄薄地塗上一層顏色，然後用混色調合鉛筆進行收尾處理後，卻發現形成的顏色非常優秀，令我十分滿意。同時也因為這次作畫過程很開心，讓我萌生了趁這個機會增加手繪插畫的繪圖機會。

如果是迷你角色

接著我們來試著將這 2 名人物角色畫成迷你角色吧。迷你角色在設計時，強調了帽子及裙子的荷葉邊，使角色顯得再更加可愛。

漸層的顏色試塗

接下來要增加顏色數量或改變顏色來進行應用。

1 線稿

1 跟角色配對作品一樣，用代針筆將草圖進行描線（草圖請參考 P138）。

2 用橡皮擦擦掉草圖後，蕾米莉亞和芙蘭朵露的線稿就完成了！

2 從陰影到肌膚

1 整體性地以紫色塗上陰影。

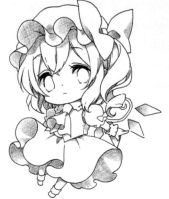

3 用橙色色鉛筆將肌膚塗上顏色。在上色紫色陰影的部分時，要稍微用力一點。

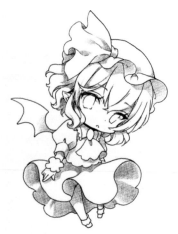

2 強調濃淡之別的對比效果，並以紫色將漸層效果的部分也營造出來。

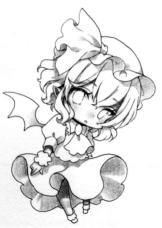

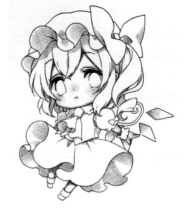

4 蕾米莉亞和芙蘭朵露的肌膚上完顏色後的模樣。

112

3 衣服

透過荷葉邊嘗試 3 色漸層的技法

我們來試著用荷葉邊的線稿，實驗看看漸層的顏色搭配組合吧。
一開始先以紫色加入陰影看看，接著再以紅色作為主要顏色，最後以橙色
追加顏色感。
然後以這個漸層將芙蘭朵露洋裝的紅色部分塗上顏色。

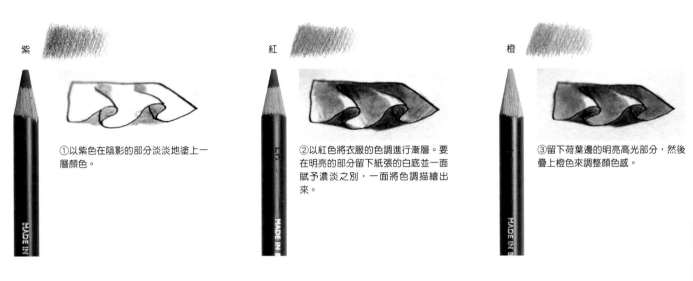

紫

①以紫色在陰影的部分淡淡地塗上一層顏色。

紅

②以紅色將衣服的色調進行漸層。要在明亮的部分留下紙張的白底並一面賦予濃淡之別，一面將色調描繪出來。

橙

③留下荷葉邊的明亮高光部分，然後疊上橙色來調整顏色感。

紫 ▶ 紅 ▶

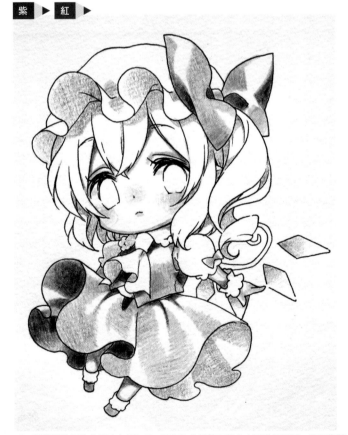

橙 ▶

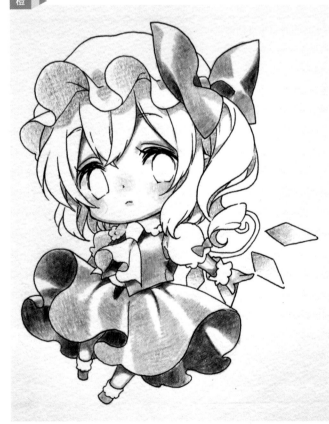

1 將芙蘭朵露的衣裝塗上顏色吧。用紅色色鉛筆在紫色上面進行漸層。紫色的部分要將顏色塗得較為深色一點。飾帶也以相同的上色方法進行上色。

2 用橙色色鉛筆進行重疊。若是加上一股顏色感，質感自然而然就會有一種提升的感覺。

4 寶石跟頭髮

試著表現出光澤及光輝

要將橢圓裡面塗上顏色

1 這裡將詳細解說裝飾在蕾米莉亞脖子上那顆寶石的上色步驟。

紫

①首先以紫色將陰暗顏色的部分塗上顏色。

紺

②接著再以紺色將紫色的上半部分進行漸層。

藍

③像是要將紫色的下半部分和剩下來的白色部分包圍起來般塗上藍色。

黃

④感覺有點不夠滿意，所以在最下面稍微加上了一點點黃色。

白色原子筆

⑤然後用白色原子筆薄薄地描繪一層亮光。

修正液

⑥最後用修正液補加上高光，作畫完成。

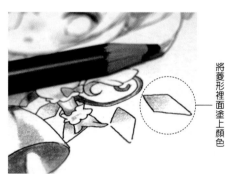

將菱形裡面塗上顏色

2 接著要集中描繪芙蘭朵露翅膀上的寶石。先以紫色將寶石約一半的範圍畫成漸層效果，然後開始進行刻畫。

紅

①用一種像是要以主要顏色去覆蓋紫色的感覺來進行漸層。這時候還是要保留一些白色部分。

粉

②在下半部分塗上顏色感比主要顏色還要淺的色調。

紫

③在這些顏色的上面，再次使用紫色來加強寶石的對比效果。

紅

④以主要顏色進行描線，讓紫色融如其中。

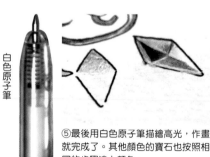
白色原子筆

⑤最後用白色原子筆描繪高光，作畫就完成了。其他顏色的寶石也按照相同的步驟塗上顏色。

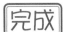

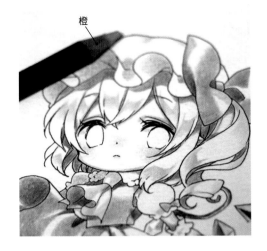

橙

黃

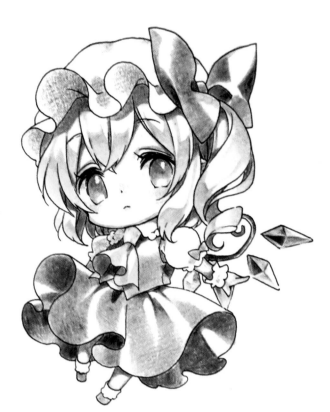

「蕾米莉亞與芙蘭朵露（迷你角色）」A4 圖畫紙（Maruman 滿樂文經典款素描本）

3 芙蘭妹妹的頭髮要以橙色和黃色進行漸層。首先用橙色色鉛筆將顏色較深的部分塗上顏色，並在橙色上面疊上黃色色鉛筆來調整顏色感。

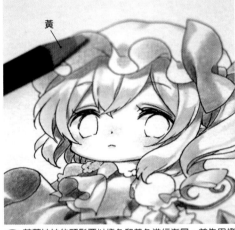

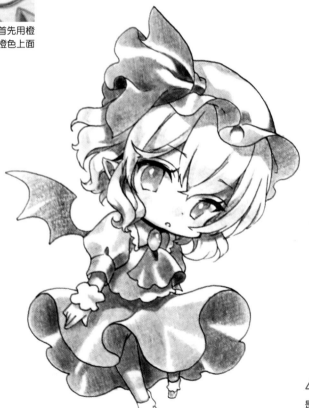

4 蕾米莉亞的頭髮是在塗上陰影的紫色後，以藍色 1 種顏色表現出來的。而其他部分也是用漸層迅速地加上顏色來進行收尾處理的。

5

115

栗栖 歲描繪的『依神女苑與依神紫苑』

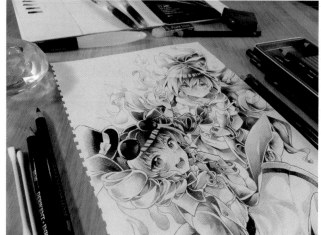

創作中的模樣。

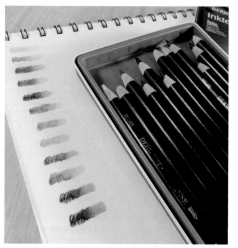

在圖畫紙上繪製出顏色樣本，並用水溶解右側來確認色調。

準備了削鉛筆機、橡皮擦、棉花棒。也準備了筆洗，以便對水筆和水量進行微妙的調整。

使用描繪線稿的中性原子筆。這次使用了 7 種顏色（百樂牌 Juice 果汁筆超細款 0.5mm）。

> 使用的畫材
>
> 水性色鉛筆　達爾文　水墨色　12 色組
> 水筆　中圓頭水筆（圓頭筆）
> 圖畫紙（Maruman 滿樂文經典款素描本）
> 削鉛筆機　橡皮擦
> 棉花棒（用於模糊處理用）
> 中性墨水的原子筆（用於描繪線稿）

俏麗的女苑就是要很色彩繽紛並強調鮮明感；紫苑雖然較為暗沉，但還是要在 12 種顏色的水性色鉛筆這有限的顏色數量當中，去思考如何以藍色來表現區別並進行上色。同時，這裡也會介紹平常我自己會使用的技法。

如果是頭身比例高的角色

1 從草圖到線稿

1 運用透寫台來描繪出線稿。將圖畫紙置於草圖上面，並用合乎各自形象的原子筆顏色，將線稿畫得很色彩繽紛。

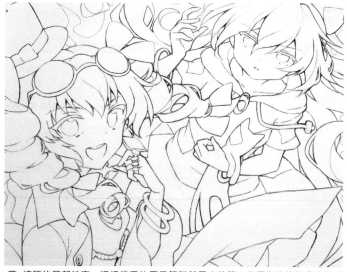

2 線稿的局部特寫。這裡使用的原子筆雖然是水性筆，但因為乾掉後會有耐水性，所以就算用水將顏色溶解開來，線條也不會滲透開來，可以維持很優美的線條模樣。

2 肌膚

女苑的肌膚 橙 ▶

1 以橙色薄薄地塗上一層肌膚的陰影。要是顏色塗得太深了，就一面用橡皮擦把顏色稍微擦得淡一些，再一面塗上顏色。

黃 ▶

2 接著塗上黃色進行重疊。這個時候要用輕柔且均一的力道，像是在描繪小圓圈般，一面移動色鉛筆，一面進行上色，如此一來就可以上色得很漂亮，不會斑駁不均了！

紅褐 ▶ 紫紅 ▶

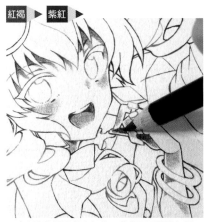

3 大致的陰影都上色後，我想要再稍微加強一點強弱對比，所以就再塗上了另一個較深點的顏色。

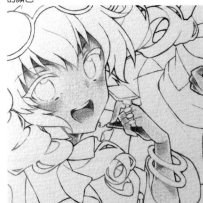

4 最後以黃色將整體肌膚薄薄地塗上一層顏色，肌膚就畫好了！

紫苑的肌膚 橙 ▶

1 跟女苑一樣，從陰影以橙色開始薄薄地塗上一層顏色。因為會在橙色上面不斷進行重疊，所以重點在於不要一開始就塗得很濃，要慢慢地疊加到很濃。

黃 ▶

2 將黃色進行重疊。不要出力，要很輕柔地將顏色塗上去。

紫紅 ▶ 紅褐 ▶

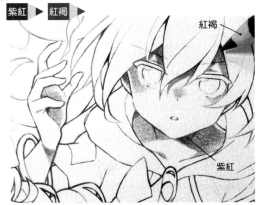

紅褐
紫紅

3 塗上另一個較深點的顏色將肌膚處理成漸層。

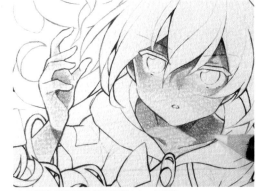

4 以黃色將整體肌膚薄薄地塗上一層顏色。

3 眼睛

女苑的褐色眼睛

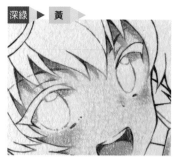 深綠 ▶ 黃 ▶

1 白眼球的部分，先薄薄地塗上一層深綠色後再疊上黃色。要用一種淡淡地替上方加上陰影的感覺來塗上顏色！

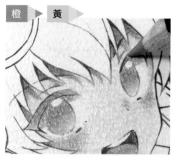 橙 ▶ 黃 ▶

2 以橙色和黃色將黑眼球及眼線（眼瞼）進行漸層。

 紫紅 ▶

3 以紫紅色將高光附近的深色部分等地方塗上顏色。

 焦褐 ▶

因為機會難得，所以女苑在描繪時，我都會有效運用色鉛筆的上色方法！

4 接著再以焦褐色將深色的部分塗上顏色，來完成女苑的眼睛。

依神女苑和依神紫苑的使用顏色
- ● 橙　橘子
- ○ 黃　太陽黃
- ● 紫紅　品紅
- ● 紅褐　乾旱大地
- ● 深綠　葉綠
- ● 焦褐　樹皮
- ● 藍　海藍
- ● 靛　深靛藍
- ● 綠　深綠
- ● 紅　罌粟紅

用水筆將色鉛筆的顏色溶解開來後，一定要先確實進行乾燥，再塗下一個顏色！這一點很重要！

紫苑的藍色眼睛

 深綠 ▶ 黃 ▶

1 白眼球的部分，要先薄薄地塗上一層深綠色後，再疊上黃色。

 藍 ▶

2 黑眼球（眼眸）的部分，一開始先以藍色薄薄地塗上一層底色。

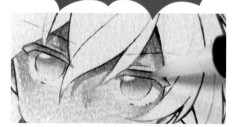

3 用水筆一面進行模糊處理，一面將色鉛筆溶解開來，使黑眼球具有漸層效果。

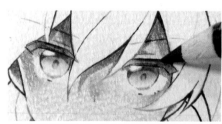

4 在漸層效果上面，再次以藍色來塗上顏色，而且力道要比前面還要強一點。接著再拿水筆溶解顏色營造出漸層效果。待乾掉後，就朝黑眼球的下面部分稍微加入一點黃色作為點綴色。要先讓溶解開來的地方完全乾掉後，再去進行描繪，好呈現出色鉛筆的質感。這是因為要是在濕潤的情況下塗上顏色，色鉛筆才剛塗上去，顏色就會稍微溶解掉！

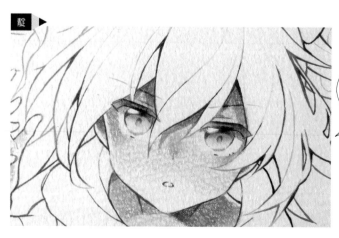 靛 ▶

紫苑在上色時，是將重點放在水性色鉛筆本身的效果。

5 以靛色替漸層效果呈現出深度，來賦予更深一層的強弱對比，紫苑的眼睛就完成了！

4 紫苑的藍色頭髮

藍 ▶

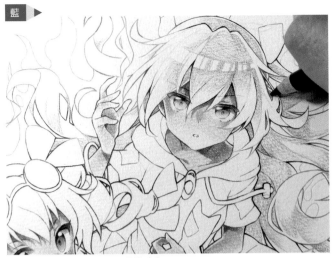

1 以藍色薄薄地塗上一層頭髮的底色。

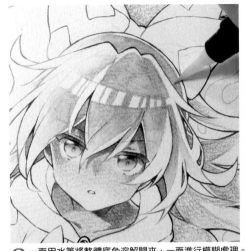

2 一面用水筆將整體底色溶解開來，一面進行模糊處理。

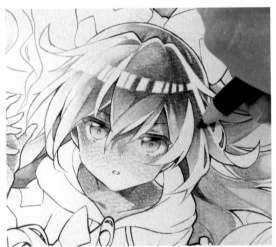

3 大致的底色都上色後，就以相同的顏色一面賦予強弱對比，一面加入陰影。

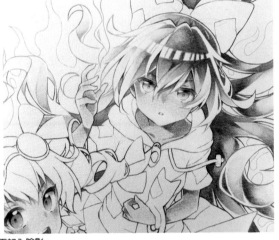

總之……就是要不斷反覆進行「先上色，再用水進行溶解，等乾掉後，再以色鉛筆進行描繪」這個步驟。

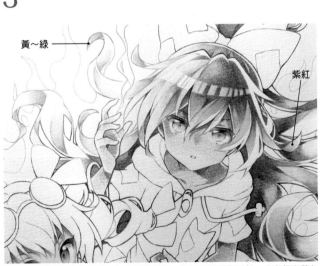

黃～綠

紫紅

4 這裡會在上色的同時，加入別的顏色。紫苑除了頭髮以外，也有很多藍色系的部分，如飾帶及裙子，因此有相同顏色相鄰時，我會故意以暖色系顏色來進行漸層，以免有一種很扁平的感覺。使用的顏色是紫紅色及漸層的黃色～綠色。總之就是要上色得很色彩繽紛！

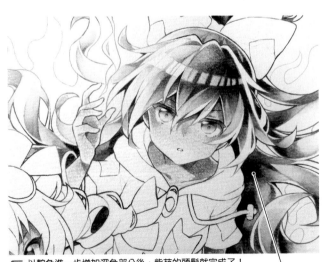

5 以靛色進一步增加深色部分後，紫苑的頭髮就完成了！

靛

5 飾帶和衣服

紫苑的藍色飾帶

藍 ▶

1 飾帶這些藍色的部分，要先用藍色的色鉛筆薄薄地塗上一層底色。

2 跟頭髮一樣，用水筆將顏色溶解開來，營造出淡淡的漸層效果。

3 底色畫好後，就再次以藍色加入陰影！

紫紅 ▶ 靛 ▶

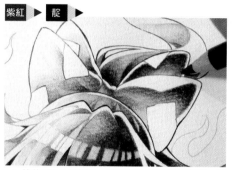

4 接著再加入紫紅色，將飾帶處理得很色彩繽紛。最後以靛色加入深色部分後，藍色的部分就完成了。

深綠 ▶ 紫紅 ▶

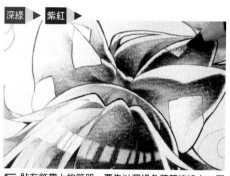

5 貼在飾帶上的符咒，要先以深綠色薄薄地塗上一層顏色，然後再將紫紅色塗在深綠色上面進行重疊。

6 文字要以紫紅色描繪上去並局部性地疊上靛色。

紫苑的裙子和連帽衫

藍 ▶

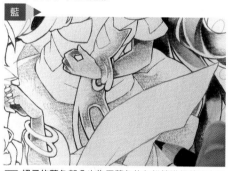

7 裙子的藍色部分也先用藍色的色鉛筆進行薄塗來加上底色。

8 用水筆進行溶解營造出淡淡的漸層效果。要很仔細地進行模糊處理讓外側是淺色顏色。

9 再次以藍色將陰影加進去。

10 在右後方（想要調暗的部分）加入紫紅色，並在左後方（想要調亮的部分）加入黃色畫成漸層。

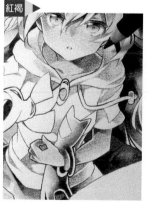

紅褐 ▶

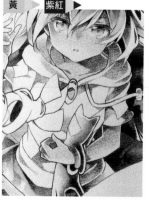

黃 ▶ 紫紅 ▶

11 紫苑的連帽衫要以紅褐色薄薄地塗上一層陰影。想要調亮的部分就以黃色進行漸層，而想要調暗的部分則以紫紅色進行漸層。

6 女苑的褐髮

紅褐 ▶

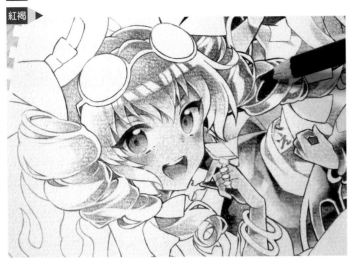

1 以紅褐色塗上一層底色。

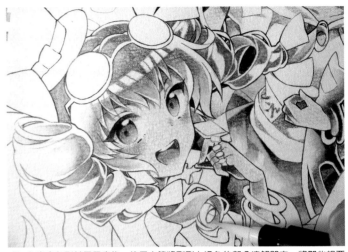

2 上完底色到某個程度後，使用水筆將剛剛上過色的部分溶解開來。將那些想要模糊處理得很明亮很鮮艷的部分（如髮梢等等）溶解開來。

黃 ▶

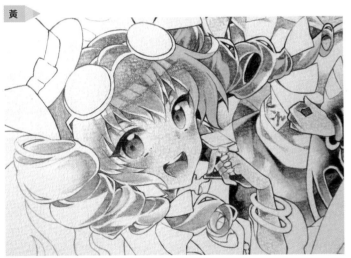

3 等顏色溶解開來的地方完全乾掉後，就以黃色將高光和經過模糊處理的髮梢等地方塗上顏色。

紅褐 ▶ 紫紅 ▶

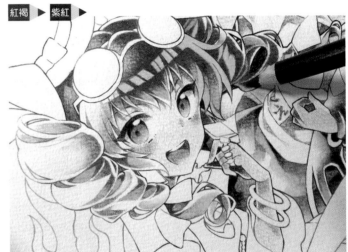

4 接下來要將陰影確實加入進去。以紅褐色和紫紅色一面改變筆壓，一面讓陰影形成漸層效果並具有強弱對比！

5

焦褐 ▶

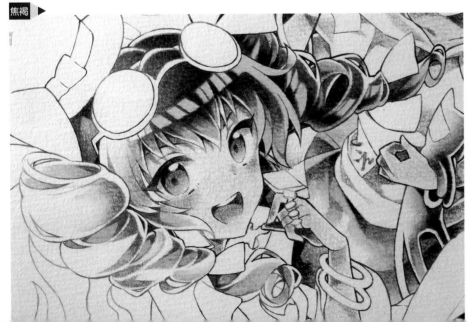

5 接著再以焦褐色加入深色的陰影，讓整體顏色融為一體後，女苑的頭髮就完成了！

女苑的連身裙和上衣

紫紅

棉花棒

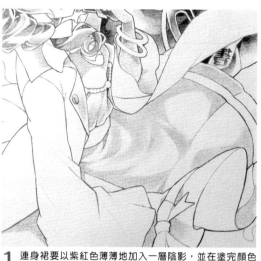

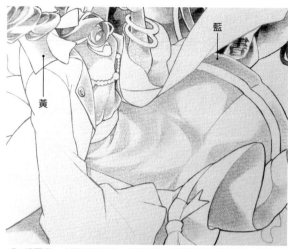

藍

黃

1 連身裙要以紫紅色薄薄地加入一層陰影，並在塗完顏色後，用棉花棒進行擦拭做模糊處理。用棉花棒擦拭，可以比用水溶解開來的方法，還要容易呈現出那種很柔軟的質感，因此我個人很推薦這個方法！而模糊的呈現方式會因為力道而有所改變，因此要不斷地擦拭衣服的皺褶來進行模糊處理，並將顏色給推開來。

2 想要進一步調亮的部分，就用黃色來替該部分稍微加上一點顏色感；而想要進一步調暗的部分，則用藍色。然後一樣用棉花棒進行擦拭來做模糊處理，讓色調融為一體。

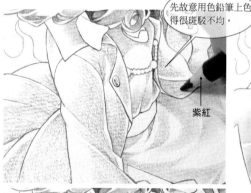

先故意用色鉛筆上色得很斑駁不均。

紫紅

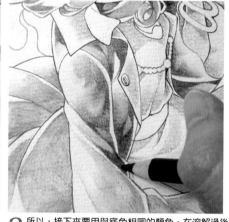

2 其理由是因為我想要活用色鉛筆塗出來的斑駁，並用水筆有效地塗上顏色！(´▽`)

3 所以，接下來要用與底色相同的顏色，在溶解過後的底色上面，將陰影確實加入進去。斑駁不均處也要施加一些變化一面進行活用，一面塗上顏色！如此一來，那種像是用水彩顏料塗上去的滲透感就會顯現出來！重點就在於要活用水性色鉛筆的特徵，同時邊留下色鉛筆的質感，邊進行上色！！

1 上衣也以紫紅色塗上底色後，再用水筆進行溶解做模糊處理。要用水筆進行溶解時，其實我並沒有很細心地塗上底色，而是刻意在溶解時讓底色顯得很斑駁不均。

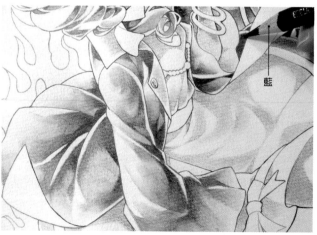

藍

不知道讀者朋友您有沒有發現？其實連身裙和上衣在上色時，是用相同顏色的……即使是相同的顏色，色調還是會因為上色方法的不同，而有如此大的改變，這就是色鉛筆的魅力所在！

4 最後以藍色加上深色陰影，並進一步呈現出強弱對比來進行收尾處理。

女苑的紅色飾帶和上衣（襯裡）

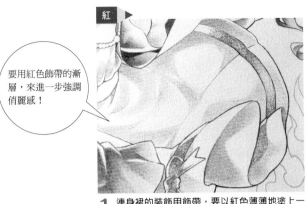

要用紅色飾帶的漸層，來進一步強調俏麗感！

紅▶

1 連身裙的裝飾用飾帶，要以紅色薄薄地塗上一層底色。

紅▶ 紫紅▶

2 一面以紅色和紫紅色畫成漸層，一面塗上陰影。

橙▶ 黃▶

3 在整體飾帶塗上橙色，讓顏色融為一體。而想要調亮的部分也加入黃色。

4 將邊框留白，然後先以紅色替頭髮的飾帶薄薄地加上一層底色。

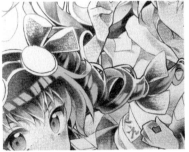

5 一面在比較窄的那邊加入陰影，一面以紅色和紫紅色進行漸層。

6 在有塗上顏色的部分疊上橙色，讓顏色融為一體。

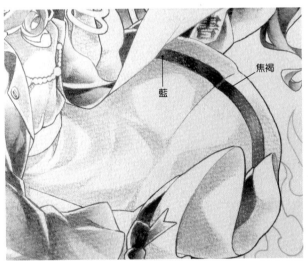

藍

焦褐

7 往飾帶顏色更深色的部分再塗上焦褐色，賦予強弱對比。也加入藍色來作為一個小點綴！

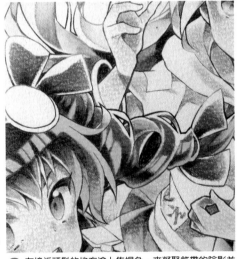

8 在接近頭髮的地方塗上焦褐色，來凝聚飾帶的陰影並進行收尾處理。

橙▶

黃▶

9 以橙色將可以看見上衣襯裡的部分，薄薄地塗上一層陰影，並塗上黃色進行重疊表現出金色。

5

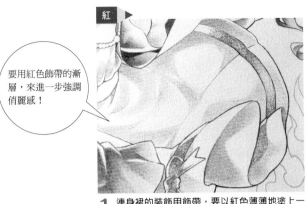

女苑的飾品配件

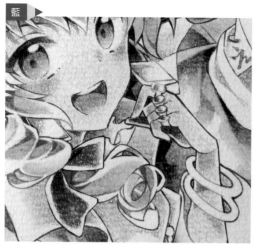
藍 ▶

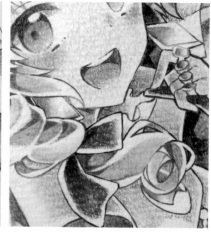

1 在耳環和墜飾的寶石上，薄薄地塗上一層作為底色的藍色後，再用水筆將顏色溶解開來。

靛 ▶

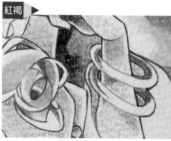
紅褐 ▶

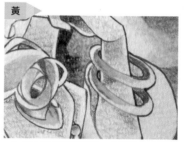
黃 ▶

2 在溶解開來的顏色上面，塗上同色系但顏色較深的靛色，並再次用水筆讓顏色融為一體。戒指上的寶石因為很小，所以是透過各自底色的不同深淺去進行收尾處理的。

3 墜飾跟手環這些金屬裝飾品，要先以紅褐色塗上陰影。

4 塗上黃色進行重疊，並稍微用水進行溶解，讓顏色融為一體。

橙 ▶

黃　　綠 ▶

焦褐 ▶

5 太陽眼鏡及帽子的黑色部分，則以橙色塗上底色。

6 明亮的部分塗上黃色進行漸層，陰暗的部分則塗上綠色進行漸層。

7 一面以焦褐色讓顏色最深的部分融為一體，並一面塗上顏色進行收尾處理。若是用焦褐色將強烈的橙色和綠色連接起來，就會形成一種很鮮艷且令人印象深刻的配色。

女苑的背景

橙

黃

1 以橙色薄薄地將鬼火般的火焰形體塗上顏色。

2 用水筆進行溶解做模糊處理。

3 塗上黃色進行重疊，使顏色融為一體。

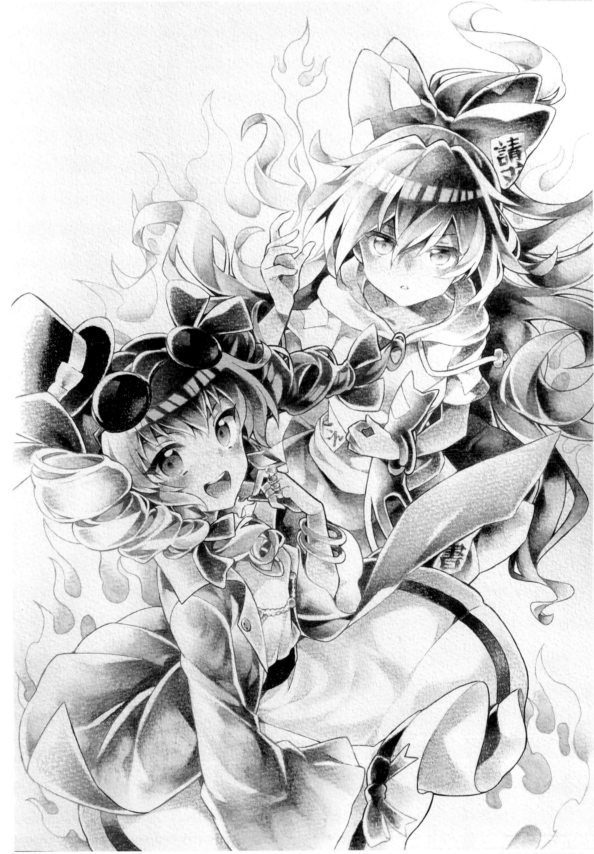

4 紫苑的背景要薄薄地塗上一層藍色，然後用水筆進行模糊處理作收尾處理。
最後將其他細微部分塗上顏色進行修整，作畫就完成了！！！！

『依神女苑與依神紫苑』
A4（29.7×21cm）圖畫紙（Maruman 滿樂文經典款素描本）

如果是迷你角色（1）⋯⋯依神女苑

這裡要來讓原本以角色配對方式描繪出來的人物角色，變身成為迷你角色。很花俏的疫病神依神女苑，這裡是設計成一種元氣十足的姿勢。

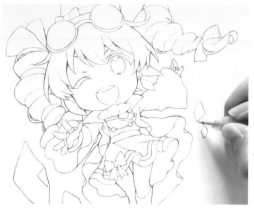

1 從線稿到肌膚、頭髮、眼睛

1 運用透寫台來描繪出線稿。使用中性墨水的原子筆。先以合乎角色形象的顏色，將線稿描繪得很色彩繽紛。

`橙`

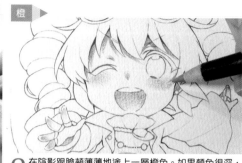

2 在陰影跟臉頰薄薄地塗上一層橙色。如果顏色很深，就一面拿橡皮擦稍微擦得淡一點，並一面進行描繪。

`黃`

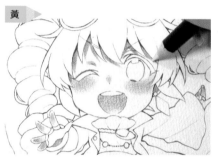

3 塗上黃色進行重疊。上色時不要太用力，要很輕柔。因為會在橙色上面不斷地疊上顏色，所以顏色不要一開始就塗得很深，要慢慢地塗到很深。

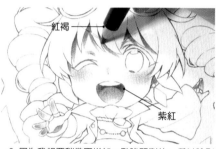

紅褐

紫紅

4 因為我想要稍微再增加一點強弱對比，所以陰影幾乎都塗好後，再以另一個較深色的紅褐色和紫紅色進行描繪。

`黃`

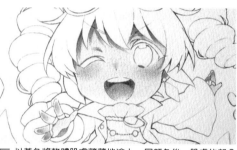

5 以黃色將整體肌膚薄薄地塗上一層顏色後，肌膚的部分就畫好了！

`紅褐`

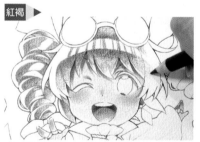

6 留下紙張白底部分作為明亮的高光，然後以紅褐色塗上頭髮的底色。

7 上色到某個程度後，就使用水筆將想要模糊處理得很明亮很鮮艷的髮梢等地方的顏色溶解開來。

`黃`

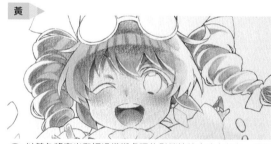

8 以黃色將高光和經過模糊處理的髮梢等地方塗上顏色。最為明亮的地方，要局部性地留下紙張白底進行收尾處理。

9 接下來以紅褐色和紫紅色，將陰影確實加入進去。

`焦褐`

10 接著再以焦褐色加入深色的陰影，讓整體顏色融為一體後，頭髮就作畫完成了！

11 在黑眼球（眼眸）及眼線上面，以橙色和黃色進行漸層，並以紫紅色將深色的部分塗上顏色。

12 接著再以焦褐色將深色的部分描繪上去，進行收尾處理。

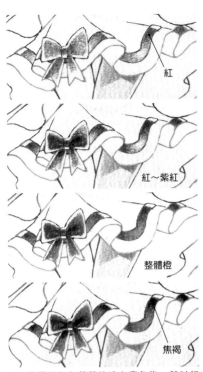

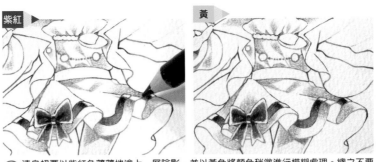

2 連身裙要以紫紅色薄薄地塗上一層陰影,並以黃色將顏色稍微進行模糊處理。總之不要太用力,要很輕柔地塗上顏色。

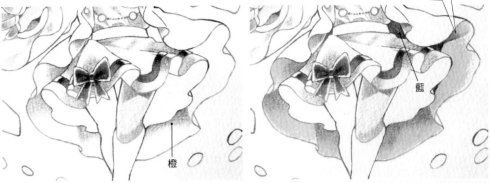

用水筆塗成漸層,以便讓藍色和黃色融為一體後,就會成為一種很漂亮的綠色,非常好看!

1 飾帶以紅色薄薄地塗上底色後,就以紅色~紫紅色畫成漸層,同時加上陰影。接著在整體飾帶上塗上橙色使顏色融為一體,並在深色的部分塗上焦褐色,賦予強弱對比。

3 上衣的襯裡,要以橙色塗上陰影,然後再塗上黃色進行重疊。若是只有暖色系顏色,會有些美中不足,所以我試著以藍色將一部分的陰影上色。

5

4 以紫紅色薄薄地塗上一層陰影,並呈現出皺褶的感覺。

5 用水筆將紫紅色溶解開來,進行模糊處理。

6 在上衣上想要將模糊處理得很明亮的部分,薄薄地塗上一層黃色進行重疊。接著以藍色來加入最深色部分的陰影。周圍的小物品也進行漸層,處理成一種很鮮艷的色調。最後顯色效果太過優異,讓我感到很震驚。插畫的實際尺寸,會比 A5(21×14.8cm)還要稍微大一些。

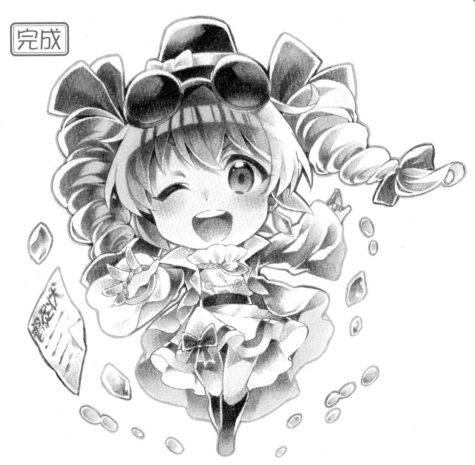

完成

如果是迷你角色 (2) ‧‧‧‧‧依神紫苑

1 從線稿到肌膚、眼睛、頭髮

貧窮神依神紫苑，我是畫成了那種有些低著頭且目光朝上的角色。這次所使用的水墨色水性色鉛筆若是用水去溶解開來，鮮艷感就會很顯著，要是再進一步地拿色鉛筆在溶解過的顏色上塗上顏色，那麼色鉛筆本來的質感就會整個顯現出來，因此我個人非常推薦這種畫法！

1 運用透寫台描繪出線稿。使用中性墨水的原子筆。雖然顏色數量比女苑還要少，但是髮梢這些地方還是要畫成很色彩繽紛的漸層。

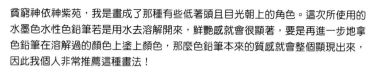

2 在陰影、臉頰、會有陰影形成的脖子、手腕及膝蓋上，薄薄地塗上一層橙色。如果顏色很深，就一面拿橡皮擦稍微做擦拭進行調整，一面進行上色。上色時不要很用力，要很輕柔地塗上黃色進行重疊。

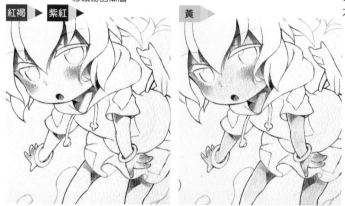

3 我想要替陰影再稍微加強一點強弱對比，所以就塗上了顏色再深一點的紅褐色和紫紅色。整體肌膚都薄薄地塗上一層黃色後，肌膚就完成了！

4 白眼球的陰影用深綠色進行打底。黑眼球則要以藍色薄薄地塗上一層底色，並用水筆一面進行模糊處理，一面進行溶解使其形成漸層效果。

5 經過溶解的地方乾掉後，就加入黃色作為點綴色，並用比剛才還要強的力道在黃色上面塗上藍色。接著再一次用水筆進行溶解營造出漸層效果。

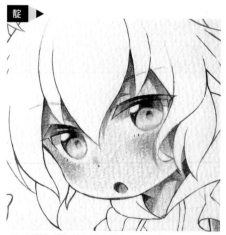

6 以靛色替漸層效果呈現出深度，進一步強化強弱對比後，眼睛就完成了！

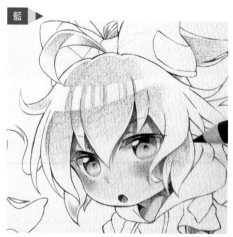

7 頭髮要留下紙張的白底作為高光，然後以藍色薄薄地塗上一層底色。

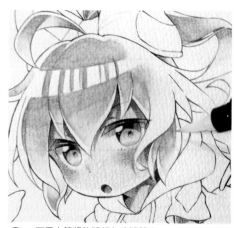

8 一面用水筆將整體顏色溶解開來，一面進行模糊處理。

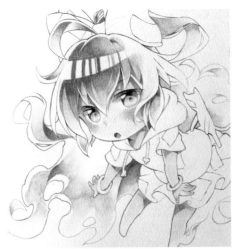

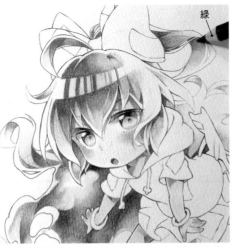

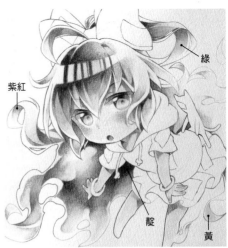

綠

綠

紫紅

靛

黃

9 塗上大致底色後，就以相同顏色來賦予強弱對比，並進一步加入陰影。要不斷反覆進行「上色，然後用水進行溶解」的這個步驟，營造出很漂亮的模糊效果。

10 接下來會一面加上別的顏色，一面將頭髮畫得很色彩繽紛。紫苑除了頭髮以外，也有很多藍色系的部分，如飾帶和裙子，因此有相同顏色相鄰時，我會加入暖色系顏色，以免呈現出很扁平的感覺！

11 在顏色較為深的部分加上藍色後，頭髮就完成了。

2 從衣服到收尾處理

1 以紅褐色在連帽衫上薄薄地塗上一層陰影。

2 也使用深綠色將陰影進行漸層。

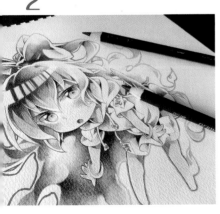

完成

3 將其他細微部分塗上顏色，然後一面進行修整，一面進行收尾處理。

4 飾帶及藍色的裙子也是按照與頭髮一樣的步驟和用色來塗上顏色，一面使藍色帶有變化，一面完成作畫。和女苑一樣，插畫的實際尺寸會比 A5（21×14.8cm）還要稍微大一些。

『依神紫苑』（Yorigami Shion）A4（29.1×21cm）圖畫紙（Maruman 滿樂文經典款素描本）

霧雨魔理沙 火神雷奧描繪的『霧雨魔理沙』

在第 3 章已經有解說過如何使用油性色鉛筆描繪茨木華扇的步驟。在這裡，也一樣會試著運用這種很細心的重疊描繪霧雨魔理沙。就讓我們把焦點聚焦在重疊，並溫習一下色鉛筆使用方法當中最基本的基本技巧吧。同時這裡也會運用讓顏色邊變化邊連接起來的漸層作為重疊的延伸應用。

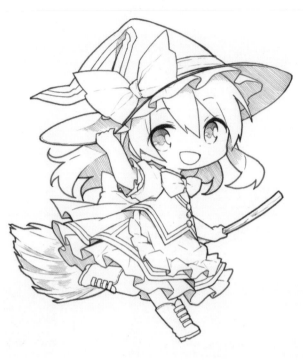

如果是迷你角色

1 從線稿到陰影、肌膚和頭髮

使用於線稿的 Multiliner 代針筆	
深褐色	0.03/0.05/0.1/0.3/0.5
棕色	0.05/0.5
鈷藍色	0.05/0.1/0.3/0.5
薰衣草色	0.03/0.05/0.3

使用油性色鉛筆　達爾文
專家級　鐵盒裝　12 色組。

1 先用 COPIC 牌 Multiliner 代針筆，從草稿描繪出一張線稿。這次使用的是上質紙（一種叫白老的用紙，厚度較厚的連量 180kg）。這是我自己訂製的 A5 尺寸素描本用紙。白色感很自然且有彈性，而且表面很滑順。

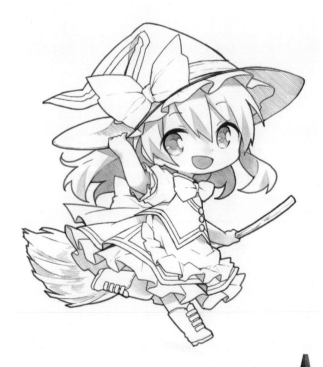

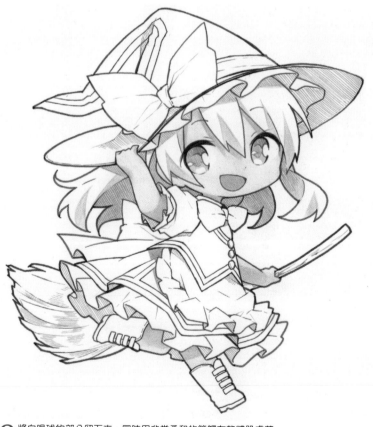

2 用一種很柔和的筆觸（一種手感很輕柔，色鉛筆筆尖好像有接觸到紙張，又好像沒接觸的感覺）將肌膚跟頭髮、眼睛跟嘴巴加上陰影。

3 將白眼球的部分留下來，同時用非常柔和的筆觸在整體肌膚薄薄地塗上一層橙色。接著，在塗過紅色的部分（陰影部分及嘴巴等地方）塗上橙色進行重疊。最後，用混色調合鉛筆塗抹肌膚的陰影部分和嘴巴來混合顏色。

紅　正紅　EU

混色調合鉛筆　橙　深鉻

2 衣服及眼睛的底色上色

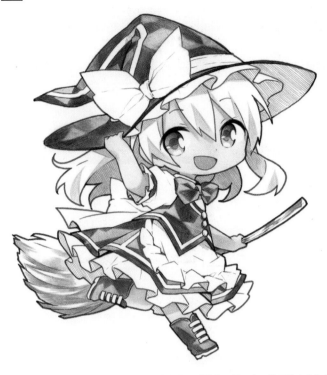

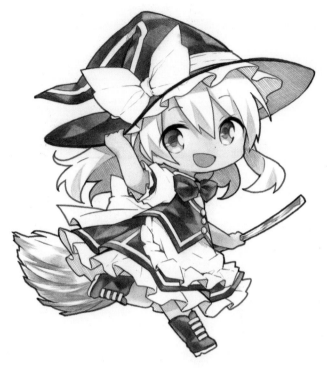

1 在衣服、眼睛及掃把這些部分塗上紫色進行重疊後，就四處用筆型橡皮擦把紫色擦白來進行調整。

2 以紫色、藍色、紺色、粉色將衣服跟鞋子塗上顏色，並用混色調合鉛筆進行塗抹來混合色調。

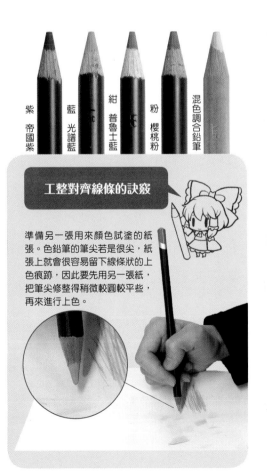

紫 帝國紫

藍 光譜藍

紺 普魯士藍

粉 櫻桃粉

混色調合鉛筆

工整對齊線條的訣竅

準備另一張用來顏色試塗的紙張。色鉛筆的筆尖若是很尖，紙張上就會很容易留下線條狀的上色痕跡，因此要先用另一張紙，把筆尖修整得稍微較圓較平些，再來進行上色。

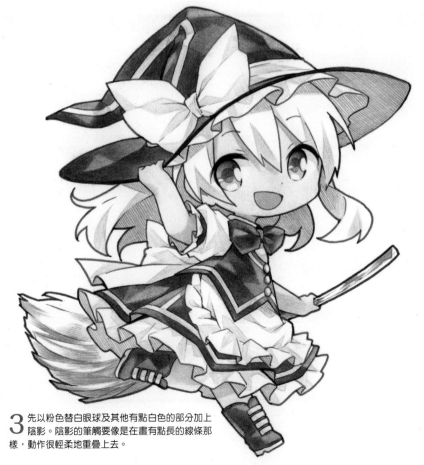

3 先以粉色替白眼球及其他有點白色的部分加上陰影。陰影的筆觸要像是在畫有點長的線條那樣，動作很輕柔地重疊上去。

3 將衣服及眼睛的陰影進行重疊

紅

1 衣服上那些有用粉色上過色的白色部分，在陰影上薄薄地塗上紅色進行重疊。

紫

2 在紅色上面薄薄地疊上一層紫色，使其形成漸層。

橙

4 使用橙色以一種非常柔和的筆觸，將整體白色的地方薄薄地塗滿一層橙色。刊載於 P59 中的茨木華扇試畫圖，也是在白色的地方塗上橙色來處理底色色調。

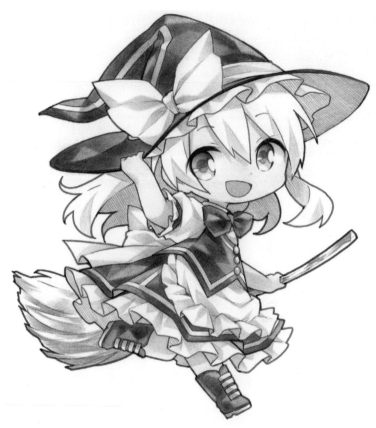

3 在衣服的白色部分和白眼球的陰影上，以紅色和紫色進行重疊後的模樣。

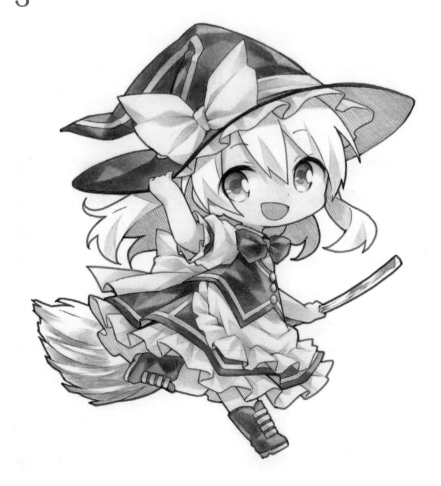

5 替衣服跟飾帶這些白色的地方，加上一層非常薄的橙色色調後的模樣。
也可以像 P70 的作品一樣，活用紙張的白底來處理白色的部分。

粉
藍
橙

6 用夾具式筆型橡皮擦，稍微擦拭掉飾帶跟荷葉邊的末端等地方。接著調整步驟 5 中薄薄地塗上一層橙色的部分。

眼睛的刻畫（1）

7 以紺色跟藍色，少許的粉色跟橙色進一步地強調陰影。

8 在黑眼球的下側已用紅色上色過的地方，塗上土黃色進行重疊。

9 顏色過於強烈了，因此用筆型橡皮擦將顏色稍微擦得淺一點。

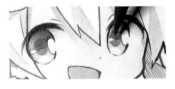

10 在黑眼球正中央那顆圓圈的下側塗上紅色。

11 將衣服白色部分的末端及眼睛等部分的色調進行重疊，然後反覆進行調整。

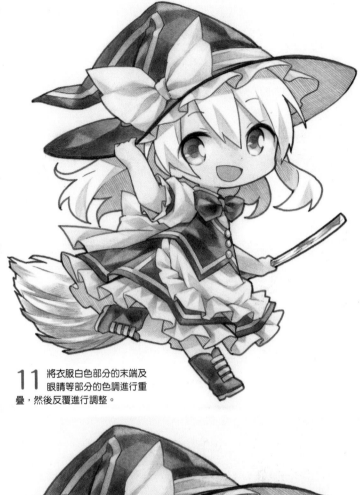

眼睛的刻畫（2）

12 在眼睛的整體下側，塗上一層非常薄的黃色後，避開要保留很薄的部分，塗上黃色進行很鮮明的重疊。

13 在正中央那顆圓圈的上面，稍微用力地塗上焦褐色來進行很鮮明的重疊。接著在上側稍微塗上一點黃色及橙色，並以焦褐色及紫色塗得較為陰暗點。

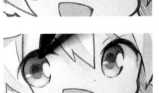

14 在黑眼球左側這顆事先留白的小圓點，薄薄地塗上一層黃色。

橙　黃　焦褐　紫

15 先避開頭髮的高光部分以及陰影的地方，塗上一層極薄的土黃色當作底色。在這裡我有在荷葉邊這些上過色的地方疊上混色調合鉛筆混合不同顏色。

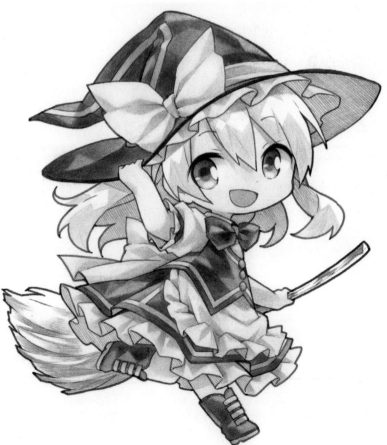

4 將頭髮及衣服的陰影進行重疊

頭髮的陰影

1 在頭髮的陰影塗上紫色後……

紫

2 再塗上紅色進行重疊。

紅

3 也疊上土黃色讓色調融為一體。

土黃

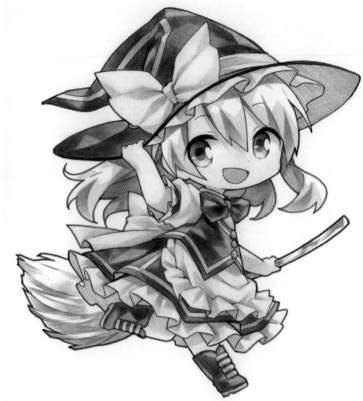

4 帽子的附近跟後面的頭髮上,也先稍微塗上藍色。

調整帽子跟衣服

5 用筆型橡皮擦將帽子跟衣服的末端等地方擦拭掉。

土黃

6 在擦拭過的地方塗上土黃色。接著配合各個地方塗上藍色跟粉紅色修整色調。

紫

7 在荷葉邊的背面塗上紫色以及藍色。要在末端加入紫色來調暗顏色。

藍

8 在內側這邊,先薄薄地塗上一層藍色進行重疊,將顏色處理得較為明亮點。

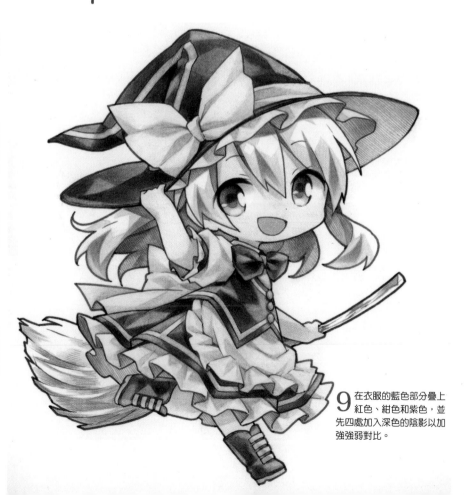

9 在衣服的藍色部分疊上紅色、紺色和紫色,並先四處加入深色的陰影以加強強弱對比。

頭髮的刻畫

紅

10 將頭髮進行刻畫。在事先塗上了土黃色的地方 其高光周圍稍微塗上一點紅色。

土黃

11 在紅色的上面稍微加上一點土黃色！

黃

12 在土黃色上面塗上黃色進行重疊。

土黃

13 在頭髮陰影部分的前端塗上黃 色後，再疊上土黃色。

霧雨魔理沙的使用顏色
●紅　正紅
●橙　深鉻
●紫　帝國紫
●藍　光譜藍
●紺　普魯士藍
●粉　櫻桃粉
●土黃　棕土
○黃　毛茛黃
●焦褐　焦土

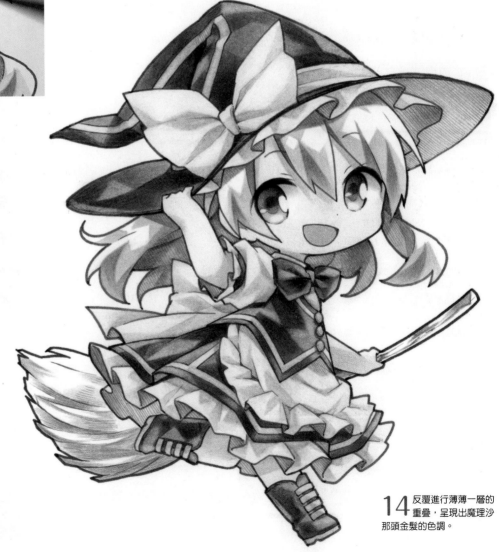

14 反覆進行薄薄一層的 重疊，呈現出魔理沙 那頭金髮的色調。

5 收尾處理

1 在掃把上塗上紫色跟粉色當作底色，並在底色上面以藍色、紅色、紫色以及粉色進行重疊，將色調處理成很複雜的模樣。

用 Multiliner 代針筆描繪出來的線稿。

2 在明亮的部分塗上土黃色進行重疊。收尾處理時，要先用混色調合鉛筆將色調混合好。

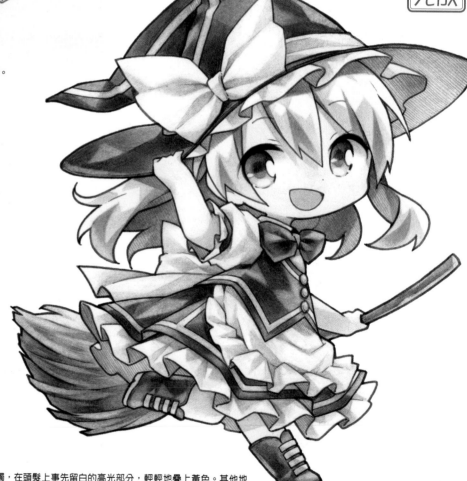

完成

3 用非常柔和的筆觸，在頭髮上事先留白的高光部分，輕輕地疊上黃色。其他地方也稍微局部性地進行補色。最後在眼睛和鈕扣的地方用白色原子筆加入白色，並用 Multiliner 代針筆（薰衣草色 0.03、鈷藍色 0.05、粉紅色色 0.03、深褐色 0.03/0.05）上墨線進行收尾處理。

『霧雨魔理沙』
A5（21×14.8cm）上質紙（白老）

草稿圖和特邀作家介紹

霧雨魔理沙（Kirisame Marisa）的草稿。

『霧雨魔理沙』（Kirisame Marisa）的草圖。在描繪草圖時是以彈幕動作遊戲『東方心綺樓～Hopeless Masquerade.』中的服裝為原型。

火神雷奧老師新繪插畫的草圖

火神雷奧（Kagami Reo）

居住於京都的插畫家。京都精華大學故事漫畫班畢業。

與粗茶老師共同著作『COPIC 繪師們的東方插畫技巧』。

pixiv：https://www.pixiv.net/member_illust.php?id=1317369

twitter：@kagami86

『茨木華扇』（Ibaraki Kasen）的草圖。草圖是在影印用紙上用自動鉛筆描繪出來的。＊繪製過程請參考 P55～P70

まさる.jp 老師新繪插畫的草圖

まさる.jp（Msaru dotto jp）

居住於山形縣的插畫家、平面設計師。
創作過社群網路遊戲及集換式卡片等許多插畫作品。
繪圖軟體的插畫繪製過程講座也很受到大家歡迎。

pixiv：https://www.pixiv.net/member.php?id=6547201
twitter：@masarudottocom

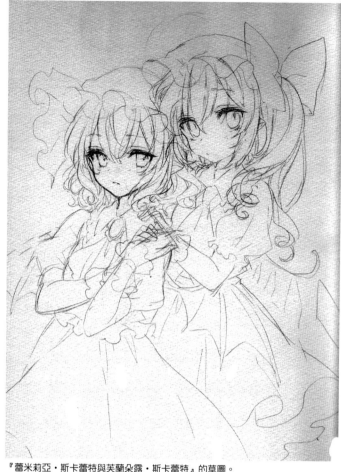

『蕾米莉亞・斯卡蕾特與芙蘭朵露・斯卡蕾特』的草圖。
＊繪製過程請參考 P108～P111

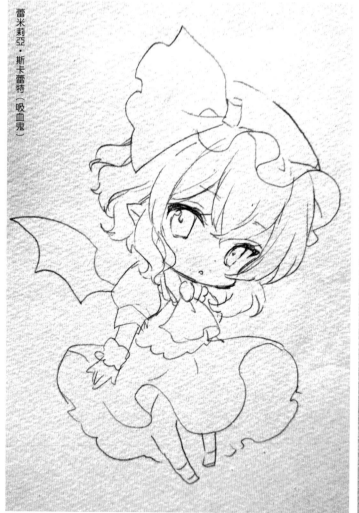

蕾米莉亞・斯卡蕾特（吸血鬼）

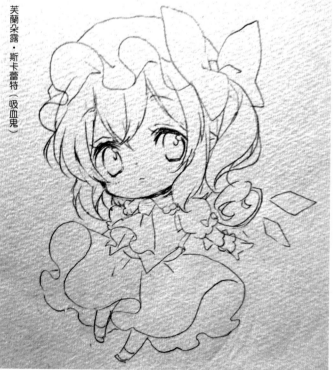

芙蘭朵露・斯卡蕾特（吸血鬼）

『蕾米莉亞與芙蘭朵露（迷你角色）』的草圖。　＊繪製過程請參考 P112～P115

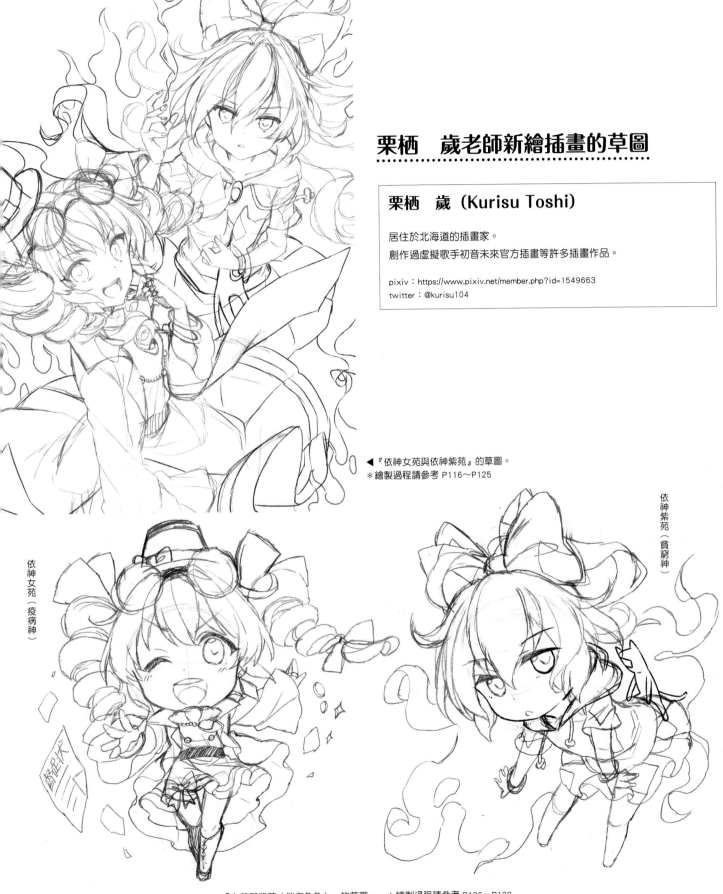

栗栖　歲老師新繪插畫的草圖

栗栖　歲 (Kurisu Toshi)

居住於北海道的插畫家。
創作過虛擬歌手初音未來官方插畫等許多插畫作品。

pixiv：https://www.pixiv.net/member.php?id=1549663
twitter：@kurisu104

◀『依神女苑與依神紫苑』的草圖。
＊繪製過程請參考 P116～P125

依神女苑（疫病神）

依神紫苑（貧窮神）

『女苑與紫苑（迷你角色）』的草圖。　＊繪製過程請參考 P126～P129

挑戰著色圖！

這裡準備了幾幅著作者粗茶老師所描繪的線稿，方便一些讀者朋友有「現在馬上就想拿色鉛筆來上色看看！」的念頭時使用。將這些線稿影印出來，並參考本書刊載的步驟上色看看吧！當然讀者朋友們也可以從東方 Project 裡這些多采多姿的登場人物（有著少女模樣的神明、妖怪、幽靈等等族繁不及備載）當中，挑選出自己喜歡的人物角色來進行描繪。

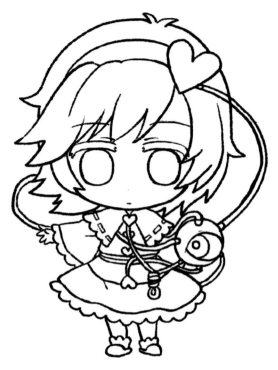

「古明地覺」（請參考 P18）

Socha1980

「博麗靈夢」（請參考 P34）

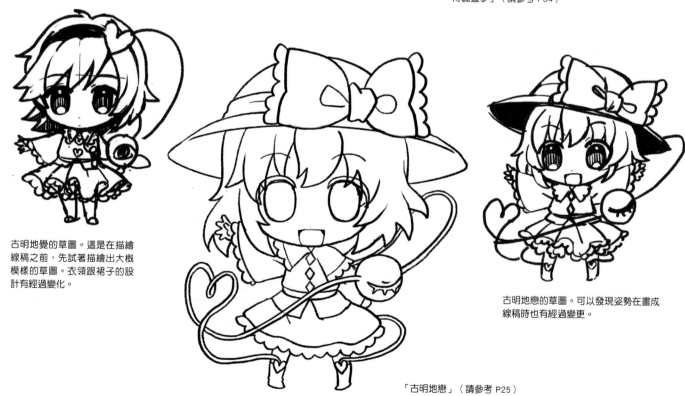

古明地覺的草圖。這是在描繪線稿之前，先試著描繪出大概模樣的草圖。衣領跟裙子的設計有經過變化。

古明地戀的草圖。可以發現姿勢在畫成線稿時也有經過變更。

「古明地戀」（請參考 P25）

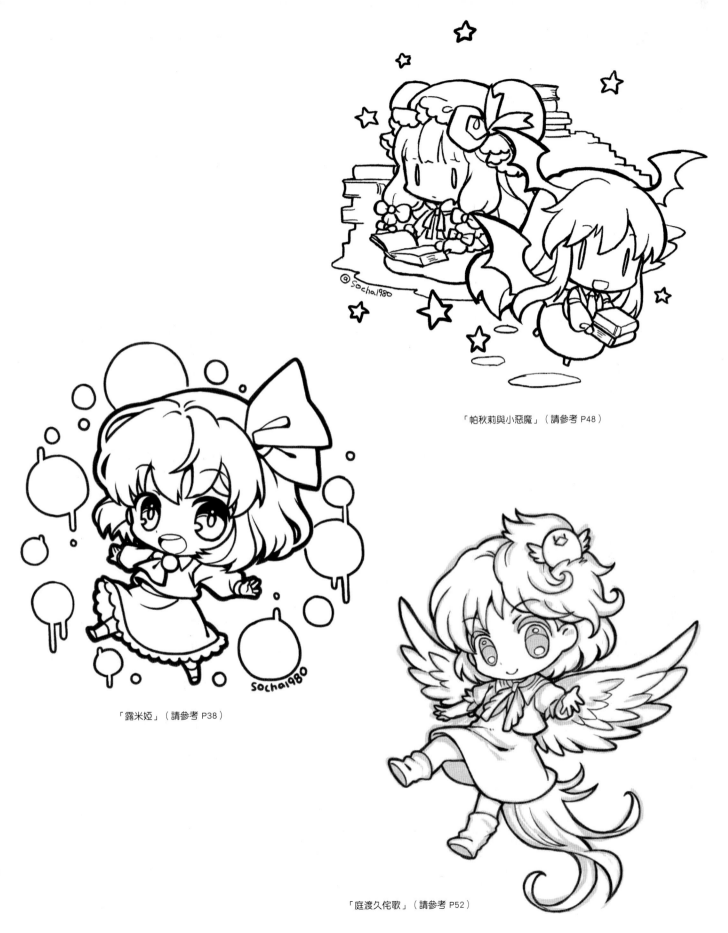

「帕秋莉與小惡魔」（請參考 P48）

「露米婭」（請參考 P38）

「庭渡久侘歌」（請參考 P52）

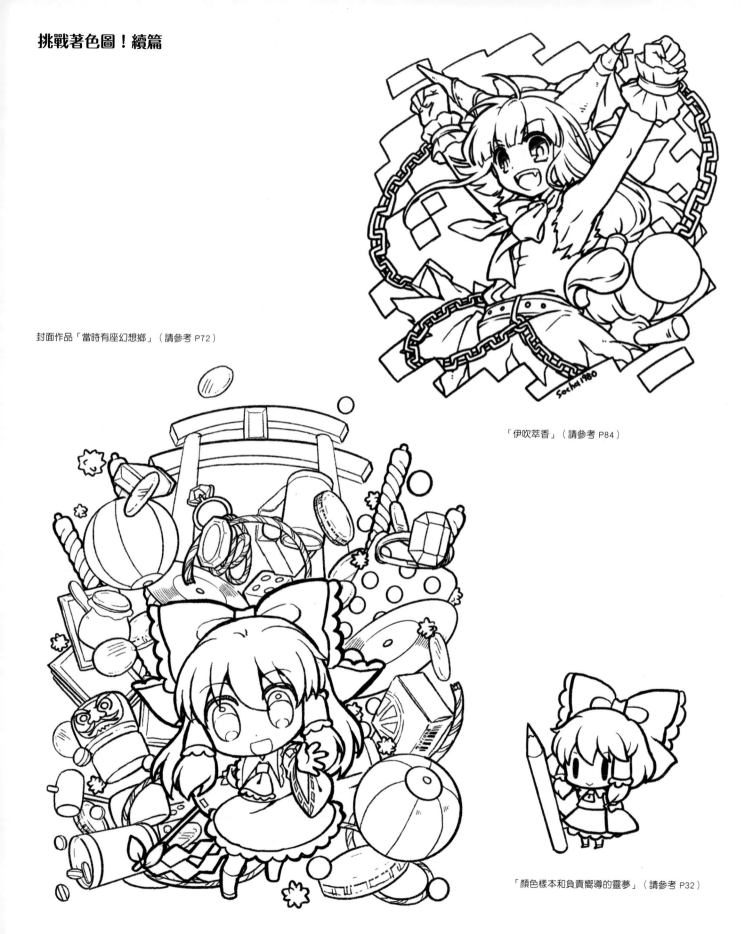

封面作品「當時有座幻想鄉」（請參考 P72）

「伊吹萃香」（請參考 P84）

「顏色樣本和負責嚮導的靈夢」（請參考 P32）

西行寺幽幽子的草圖

「芙蘭朵露・斯卡蕾特」（請參考 P98）

「西行寺幽幽子」（請參考 P88）

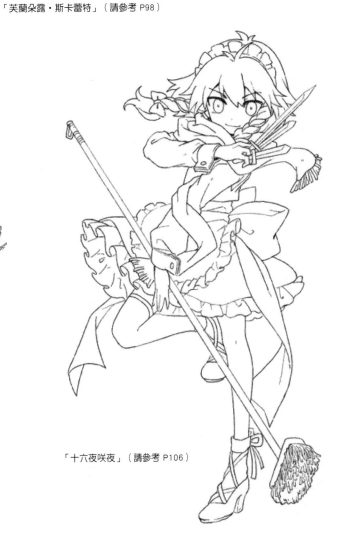

「十六夜咲夜」（請參考 P106）

●著作者介紹

粗茶

出身自大阪府枚方市。2007 年起，以一名自由插畫家開始展開活動。
2008 年起，開始以東方 Project 展開社團活動。除了本身社團活動以外，也有投稿至各式各樣的東方Project遊戲及書籍。
2016 年『COPIC 繪師們的東方插畫技巧』（粗茶／火神雷奧　共著）

twitter　@socha1980
pixiv　　https://www.pixiv.net/member.php?id=10210

●企劃・編輯

角丸　圓

自有記憶以來，一直很愛好寫生及素描，國中與高中皆擔任美術社社長。在其任內這段時間，美術社原本早已淪落成漫畫研究會兼鋼彈懇談會，但他並沒有讓美術社及社員繼續沉淪下去，還培育出了現今活躍中的遊戲及動畫相關創作者。東京藝術大學美術學院此時正處於影像呈現及現代美術的全盛時期，然而其本人卻是在裡頭學習著油畫。除了負責編輯『人物素描解剖』『水彩畫基本描繪技法』『手繪繪師們的東方插畫技巧』『COPIC 繪師們的東方插畫技巧』『※人物速寫基本技法』『※基礎鉛筆素描』『※人體速寫技法─男性篇』『※人物畫』外，還負責編輯『萌角色的描繪方法』『雙人萌角色的繪圖技巧』系列等書籍。
※中文版由北星圖書事業股份有限公司出版

國家圖書館出版品預行編目(CIP)資料

色鉛筆描繪的東方插畫技巧：從迷你角色開始描繪的插畫繪製過程 / 粗茶著；林廷健譯. -- 初版.
-- 新北市：北星圖書, 2020.11
　面；　公分
ISBN 978-957-9559-47-8(平裝)

1.鉛筆畫 2.插畫 3.繪畫技法

948.2　　　　　　　109007521

色鉛筆描繪的東方插畫技巧
從迷你角色開始描繪的插畫繪製過程

作　　者／粗茶
翻　　譯／林廷健
發 行 人／陳偉祥
發　　行／北星圖書事業股份有限公司
地　　址／234 新北市永和區中正路 458 號 B1
電　　話／886-2-29229000
傳　　真／886-2-29229041
網　　址／www.nsbooks.com.tw
E-MAIL／nsbook@nsbooks.com.tw
劃撥帳戶／北星文化事業有限公司
劃撥帳號／50042987
製版印刷／皇甫彩藝印刷股份有限公司
出 版 日／2020 年 11 月
I S B N／978-957-9559-47-8
定　　價／480 元

如有缺頁或裝訂錯誤，請寄回更換。

色えんぴつで描く東方イラストテクニック ミニキャラから始めるイラストメイキング
©粗茶/ 角丸つぶら/ HOBBY JAPAN

●關於刊載於 P7 的古明地戀該作品

古明地戀身上第三眼的繩索，是縫上了手工藝用的 LILY-YARN 繩子，並用黏著劑固定起來完成的。一幅作品就算充斥著遮蓋膠帶、毛線、指甲彩繪等等畫材以外的材料，創作起來還是能夠很開心的。在 P140 刊載了加上繩索後的線稿，因此也可以只用色鉛筆來完成作品。

●整體構成・草案版面設計
中西　素規＝久松　綠〔Hobby Japan〕

●書衣・封面設計・正文版面設計
廣田　正康

●協助
上海愛麗絲幻樂團

●攝影
谷津　榮紀

●畫材提供及編輯協助
ACCO BRANDS JAPAN 株式會社

●編輯協助
株式會社美術廣告社

●企劃協助
谷村　康弘〔Hobby Japan〕

臉書粉絲專頁　LINE 官方帳號